藝術精覽

中國古代繪畫名品

石守謙 等著

目錄

序

民國七十三年初秋的某一個下午，雄獅美術的執行編輯李梅齡小姐來到我的研究室，坐了一個小時。她離開時，留下了一個工作計劃，我們花了一年的時間才勉強完成。

當時的那個計劃就是要為雄獅美術作「藝術精覽」國畫部分的專輯。其目的不僅是介紹幾件氣韻生動的「國畫」而已，還希望能藉此專題為中國繪畫史研究作一點推廣工作，並提供讀者在思索當今文化之取向，對傳統之繼承與再創新等問題時作一些參考。可是，又該怎麼做呢？

　繪畫史的研究範圍既廣，要作一個完整詳備的介紹實有所困難；不過在研究的千頭萬緒之中，歸納起來倒還有些要點值得提出來談談。於是便決定寫幾篇文章，討論這個研究領域的性質，研究上該有的警覺，以及中國繪畫史學在傳統及現代的發展情況，希望經由這些批判性的了解，與今日有志於此的學者共同來為明日更為蓬勃的中國畫史研究催生。本書所收的三篇文章：「中國繪畫史研究中的一些陷阱」、「古代史籍中的畫史與著錄」、「原迹、複本與畫史研究—中國畫史研究的回顧」即後來在七十四年七月號至九月號上連續刊出者，寫得雖然簡畧，但心情則有如禮佛的虔誠，其中又不免帶著謙卑的自省與深長的期望。

　當然，光談這個研究的本質及發展等的了解，而未及此研究的中心材料——繪畫作品的話，終究還是停在表相而已，因此在當初構想時便希望配合介紹一些古代繪畫中的精品，以簡短的篇幅，交待它們的基本資料以及迄今研究所得的了解，希望一方面向讀者呈示繪畫史研究的一部分成果，一方向則向有興趣于此研究工作的學生們提供一個我們認為比較滿意的重要畫目。但是，又該怎麼挑選呢？在現存幾十萬張古代畫作中，要挑出一百張作品來代表整個中國畫史，任何人都可想像到可能有千百個不同的方案。我們的選法則主要著眼於其在

畫史上的重要性，配合考慮其創作品質，與其對某畫家或畫派的代表性，並且希望儘量作到不遺漏、不重複的要求。當然，我們也意識到自己能力有限，選擇是否得當，或有可議之處；然而，要想「引玉」則不得不「拋磚」，我們抱持的實是這種心情。

在整個畫目的決定上，元朝以前是由我本人負責的，明清部分則由故宮博物院書畫處的何傳馨先生裁選。何先生本人也親自撰寫了若干畫作的短文。其他各篇短文則分由故宮博物院展覽組的李慧淑小姐、台灣大學歷史研究所的王文宜小姐、宋偉航小姐完成。我在此要特別感謝何先生能於百忙之中接下明清部分的主持工作，沒有他的大力相助，本計劃根本無法完成。另外，對於王文宜小姐半年來居間聯絡、協調所花的心力，我也有無法形容的感激。

假如此書最後能有任何貢獻的話，他們諸位的努力才是最值得感念的。

最後，感謝雄獅美術發行人李賢文先生、執行編輯李梅齡小姐的熱心支持，讓《中國古代繪畫名品》能以書的形式與讀者見面。

石守謙　序於南港

七四、十二、二十五

名品篇

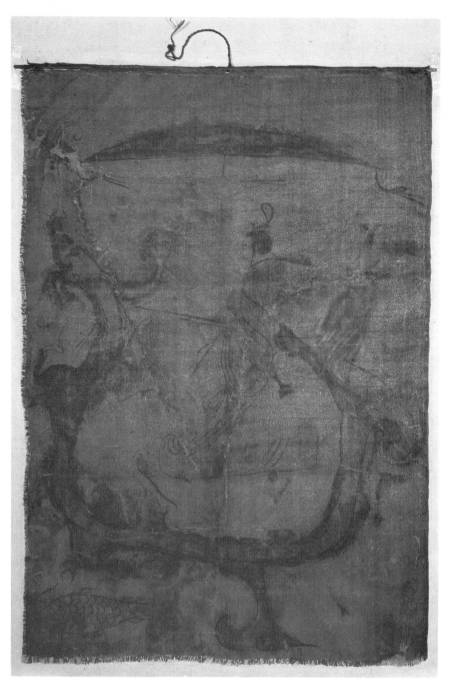

長沙楚墓男子圖　戰國（西元前475-221年）
帛畫　淺設色　湖南省長沙子彈墓

　　這幅男子御龍帛畫，於一九七三年五月間在長沙城南的楚墓出土，為我國現存最古老的絹素畫跡。當地稍早還發現有同時代的帛畫婦人像一幅，技巧上比較刻板。

　　此帛原本放置在墓內棺上，是用以招引死者靈魂升天的葬具，因此畫中男子或即為死者本人。依墓葬明器看來，這名男子可能是一位楚國大夫，頭戴薄紗高冠，衣著輕絲繞衿衫，乘風御龍翱翔天際，前後並有鶴鯉相隨，賦予了虛幻幽靈一種現世的形像。通幅物象以線條勾勒而成，筆法流暢，表現出各部位不同的韻致：其華蓋纓絡和冠帶韁繩，皆以勁利粗線繪成，極富迎風飄飛的動勢；而男子袖領衣褶，則用舒緩綿延的線條畫出，表現衣袍柔軟寬適的瀟灑；又眼鼻鬚眉部份以細膩如絲

的筆線描就，淡淡數筆卻巧妙地抓住了男子從容的威儀。這顯示當時的畫者，已相當熟悉線條的豐富變化，能充份運用線條來表現物象在平面上的動勢及神韻。不過就整體結構而言，這側身男子像並不具備三度空間立體感，尤其是下身衣裾部份狀如三角板，完全作平面式延展。另外畫中龍身極似漢代錯金器上的山形帶飾，亦屬於平面性的裝飾圖案。

　　此圖說明我國側重平面物象意韻的線描人物風格，早在戰國時便相當成熟，而東晉顧愷之「春蠶吐絲」的畫法，即繼承此一傳統。另方面，早期畫者不以線條來描繪物象在空間中的體積結構，直到西域「凹凸法」的觀念被隋唐畫家吸收後，線描藝術的表象功能才更為豐富了。

（王文宜）

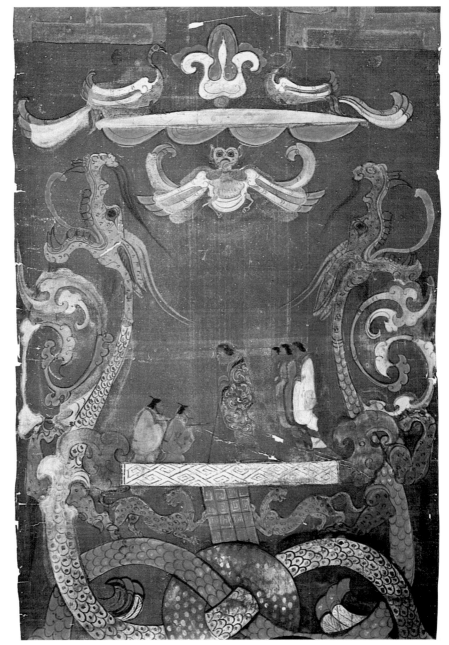

馬王堆一號漢墓帛畫　西漢（西元前２世紀中葉）
帛畫　設色　Ｔ字型　92×205公分

　　這幅帛畫於一九七二年在長沙馬王堆一號漢墓出土，墓主是西漢初年長沙國丞相軑侯的夫人，時代約當文帝至景帝年間（西元前175～145）。帛畫覆於棺木上，是一種招引死者靈魂進入天界的葬具。畫中的女媧、玄鳥、日月、蛟龍等物象，爲研究古代神話的珍貴素材；其人物描繪法則說明了西漢初年人物畫的發展狀況。

　　畫中物象主要依左右對稱的方式布置。構圖的中段及上段各有一組人物，平板的側面軀體缺乏質量感，各個部位之間也缺乏有機的連繫，只是一些平面單位的拼湊，不脫楚墓男子像的表現形式。其線條描繪十分纖細，筆劃輕緩而轉折皆成弧狀

，不同於楚墓線條的流暢勁利，展現了極其柔軟的質感。此畫中首見於中國繪事的衣褶陰影，屬於概念式的描寫，與物象體積無關。人物造形一致，沒有個人特徵，只有身份的區別，中段中央的佇杖老婦，以較大的身形以及爲人侍奉的姿態，暗示其人即是墓主。

　　畫中人物皆平列於直線上，而中段右側三名立婢軀體重疊的排列方式，以及上段二名戴帽男子的斜側坐姿，是畫人在平面上，利用斜線暗示空間的方法。這種方法成爲以後兩漢壁畫與畫像磚上，展現人物活動空間的基本模式。　　　　（宋偉航）

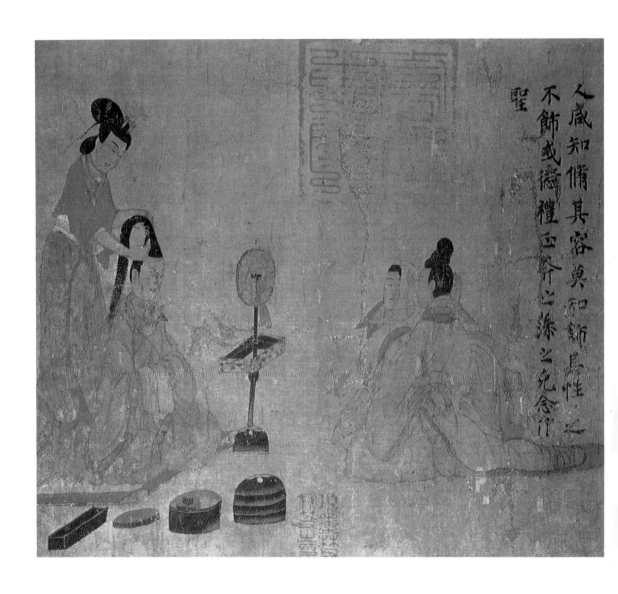

顧愷之　女史箴圖（局部）　無年款（西元7世紀摹本）
絹本　設色　手卷　24.8×348.5公分　英國　大英博物館

此畫卷末有「顧愷之畫」四字。顧愷之(344～406)，東晉人，以「才絕、畫絕、癡絕」馳名於時；其才有零星詩文傳世，其癡狂載於諧謔軼事，其畫藝則表現於「女史箴圖」。此畫中人物形態、畫法及空間結構，接近西元五世紀北魏司馬金龍墓漆畫風格，但是畫中帳帷暈染形式，和楷筆書法卻屬於唐人作風，且最早鈐印「弘文」也是唐代的，因此一般若不視此畫為顧氏真蹟，則當作是唐人精細摹本，忠實的紀錄了中國繪畫於六朝時候的成就。

西晉初年賈后淫妬權詐，張華乃作女史箴文，勸誡宮婦操守之德。女史箴圖即以女史箴文句分為獨立的九段落，圖文參照的插圖性構圖，成為中國敘事性繪畫的傳統形式之一。各段以人物為主，佈景什物極少。人物姿態若非正側，即是斜側；經此側向斜線暗示而成的空間缺乏有機的立體性質。畫中線條極為纖細，無頓挫轉折變化，筆勢徐緩沉著，唐人張彥遠評為「緊密聯綿、循環超忽」。這種如「春蠶吐絲」般的線條，賦予圓弧狀衣紋薄紗膨鬆似的幻覺，而其組合形式，則未展現人物軀體的體積感。

此圖敘事的手法，如這段「修容圖」中所示，主要是以人物側向姿態的呼應，以及些微的肢體動作，建立人物間的心理關係，而如同戲劇場景般闡釋箴文意義。人物裙裾下擺擴散起伏的形狀，凝然舉止中依然飄舉的衣帶，以及紅色暈染的衣紋，在畫面上製造出波浪般的韻律感，是六朝人物繪畫經由圖像詮釋「氣韻生動」的一種方式。人物頎長的身形，輕巧的舉止，沒有明確的個人特徵，但在生動的氣韻涵泳之下，傳達出魏晉上流社會優雅精緻的氣氛。

（宋偉航）

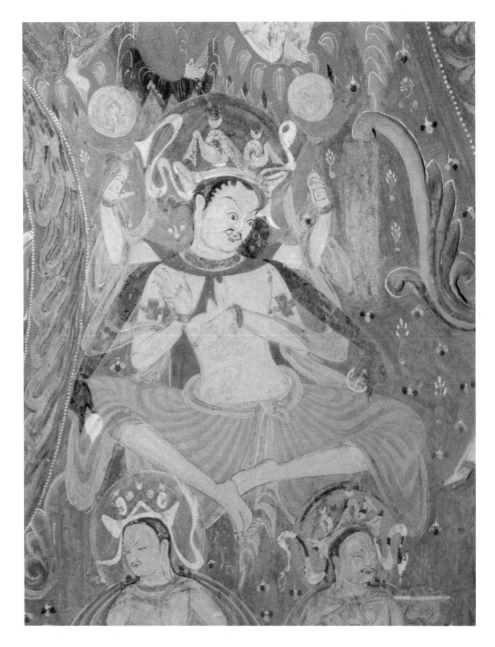

毘瑟紐天　西魏大統年間（西元538-539年）
壁畫　敦煌莫高窟二八五洞

　　敦煌藝術以莫高窟的壁畫與雕塑最具代表性，現存四百九十餘洞，保留了東晉以迄元代的佛教藝術作品，而且各時期作品風格分明，是研究中國繪畫發展史的重要材料。

　　早期敦煌諸窟的畫風，主要受到西域藝術影響，人體造形夭矯多姿——通常是頭部略向前傾，腹腰突出，下半身重心後移，誇張肉身的動態曲線。在畫法上則注重軀體各部的立體效果，利用陰影色彩烘染來描繪骨架肌理的實體結構，是所謂的「凹凸畫法」。這二八五洞西壁南側的毘瑟紐天像，即呈現著典型的西域風格。畫中所繪的毘瑟紐天(Vishnu)，是印度教三大天神之一，造形上也如西域作風一般折曲多姿。其身軀以鉛白爲底，再於臉頰、胸腹的肌膚凹凸處和輪廓邊緣，染上較深的色彩表示暗影，作出立體效果，表現物象的實體結構。另外，

在部分地方還勾有輪廓線條，這些線條是在整體烘染色彩完成後才補上，用以提示身形手勢。這種作法忠實地反映出西域中亞一帶的畫風，不過在人體造形上略顯瘦削，腹肌和胸肌較不突出。

　　依據壁上銘文判斷，二八五洞成於西魏大統年間（538～539），此洞西壁諸像保留了前述典型的西域風格；而北壁菩薩像及東壁説法圖，則依中原樣式作成，體形作斜肩長軀且身著漢服，畫法以描繪平面性物象的韻律爲主。西域和中原風格並存一窟的現象，説明當時的畫者尚未完全了解「凹凸法」所代表的立體結構觀念，只將之做爲中原畫法之外的另一種選擇。隋代以後遂逐漸將這兩種畫法融合，進一步展現敦煌藝術的新風格。

（王文宜）

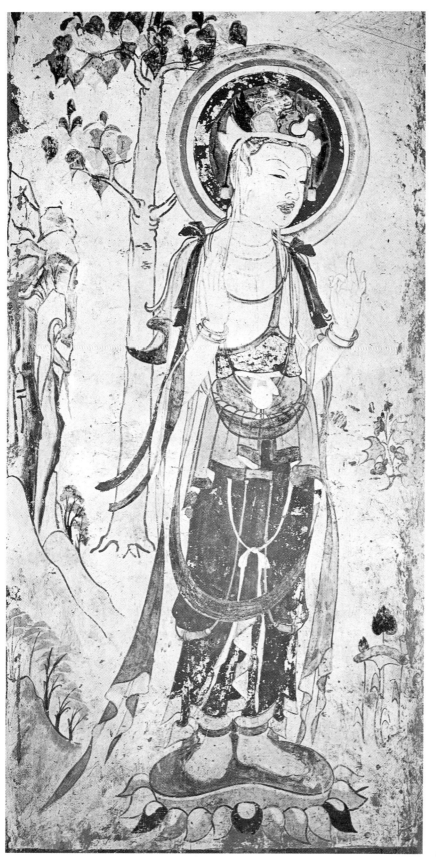

文殊菩薩像
隋代（西元582～618年）
壁畫
敦煌莫高窟二七六洞

　　敦煌初期的壁畫，以釋迦像
及說法圖最多，而隋唐以後經變
相流行，將佛經中可表現的故事
，以繪圖方式製作出來，以便俗
講。二七六洞的文殊菩薩像即是
維摩經變圖的一部份，描繪文殊
菩薩和維摩詰居士辯談的神態。
畫中菩薩造形豐潤，衣飾精緻，
為隋代造像的特色，不同於北魏
西魏時期粗放瘦削的風格。

　　文殊主佛界智門，以智慧修
持菩渡眾生。畫中菩薩立於蓮座
上，站姿呈柔緩優美的連續曲線
，不似前朝造形折曲誇張。其身
軀輪廓凹凸皆以線條描成，全無
陰影烘染，是敦煌壁畫中利用線
描法成功表現出物象立體感的最
早範例。畫中菩薩眉頭略揚而唇
齒微露，眼神觀鼻凝思，表現了
思辯過程中微妙的神情。其五官
輪廓極簡潔，不賴陰坐而能描出
眼瞼多脂、嘴線厚凸、下顎飽滿
等效果。衣紋飄帶皆用聯綿有致
的線條勾出，不但具有「春蠶吐
絲」筆法的韻致，並且顯示了衣
著覆蓋下身軀的實體感。此外菩
薩身後的樹石佈景，也脫離了圖
案式的作法，畫者以線條分割出
山岩的各塊面，再填上色彩，說
明畫者試圖更仔細、更忠實地去
描繪空間中的石體結構。畫者並
注意描寫樹幹癬瘤，利用線條的
交叉轉折來表現樹身細節，脫離
了過去如剪影般的平面性作法。

　　此畫顯示出線描的功能，已
不限於平面性律動韻致的追求，
畫者透過對西域凹凸畫觀念的了
解，成功地用線描結構出物象的
立體感，而取代了西域凹凸畫法
。不過在菩薩胸頸肌肉部份，仍
是刻板的寬粗線條，對皮褶凹
影作平面描繪，而不夠精細，代
表著由北魏至唐間的一種過渡現
象。
　　　　　　　　　　（王文宜）

13

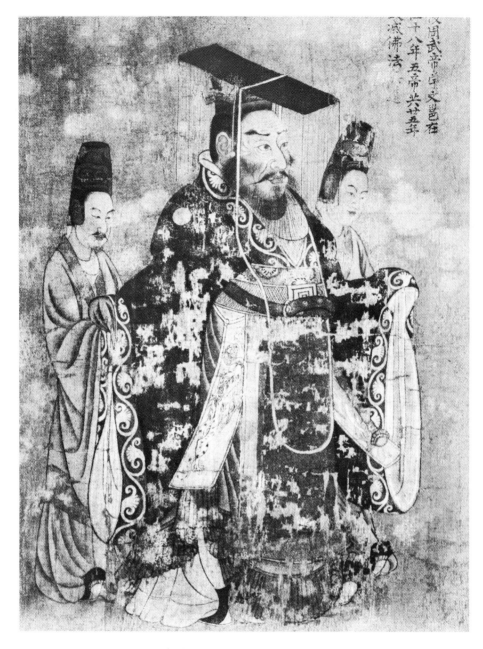

閻立本（傳）　帝王圖　無年款（西元７世紀中葉）
絹本　著色　手卷　51.3×531.0公分　美國　波士頓美術館

　　此畫卷後有兩宋名士富弼、吳說、周必大跋語，將此畫歸
於初唐畫家閻立本名下。閻立本卒於六七三年，官至右丞相，
以丹青馳譽宮廷。比諸敦煌二二〇洞維摩變中的帝王像，此畫
完整的反映了初唐人物繪畫的形式，而其傳爲閻立本所作，或
自有其風格上的淵源。不過近年亦有人著文考證，認爲唐代僅
郎餘令曾畫帝王圖，此卷或即郎氏手筆。畫幅前半六位帝王的
描畫筆法、絹質，與後半略有差異，可能是後摹補本。

　　十三位帝王一致以斜側姿態或坐或立於畫面上，身後立著
數位侍從，皆比帝王身軀爲小。就本圖所示後周武帝圖像看來
，畫人使用的線條繼承「女史箴圖」傳統，不作粗細頓挫變化，
衣紋旁亦加紅色暈染強化凹凸褶痕。衣褶圓轉弧度平滑，較直

接的展示了人物軀體狀態，人物身軀在衣紋轉折聚散之下，顯
得豐實而有質量感。後周武帝身後二名立侍，於畫面上站立的
位置較武帝爲高，而彰顯出三者間所處的平面及相對距離，
突破了女史箴圖依直線排列人物的處理手法，奠定後來利用人
物布局來表現地面的基本型式。

　　畫上每位帝王各有一小段文字說明，而對個人特徵的掌握
乃是通幅描寫的重點。畫家著意勾描帝王臉部，如後周武帝鬚
眉、皺紋皆以細筆勾勒，眼角魚尾紋尚略施暈染，與身後二位
侍從只描出五官，形貌相若的畫法形成對比，而更凸顯了武帝
容貌的特性。　　　　　　　　　　　　　　　　　　　　（宋偉航）

14

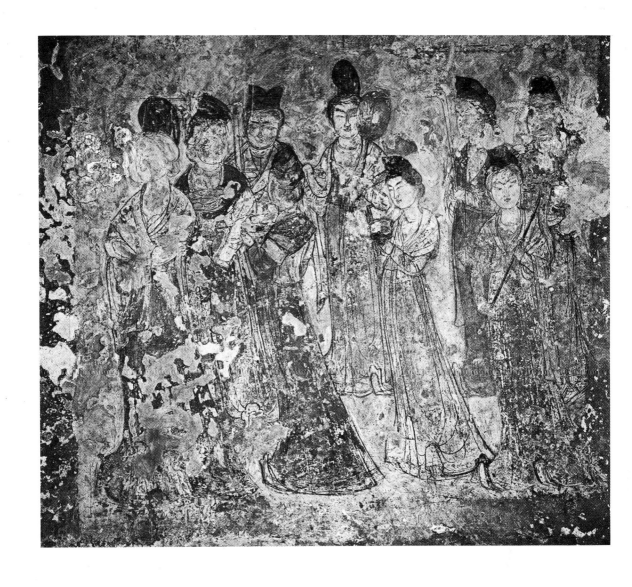

永泰公主墓－宮女圖　唐中宗神龍二年（西元706年）
壁畫　陝西省乾縣永泰公主墓

　　此墓是唐中宗為遷葬愛女永泰公主李仙蕙，而於神龍二年
始建於陝西乾縣。這九位宮女分著紅、紫、綠衣，立於墓穴前
室東壁，人物幾乎有生人高度。人物形貌是在淺褐色的壁面上
以墨線勾勒，再於頭髮、衣裳處平塗粉彩，作法是中原壁畫的
傳統形式。

　　九位宮女或正或側，或背向而立，姿態互異，其間高低參
差，間隔不同，且軀體互有重疊。布置方式承襲「帝王圖」手法
而較為複雜，製造出交錯的空間關係，以及可供宮女們活動的
地面。

　　畫上的線描形式，承「女史箴圖」、「帝王圖」一脈的作法，

不作粗細轉折的變化，線條勻細流暢。衣衫褶痕不見暈染，而
純粹以線條勾勒成，不僅描繪出衣服下軀體的結構，更經由對
宮女腰背弧線的特意刻劃，讓觀者感受到一種屬於宮廷女子獨
具的韻勢。

　　畫中宮女的面部五官線條簡潔，但是由五官組合的細微差
異，以及表情的細膩變化，賦予九人鮮活的個人性。基於各人
姿態互異的安排，九位宮女在沒有布景的畫面上，組成一幕悠
閒生動的景象，與帝王圖嚴肅的姿態、凝重的氣氛形成對比。

（宋偉航）

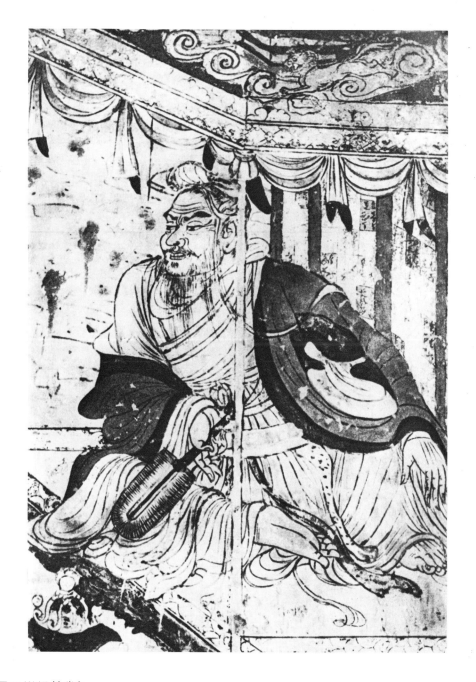

維摩詰像　盛唐（西元８世紀前半）
壁畫　敦煌莫高窟一○三洞

　　這幅作品是依「維摩詰所說經」繪成的壁畫，描寫維摩詰居士染疾，佛命文殊前去探問的故事。

　　此洞的維摩詰像，造形上受到顧愷之以來將維摩詰塑造成士大夫清談形象的影響。早在魏晉時期，維摩變相便在中原流傳甚廣，而隋唐敦煌創造大型經變相，主要是依據中原的文獻或圖像繪成，所以此圖的造形已徹底擺脫了西域樣式。在技法方面，此圖展現出圓熟的線描表象能力，畫中維摩詰帶病倚坐帳內，傾身專注於和文殊的激辯中，畫者以各種線條來描繪維摩詰顏面、衣飾等細部：其額頭、眉間、眼角等處因表情牽動而生的面紋；因病而鬆垂的眼瞼褶紋；又其身左半邊的輪廓線

較淡，顯示左側光線較亮，故左頰顴骨線便特別突出。這種完全用線條精確地說明物象之肌理結構以及光影向背的作法，是先秦以來線描表象能力的重大成就。它取代了濃色暈染的凹凸法，而準確地畫出物象的立體感。畫中經由線條緩急起伏的變化，更能充份表現出辯談鬪智的臨場氣氛，以及維摩詰本人的內在情緒。

　　此畫是敦煌盛唐期白畫人物像的代表作，畫中風格也合於畫史所載吳道子的「白畫」風格。此時畫者利用線條成功地掌握住物象的實體感和內在意韻，代表了唐朝人物畫的顛峯之作。

（王文宜）

16

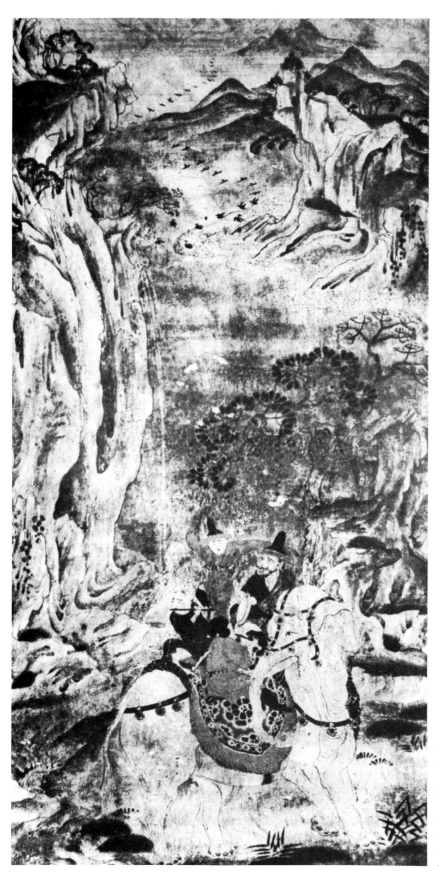

騎象奏樂圖
無年款（西元8世紀前半）
螺鈿琵琶琴撥裝飾
設色　39.5×16.6公分
日本　奈良正倉院

　　這幅繪於白色皮革上的著色山水圖，
在尺餘小畫面中，呈現了複雜的構圖及物
象，是現今了解我國唐代山水畫式樣的珍
貴資料。畫中物象先以墨線打稿，再施色
彩，最後抹上保護油即成。但是目前由於
油層氧化變黃，使畫面的鮮明設色也受影
響而泛黑。

　　此圖描繪一段Z字形延伸的溪谷風景
，谷前有一白象佇立溪畔，象背載著四名
西域樂師，正一路彈唱東行。畫者以細膩
的墨線描繪出象身皮褶的重量感，而畫中
人物的顏面身形，皆用精確線條表現出其
肌骨凹凸，為唐代白畫人物的樣式。畫中
左側作巨型山岩，其山頭作拳首突出；畫
者以細線勾出山體各塊面輪廓，於山頂加
青綠色彩，山側凹陰處則施濃墨以強調山
體的明暗凹凸面，這種畫法亦可見於同時
代的敦煌壁畫。重要的是此畫已進一步利
用直擦平行線條作山面肌紋的描寫，成為
日後皴法的前身。在空間結構方面，此畫
物象依遠近距離，自畫面下方作Z字形層
層上疊，由畫面下端樂師所在的前景溪岸
，往左上方疊有一中景巨岩，再轉至畫面
右上角堆疊的遠景山群，雖然其間不具有
合理延伸的空間深度，卻暗示了各景散置
物象間的遠近關係，是早期山水畫的結構
特徵。

　　此圖中兩側山地夾溪谷向後推移的構
圖法，即是日後北宋所習稱「自山前窺山
後」的深遠法，而在正倉院收藏的其他琵
琶飾圖中，還可看到高遠法、平遠法的樣
式。可知早在西元第八世紀，我國山水畫
的「三遠」構圖法即已見雛形了。（王文宜）

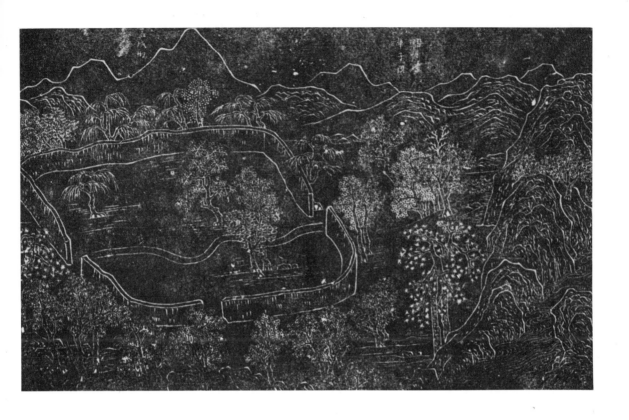

王維　輞川圖（局部）　無年款（西元8世紀中葉）
石刻拓本　手卷　31.4×492.8公分

　　王維是活躍於盛唐年間的詩人，因官至尚書右丞，世稱其王右丞。他晚年隱居藍田輞川別莊，後來又將部份莊產捐建一清源寺奉佛，「輞川圖」即爲寺中的一幅壁畫。

　　傳世的「輞川圖」臨本約有三十件，本圖乃西元一六一七年郭世元依北宋郭忠恕摹本所刻成的拓本。全卷作輞川二十景，每景順序相連，並在各景上端依次註明該景名稱。圖中所示爲起首「華子岡」、「孟城坳」兩段。

　　此畫山石樹木皆作正面佈列，主要是描繪佔去畫面三分之二的前景遊地，屬於一種早期的遊景導覽圖，與正倉院琵琶所示唐代當時流行的一般山水樣式不同。在構圖上，畫者重覆運用大山、流水或圍籬，隔出每一景小單元，將物象安排在這種口袋式的空間單元中，與敦煌四二八洞盛唐期壁畫的作法相似

。畫中物象不具有一致的遠近比例，而山石樹木皆依疊架方式佈列於斜面上，接近於正倉院琵琶山水的空間結構。有些學者依照畫面建築形式的年代，判斷此畫乃是宋人想像中的「輞川圖」樣式，而與王維眞跡無直接關係。但是依照畫中的空間結構及筆法來看，這幅作品的確保留了唐畫的風格特徵，而可作爲了解王維輞川圖的重要依據。

　　這幅畫呈現了王維山居生活的理想，其中敍事性的連景處理法，符合遊景山水的實際狀態，並且呈現了莊園生活的內在悟道歷程，而與唐代一般流行的單幅平遠、高遠等山水樣式完全不同，也異於盧鴻「草堂圖」那類傳統的分景式冊頁，而創造了一種新的山水畫型式，影響了日後李公麟「龍眠山莊圖」、「赤壁賦圖」等文人畫作。

（王文宜）

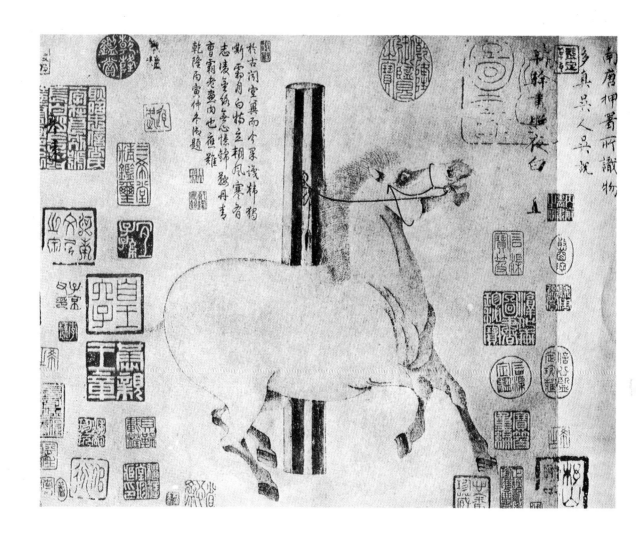

韓幹（傳） 照夜白 無年款（西元８世紀中葉）
紙本 水墨 手卷 29.5×35公分 美國 大都會博物館

　　唐朝皇帝講究馬上功威，御廐內多驍勇駿馬，畫人亦喜引馬入畫。在這幅刻畫一匹四蹄騰躍、昂首鳴嘶的馬匹的畫幅右緣，李後主題有「韓幹照夜白」，拖尾有宋人何子譚一一三八年的跋文。韓幹乃玄宗時期畫馬名家，「照夜白」即玄宗御廐內的名駒。在唐朝絹本設色的繪畫傳統中，此幅紙本水墨畫是一特例。

　　「照夜白」的軀幹是先以勻細的墨線勾勒輪廓，然後著施墨染，馬耳肌肉結構主要經由墨色濃淡傳達，線條幾乎是隱沒於渲染中，沒有明顯的表象作用。這種運用墨染的形式，與敦煌帶狀線條的暈染法不同，亦異於「帝王圖」一系衣褶的暈染方式。畫人於此試圖擴大暈染的表象能力，不僅僅用以強化褶痕的凹凸，而且企圖以墨色的濃淡組合來塑造物象的體積，在結構上符合唐畫的型式。然而此畫馬尾不見蹤跡，因此有學者以為可能是摹本的誤差。

　　照夜白腿短身肥，是典型唐馬形貌，杜甫「丹青引」中曾說韓幹馬匹「畫肉不畫骨」，與此畫或有外形上的淵源。而照夜白生動的神氣，並不在於其軀體結構的表現，而來自其擾擾不安，似欲拔彎脫去的動態的捕捉。這種以簡單筆法捕捉馬匹神態的畫法，在北宋李公麟的「五馬圖」亦可見到，而成為我國馬畫的一種傳統。

（宋偉航）

李眞　不空金剛（眞言七祖像之一）　無年款（西元8世紀末）
絹本　設色　掛軸　212.1×150.6公分　日本　京都教王護國寺

　　西元八○六年，日本眞言宗創立人弘法大師空海，自中土歸返東瀛，行囊中經典、法器甚夥，其中包括五幅眞言宗祖師肖像。現存的作品中，以「不空金剛」一幀最為完整。畫中不空座像下有跋文，說明肖像乃出自中土以李眞為首的諸畫人手筆。李眞其人事蹟不明，於今唯知其活躍於唐德宗時，善畫神佛、人物，時人稱其畫作「往往得長史（周昉）規矩」，畫風反映著中唐人物畫傳統。

　　不空金剛斜側趺坐於榻上，承襲「帝王圖」一系的傳統肖像畫作法，其坐榻形式、畫法與「帝王圖」亦出一轍。人物身著灰黑衣袍，褶紋以暈染強化凹凸，紋線幾近隱沒於墨暈之中。而衣紋的聚散組合，充分展露了人身的體積感與合理的結構。

　　人物臉部五官以細筆勾描，而剃淨的頭顱、下顎的于腮則以淡墨暈染。其簇攏而略呈倒八字形的雙眉，和眉間眼角額頭纖細的皺紋，以及合攏的雙掌，傳達出不空沉思的情態。不空原籍天竺，隆鼻、高顴以及深陷的大眼，不僅突出其人異族特徵，也突出了其個人氣質。不空耳中的毛髮，更凸顯出畫家強調個人特色的目的。這幅現存中國最早的祖師肖像，充分展露了我國肖像畫重視人物個別特色的傳統。　　（宋偉航）

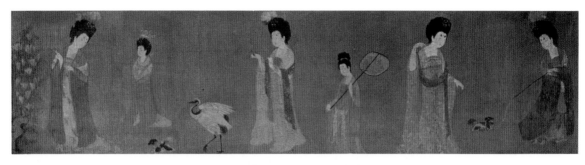

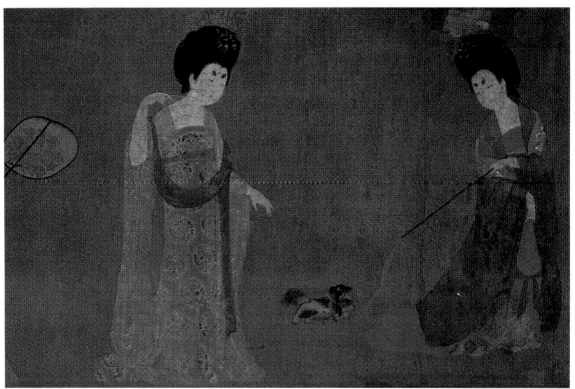

周昉（傳） 簪花仕女圖 無年款（西元9世紀）
絹本 設色 手卷 46×180公分 遼寧省博物館

這幅作品畫有六名婦女，雲髻高聳，頂戴各種不同的折枝花朵，兩眉畫作蛾翅狀，爲中晚唐以後流行的貴婦造形。而依據專家研究，認爲畫中婦女的裝束，接近文獻上所說的南唐時期的式樣，可能是一幅描繪南方貴婦生活的作品。畫上有一枚南宋紹興古印（1131～1163），另外還有宋末賈似道的收藏印（西元1275年以前），說明此卷至少在南宋以前便已入名家收藏。

本圖爲畫卷起首一段，一名貴婦手執拂塵，與左側婦人一同戲狗。二人對姿優雅，肩頸、手腕皆如垂弧，特別突出了貴婦身形柔弱的風致。圖中人物皆著低胸長裙，外加紗衣披帛，設色瑰麗，但是對衣著和人體結構間的關係，卻不作精確的描繪；如左側婦人的團花長裙作平面鋪展，而右側婦人紗衣褶紋多以一筆畫成，強調線條迤長的韻律感，顯示畫者的關心並不在於精確描繪實際的人體結構，而是要在旣定的畫法中，表現出線條自身的美感韻律。在大英博物館所藏的九世紀中期敦煌「引路菩薩」畫上，也可見到畫法相似的婦女像，都代表晚唐以降的風格。

此卷雖題爲西元八世紀末仕女畫名家周昉之作，然而畫中婦女的體態，卻不及傳稱中周昉筆下人物造型那般豐碩，應屬於周昉以後唐末宮廷仕女畫的一種新發展。由於目前傳世的周昉作品多半爲北宋的仿本，無法窺得周昉手筆的眞貌，而這幅成畫年代相當早的「簪花仕女」，則可作爲研究九世紀仕女畫風格的重要資料。

（王文宜）

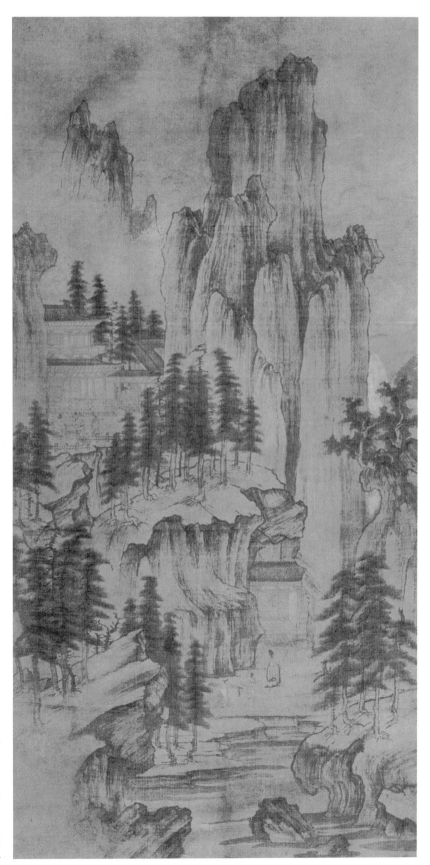

深山棋會
無年款（西元980年左右）
絹本　水墨青綠　掛軸
154.2×54.5公分
遼寧省博物館

　　此畫在一九七四年出土於遼寧省法庫葉茂台的一座遼墓。墓室建於西元九五九至九八六年間，畫作可能是西元九八○年前後的作品，代表著中國山水畫由唐過渡到北宋的一個里程碑。

　　畫中山巖筆直陡峭，垂直的壁面以直皴平行擦染，代表了一種北方山體的描繪典型。山間林木則以攢簇細筆畫出橫展的枝葉，樹形皆呈錐狀。此畫拳首式的山頭，以及直擦的平行筆劃，乃承襲唐代發展而來。而畫中以類型化筆法描繪的物象，外形規律，皆作正面性組合，並依Z字形曲線排列來暗示空間。畫者將幾個不同距離的段落，更緊密的組合為一整體山水，而且利用規律化的物象、類型化的筆法，製造畫面的秩序感，脫離了正倉院琵琶山水所見到各景散置的作法。畫幅左上青綠設色的遠山，突出雲間，暗示更深遠的空間，為中國山水畫史中此類作法的首例。其他如山石輪廓線與皴筆的畫法，都成為北宋畫家描繪物象的基本方式。

　　此畫中央有一位高士與攜琴童子漫步山徑，山間樓閣內有數人備棋以待，因此發掘者乃據此而名之為「深山棋會」。高士悠游棋琴的生活，在石青石綠的烘托之下，透露了絕世隱居的「仙境」意涵，是現今所見最早的一幅「仙境山水」畫作。

　　　　　　　　　　　　（宋偉航）

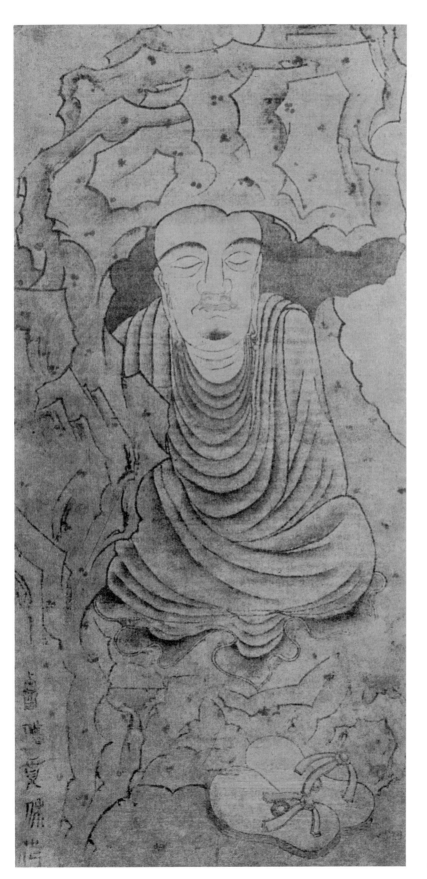

貫休（傳）　羅漢
無年款（西元９世紀後半）
絹本　設色　掛軸
91.0×45.0公分
日本　皇室收藏

　　此幀第十一尊者像左下角有貫
休篆文題識。貫休（832～912）五代
時僧，俗姓姜，浙江人。善詩，工
篆隸，人稱「姜體」，亦善草書，時
人比諸懷素。又善畫道釋，善作羅
漢像。入蜀得王建賞識，賜紫衣，
號禪月大師。

　　這位巖穴中的羅漢，龐眉大目
，朶頤隆鼻，據記載貫休嘗自言乃
夢中所見，乃是一種依畫家想像將
人物典型化的作法，而別於「不空
金剛」肖像中，逼眞描寫人物個別
特質的表現方式。畫中線條不作明
顯的粗細變化，運筆流利簡率。人
物五官勾描簡單，衣袍則一概是平
行的圓弧線條，層層疊出整齊的褶
紋。畫家以一致的筆法，作出轉折
尖銳的波狀線條，以描寫巖塊。人
物、巖塊的描寫都不著意於眞實感
、立體性的傳達，而故意經由平面
性、圖案化的作法，製造怪異、不
自然的感覺。

　　畫中刻板化的作風，不同於當
時追求逼眞感的人物畫法，而連同
簡率筆劃製造出來的感覺，説明了
劉道醇以「古野」二字形容貫休畫風
的原因。並且畫上的篆體書法，更
強化了此畫反現實、刻意製造「古」
意的目的。此畫的表現形式代表中
國復古作法的一種，後世的陳洪綬
即是循此途徑而再發揮。（宋偉航）

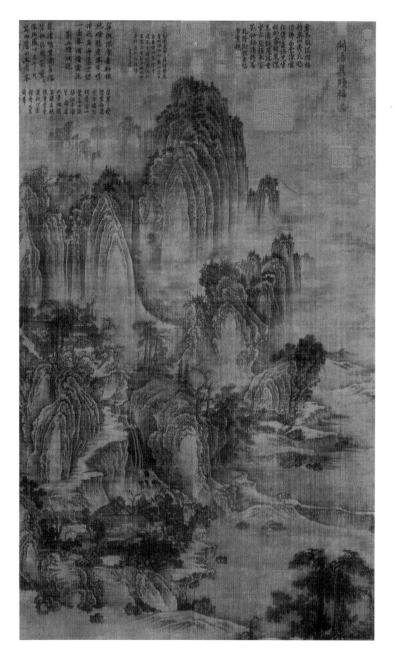

荊浩（傳）　匡廬圖　無年款（西元12世紀前半）
絹本　水墨　掛軸　185.8×106.8公分　台北　故宮博物院

　　此畫左上角有元人韓璵、柯九思題跋，右上角有「荊浩眞蹟神品」六字，鈐「御書之寶」，一說乃南宋高宗御題，一說出自元文宗之手。荊浩是五代時候河南沁水人，避亂世隱於太行山，自號「洪谷子」，以畫山水樹石自適，著「筆法記」傳世，提「氣、韻、思、景、筆、墨」爲畫之六要，傳五代末年關陝山水名家關仝就曾師事之。

　　畫中山巖長條的形狀、堅硬的質感，以及肌理平行描寫的形式，類似十世紀「深山棋會」的作風，屬於華北地理特色，可能反映了五代時候荊浩的風格。

　　巖壁肌理以規格化的筆法刻畫，塑造質感，不同於「深山棋會」中的單純。坡堤、崖面分割成層疊的塊面，由左下而右上的斜線折曲繁密的排列，製造空間綿延推移的感覺，技巧較「早春圖」更爲圓熟。坡堤折面的稜線或凹或凸的作成弧狀，配合坡壁墨色明暗的變化，呈現出塊面轉折銜接的立體角度，不再是平板的正面疊合，其立體結構與「萬壑松風」中的表現相同。所以此畫或成於北宋末年，而反映了當時流傳的五代荊浩作風。

　　「匡廬圖」爲後世接受爲荊浩風格的作品，而於元末產生了相當大的影響力，例如王蒙、陸廣諸人畫作中，就透露了此畫的餘韻。

（宋偉航）

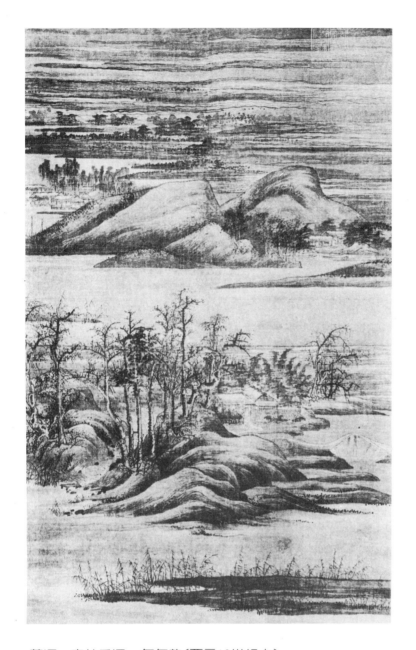

董源　寒林重汀　無年款（西元10世紀末）
絹本　水墨淺設色　掛軸　179.9×115.6公分　日本　黑川古文化研究所

董源是五代南唐鍾陵人（今江西省南昌市），於南唐中主時期（937～962）主持宮廷繪事，人稱董北苑。他的作品多描繪江南山水實景，擅以粗鬆潤長的筆觸娓寫當地綿延的矮山，又多用墨點和泉染來經營物象在潮濕空氣中的迷濛感，是日後「披麻娓」及「點苔法」的前身。這連同畫面上寒林煙嵐、漁橋洲渚等母題，都成為江南風格的代表典型。

此畫中展現一片澤國風光，蘆叢坡渚及矮丘寒林等，皆是畫史所載董源作品最常見的母題。而畫中採用三段疊架構圖法，顯示此畫的空間結構保留了五代北宋時期的古老風格，即畫者以江流將空間分為前、中、後三段獨立的單元：前景蘆洲、中景寒林和遠景矮丘沼澤，並只是將後一景疊架在前一景上方，來暗示概念中的遠近關係，而未描繪出空間中合理延伸的連

續地平面。畫者作畫清楚地分為三個步驟：先畫山石輪廓線來分割塊面，再於陰凹處用交錯的長線條娓過，最後以淡墨染就山石的凹凸效果。這種作法是一種古老的特色，在范寬「谿山行旅圖」上也有相類的三個步驟。此畫中景寒林一段，與南唐趙幹「江行初雪圖」的畫樹法相當接近，十分注意細節與光影效果。至於遠景沼澤以破墨層層渲染，而林葉以濕墨點擦成，寫盡了江南水氣充沛的感覺。

學者有謂此畫即或不是眞跡，也是保留了可靠董源面貌的北宋初臨本。而畫上有元內府「宣文閣寶」印（1312～1320），可知此畫在元代已入內府收藏。這種風格後來影響了元代文人畫風，到明代董其昌更將此畫定為董源眞跡。　　（王文宜）

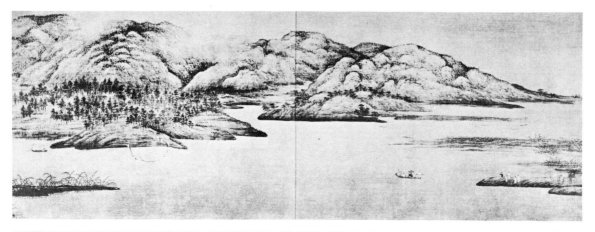

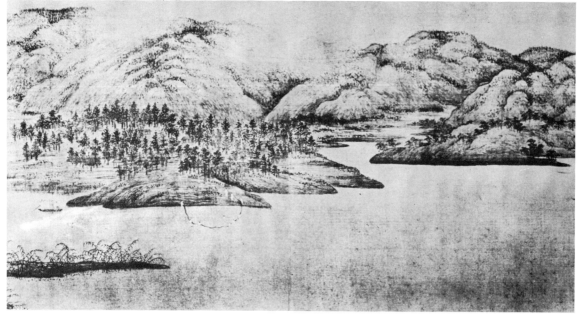

董源（傳） 瀟湘圖（局部） 無年款（西元11世紀後半）
絹本 水墨淺設色 手卷 51×140.8公分 北平 故宮博物院

　　這幅圖卷首畫幾名著色小人物佇立岸邊，有一紅衣朝官正
乘船駛來，隔著遼闊的江水，遠處山巒在煙嵐中起伏，一乙字
形河流自山谷注入江面。畫中空間結構仍是以疊架法安排不連
續的地景，前段爲突出江面的狹長坡岸，中景是圓頭三角狀的
林地，遠景有佈滿墨點的山群，三者皆著重於描寫物象的正面
性。這種構圖方式，顯示此畫風格古拙而成畫年代不會晚於北
宋。畫中蘆洲漁浦等母題，以及描繪山石紋理的粗鬆長皴，皆
是董源作品的特色，但是在氣氛效果方面，此畫卻與「寒林重
汀圖」不相似。畫中林地山巒都作概念式的圓頭三角狀，用無
數濃淡不一的墨點來描繪山體的凹凸起伏，顯示畫者的關心點
似乎不在忠實地描寫物象細節，而較注重畫面整體的霧氣迷濛

感與光影效果，較接近北宋後期的作法。畫家利用簡明的造形
、豐富的墨點，表現出瀟湘煙嵐迷離之美，效果和「寒林重汀
圖」因各景物象清晰突出所造成的崢嶸氣勢不同。此畫不像「
寒」圖保存了眞跡的可靠面貌，只沿襲著董源所慣用的母題和
技法，此爲後人的一種仿本，呈現出董源風格的變貌。
　　此畫有二段明代董其昌的題跋，還有半枚明代司印。依今
人的研究得知，此畫原爲一長卷的卷尾，而遼寧博物館的「夏景
山口待渡圖」則爲依同一作品臨成的卷首部份，若將兩幅相接
則可見到原畫全貌。這可能即是畫史記載由趙孟頫收藏的董源
「河伯娶婦圖」。它的風格不但影響了趙孟頫的「鵲華秋色圖」，
更成爲元代所流行的董巨風格的一種典型。　　　　（王文宜）

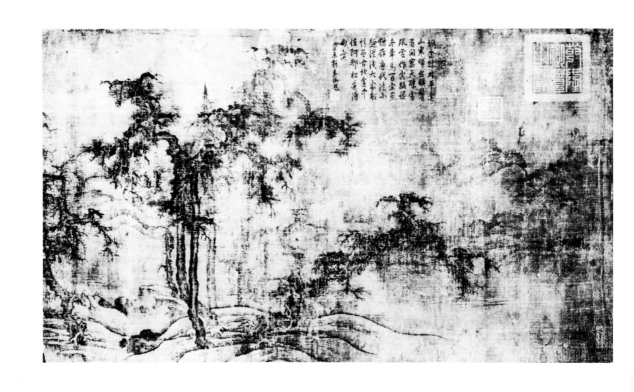

李成（傳） 小寒林圖 無年款（西元11世紀後半）
絹本 水墨淺設色 手卷 40×72公分 遼寧省博物館

此畫有一南宋高宗乾卦半印，黃綾隔水上書「李成小寒林圖」。李成（919～967）五代人，字咸熙，習稱李營丘，出身青州（今山東），喜以山東原陽的寒林景致入畫，畫作乃以「山水寒林」稱著，有始創「煙林平遠」之名。郭若虛（西元十一世紀後半）於「圖畫見聞誌」中，將李成和關陝地方的關仝、范寬列為北宋山水鼎峙三家。

畫中構圖採「平遠」形式，前景數株松樹立於煙霧之中，其後一片迷濛分向左右兩方伸展至遠景山巒。松樹枝幹肌理、尖細松針描畫細膩。近景坡陀、遠景山巒則以輪廓線及墨染描寫，遠山尚加墨點強化山頭輪廓。近景及遠景的組合是拼湊式的，空間的遞移缺乏有機的連繫。遠山是由半圓弧形疊架而成，近於「寒林重汀」的表現形式。然而遠、近景間平行層疊的坡腳線條，以及利用水墨暈染而成的大氣效果，則近於十一世紀後半的「樹色平遠」。這幅以十世紀空間結構為骨架，而摻雜有十一世紀風格的作品，容或是十一世紀後半時人的摹本。

李成的寒林畫作屬於唐代松石格以降，以林木為主題的繪畫傳統。此幅「小寒林」所反映的李成「煙林平遠」風格，樹立了後世枯木竹石畫格的基本表現方式。現藏日本澄懷堂文庫的元人作品「喬松平遠」，即出自「小寒林」傳統。　　　　（宋偉航）

李成（傳） 晴巒蕭寺
無年款（西元11世紀中葉）
絹本　水墨淺設色　掛軸
110.8×56公分
美國　納爾遜美術館

　　此畫上未見李成款識。劉道
醇於「聖朝名畫評」（十一世紀後
半）中，認爲李成作品以「層疊
峯巒、間露祠墅」者爲佳，正是
此圖形式，而畫面右上角鈐一「
尚書省印」，乃北宋用於一〇八
三年至一一二六年間的官印，而
「宣和畫譜」收錄的李成作品中，
也有題爲「晴巒蕭寺」者，是而此
畫合於十一世紀後半，人們心目
中李成山水形式的一種。

　　畫中近、中景林木，一概是
枝椏虬曲、葉落盡淨的「寒林」，
形式與「早春圖」中部分林木類似
，山頂直筆小樹則同見「早春圖」
及「漁父圖」。山巖顯著的輪廓線
以及細密的短直皴筆，明顯的屬
於范寬「谿山行旅」點皴系統。這
些代表十一世紀李成、范寬風格
的母題，被組合於十一世紀中葉
的空間結構中：畫幅左半坡脚鮮
明的乙字形曲線，以及峯巒頂部
斜向的脈絡，是暗示空間連續感
的手法，較范寬「谿山行旅」中全
然正面的層疊山巖有進一步的發
展，而近於郭熙「早春圖」中的作
法。因此這幅作品或是成於十一
世紀中期前後。

　　據記載李成曾應王朴之邀赴
開封，而卒於淮陽旅邸。其晚年
活動於河南地區，不僅接觸了該
地畫作的特色，也同時將其自身
的繪畫風格帶到關陜，可能即影
響了在汴京的巨然。到神宗朝，
李成風格的影響力日益擴大，追
隨者甚多，由於當時歸於李成名
下的作品太多，皇帝還特別請李
成的孫女入宮鑑定眞僞。因此這
幅綜合了關陜齊魯風格的「晴巒
蕭寺」，在當時極可能就被大衆
視爲是李成山水風格的一種作品。

（宋偉航）

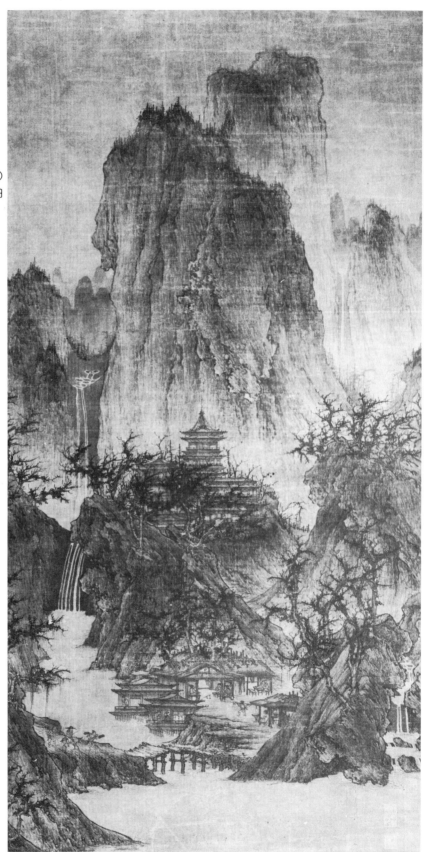

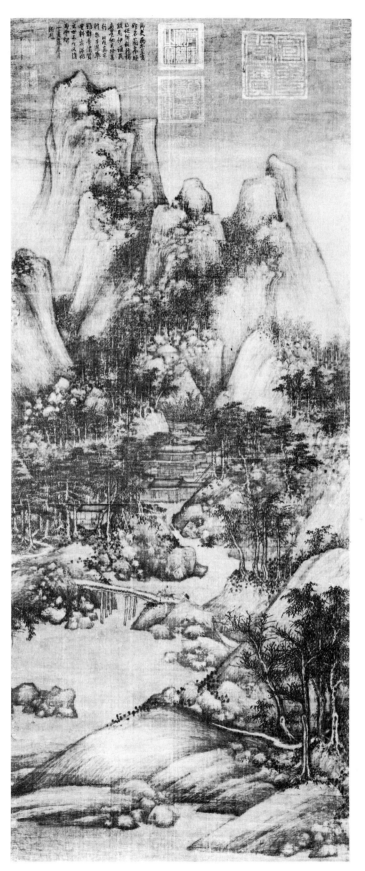

巨然（傳） 蕭翼賺蘭亭
無年款（西元11世紀後半）
絹本　水墨淺設色　掛軸
144.1×59.6公分
台北　故宮博物院

　　巨然本是五代南唐的畫僧，北宋初年隨李後
主北降汴京，活躍於太宗朝，曾製作翰林院的壁
畫。巨然早年師承董源，北降後曾學習李成畫風
，擅長以淡墨濕筆描繪山川煙潤之意。

　　此畫左上方有「宣文閣寶」印（1312～1320），
此外尚有二個傳為宋高宗的古印，成畫年代大約
不晚於北宋末。此畫的特色，在於構圖上已脫離
北宋早期山體居中的型式，由前景中景一段Ｚ字
形平遠河谷，延伸到畫中心的一座宅院，而院後
有Ｖ字形佈列的遠山，提示空間的深度。畫中山
石皆以短筆披麻皴畫成，輪廓線是用粗筆擦成，
而自山頂到坡腳皆作小石堆疊，是巨然所喜用的
礬頭母題。至於畫面處處綴有濃密的苔點，河岸
土坡圓緩，皆表現出江南風土濕軟的氣氛。這幅
作品雖然仍採用三段疊景法來描繪空間，但是經
由不同距離物象的交錯排列、緊密堆疊，形成一
由下往上延伸的曲線，這是由「早春圖」的空間動
線一路發展而來，並且更進一步將山體安置於畫
面兩側，提示更深遠的空間關係。畫者此時也相
當重視畫面的統一感，注意筆墨渲染以及物象比
例細膩的層次變化，不同於北宋初畫面各段分立
狀況，此畫的成畫年代大約在十一世紀後期。

　　此畫雖非巨然真跡，但是保留了巨然筆墨的
可靠面貌，是現存巨然作品中較接近其風格原貌
的一幅。這幅畫的披麻皴，較之董元「寒林重汀
圖」來得規格化，是江南風格在十一世紀末的一
種代表型式。　　　　　　　　　　　　（王文宜）

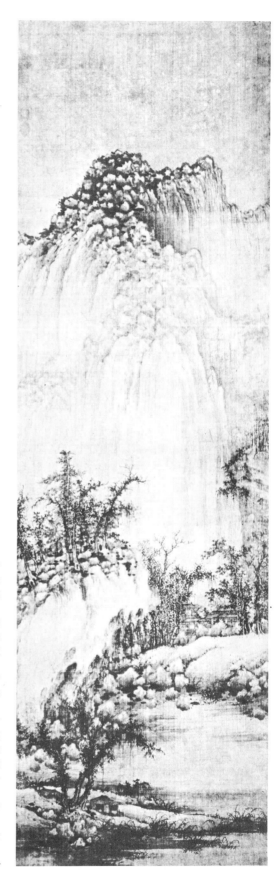

巨然（傳）　溪山蘭若　無年款（西元12世紀前半）
絹本　水墨　掛軸　185.4×57.5公分
美國　克利夫蘭博物館

　「蘭若」是梵話所謂的「佛寺」，這幅作品即是畫一處佛院座落的清
幽山林。畫上有一枚北宋末「尚書省印」(1083～1126)，而畫面右上角
有「巨五」的編號，顯示此畫可能便是宣和畫譜所載，題名爲巨然「溪
山蘭若」六件屏風組的第五幅。畫面山體雄踞中央，山形接近郭熙「
早春圖」S形延伸的主山，其直落無脚之勢，表現出北地山水渾厚龐
然的氣象。山前崖岸一帶林木茂密，部份寒樹枯枝如蟹爪伸張，正是
李成、郭熙蟹爪枝的作法；而前景作水湄蘆坡，則彷彿董元「寒林重
汀圖」的江南風景。

　依專家的研究，巨然隨李後主至汴京後，曾致力於學習當時北方
盛行的李成風格，因此在這幅畫中可見到李成寒林母題，以及北方高
遠構圖的山體。而由空間結構來看，此圖雖仍保有三段疊架的結構，
然而卻相當注意畫面的整體融合感，一方面畫者利用河岸坡脚的碎石
，以及山頂十字形佈列的礬頭，來說明各景間的連續走勢，另方面則
以細膩的墨色變化，表現物象層次往後推移的深度，顯示其空間結構
接近李公年西元一一二〇年的「山水圖」，應屬於北宋末年的作品。此畫
通幅不見清楚輪廓線，而描寫山石的平行長皴，也與淡墨渲染融爲一
體，使畫面沉浸於一片濕柔的嵐氣中。

　這幅作品代表了西元十二世紀對於巨然風格的一種新詮釋，畫中
強調北方李成一派風格的影響，同時也保留了江南山水的筆調意韻。
在董其昌題爲巨然「雪圖」的畫中，亦可看見這類巨然風格的樣式，代
表了巨然的另一種典型。

（王文宜）

30

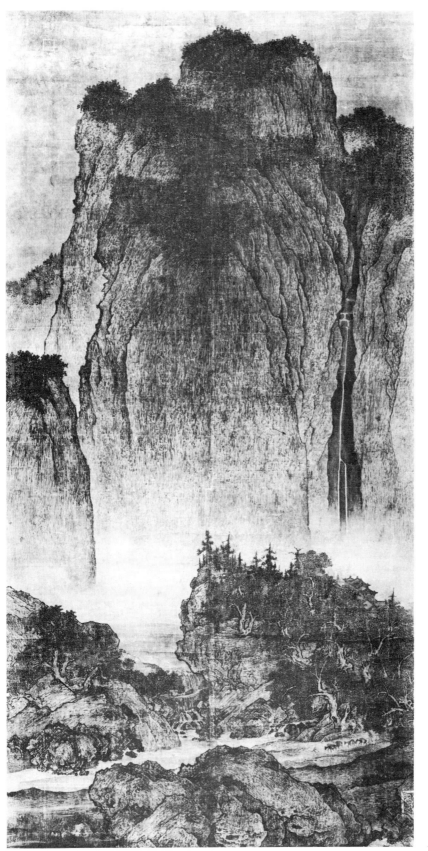

范寬　谿山行旅
無年款（西元1000年左右）
絹本　水墨淺設色　掛軸
206.3×103.3公分
台北　故宮博物院
款：范寬

　　董其昌於此畫詩塘上題「北
宋范中立谿山行旅圖」，畫幅右
卜角行旅隊後的林葉間，藏有「
范寬」二字。范寬生卒不詳，活
動於十世紀末、十一世紀初。籍
隸陝西華原，卜居終南太華，常
往來於京洛之間，飽覽關陝風致
，畫作充分展現關陝地域特色，
與荊浩、關仝共同建立華北系山
水傳統，為郭若虛舉以為北宋三
大家之一。

　　以畫構圖是自山下仰望山顛
的「高遠」形式。畫幅下方三分之
一是橫向布置的前景巨石、中景
岡阜，岡阜之後於煙嵐間拔起崇
山峻嶺，佔據了三分之二的畫面
，空間段落的推移具有強烈的垂
直跳躍性質。以俯瞰角度呈現的
峯頂密林，強化了高峻聳拔的氣
勢，符合郭若虛對范寬畫作「峯
巒渾厚，勢狀雄強」的印象。畫
家組合物象的方法，基本上承唐
、五代疊架的手法，正面性的物
象未展現體積感，空間的深度不
是描寫的重點，也沒有連續感，
構圖的重點在於追求高度感。

　　山巖輪廓以頓挫轉折勁利的
墨線，勾勒稜角突兀的外形。巖
壁粗礪細密的肌理，則以直短線
條，或拖或擦或點，由淺而深層
層舖疊而成。不同種類的林葉不
同的外型，以粗重的線條一絲不
苟的描畫。畫家著意於物象質地
、本貌的展現，塑造的是凝煉靜
止的山水氣象，與董源於畫面上
捕捉大氣中物象一般的表面印象
形成對照。　　　　（宋偉航）

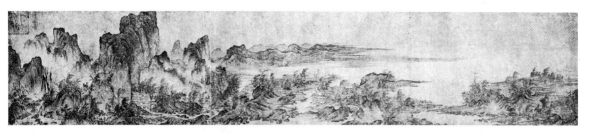

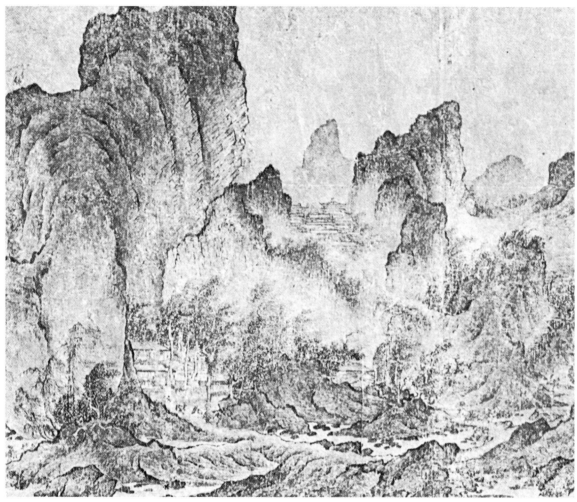

燕文貴　江山樓觀　無年款(西元1000年左右)　紙本　水墨淺設色　手卷
32×161公分　日本　大阪市立美術館　款：待詔□州筠□縣主簿燕文貴□

　　燕文貴原籍江南，北宋初年移居開封，經人介紹進入太宗畫院，以善作樓閣、舟船、行旅等小景聞名，畫風受到李成的影響，更融合了當時關陝、江南山水的地方樣式。今傳爲燕氏名下的作品有二十餘幅，「江山樓觀圖」是其中年代最早的一件，很可能是燕氏眞跡。

　　此畫爲一長卷，畫中處處綴點著精巧的人物樓閣，卷首以平遠構圖畫江岸風光，遠景作水涯長岬，接近江南董源風格樣式，而卷尾以高遠構圖寫山巖奇景，盤曲風蝕的面貌，正是陝關范寬山水景緻。在空間結構上，此畫保有三段遠近疊架法，物象皆呈正面性佈列，山石分別依三步驟畫成：勾輪廓、皴紋理、加渲染，並以平行脊線分割塊面，都顯示此畫的製作年代

與范寬「谿山行旅圖」很接近。而此畫最能代表燕文貴風格特色之處，乃在於山石粗重而斷續的輪廓線條、以橫皴描繪山石肌理的手法，以及結合了高遠、平遠的構圖方式。而尤其值得注意的是，此畫通幅以淡墨擦染出空氣明晦的效果，樹木枝葉皆隨風斜動，呈現一種變滅不定的氣氛，爲燕氏風格相當獨特的一面。

　　這幅作品表現了北宋初山水畫的一種創新，它融合了當時南北地方樣式，並創造出綜合高遠、平遠的新構圖法。日後在北宋中期郭熙的作品上，可以看到更進一步的創新試驗。

（王文宜）

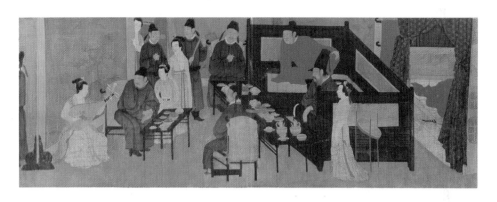

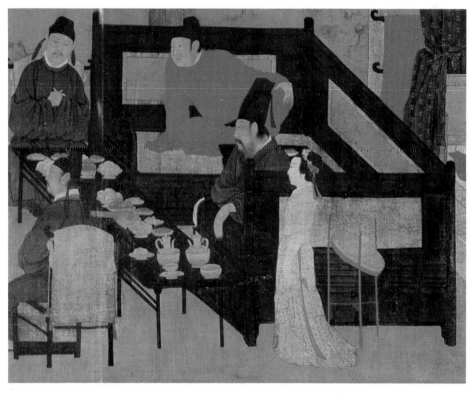

顧閎中(傳)　韓熙載夜宴圖(局部)　無年款(西元11世紀末)
絹本　設色　手卷　28.7×335.5公分　北平　故宮博物院

　　這幅畫上最早的鑑藏印是南宋高宗的「紹興」印，曾入宋犖、梁清標收藏。拖尾上有無名氏跋文，認爲此畫是南唐李後主畫院中的顧閎中所作，描繪南唐權臣韓熙載家宴盛況，後面接著又有班惟志一三二六年的跋文，可見此畫於元朝時候，即被當作五代顧閎中的作品。

　　然而，畫面上的一些器物，形制卻是屬於北宋後期。畫卷中段侍女所舉的托盤上的水注，類似安徽宿松出土的一○八七年的青白瓷水注，而其他如椅子、脚子床等傢具，則在河南白沙發掘的一○九九年宋墓出土物中，可見到類似的形制。而床壁、屏風上的山水畫，則是李郭派作風。就這些細節來看，此畫應當出自北宋後期畫家之手，且非臨摹之作。

　　畫中人物的線描形式，也反映了北宋後期的風格。畫家運用線條細微的頓挫變化，傳達人物立體的結構的作法，與「五

馬圖」中李公麟的畫法相同。而人物身軀的實體感、合理的結構，甚至衣褶的形式，也都非常的近似。然而衣紋所加的暈染以及富麗的設色，則是出自傳統的人物畫，與李公麟的創新大相逕庭。

　　此畫畫家於物象細節，如盤中食物、衣裙花樣等，勾描鉅細靡遺，不僅表達出高度的寫實要求，也傳遞了貴族生活華麗的氣息。而畫中人物彼此顧盼的姿態，眼神的傳遞，建立了衆多人物之間複雜但明確的心理關係，賦予畫面熱鬧的戲劇氣氛。於連續的構圖中，利用傢具，如屏風、床帳，分割場景的敍事手法，則是畫家將傳統形式巧妙發揮的結果。此畫雖然無法建立與五代顧閎中風格及韓熙載故事明確的關係，但是可以當作是北宋後期傳統人物—敍事畫的範型，而於明代唐寅的人物畫中留下了鮮明的影響。

（宋偉航）

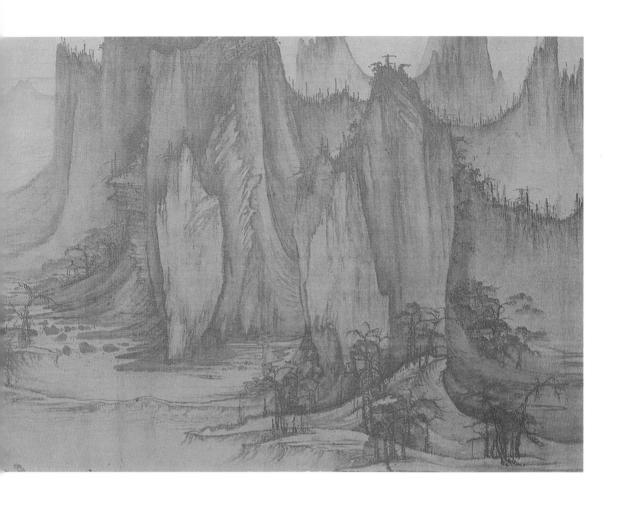

成視野寬闊的前景。畫家發揮了手卷利於表現寬度的特性，同時捕捉了山水景物的高度及深度，而合成了立軸形式無法表現的幽深壯闊的氣象。

在此畫對稱性的構圖中，山峯與谿谷交錯布置，山壁的直皴與野水的橫筆強化了其間高低的對比，而形成波浪狀的律動。這種律動不僅回應在遠山起伏的輪廓上，而且與景物遠近變化的波折交織成鮮明的韻律。比諸燕文貴在其「江山樓觀」圖中，左置平遠而右置高遠的拼湊作法，許道寧的這幅作品，展現了北方山水在荊、關、董、巨、李、范、燕諸前輩的多方探索之後，一種綜合性的成就，也爲郭熙追求「兼收博覽」「自成一家」的理想舖路。　　　　　　　　　　　　（宋偉航）

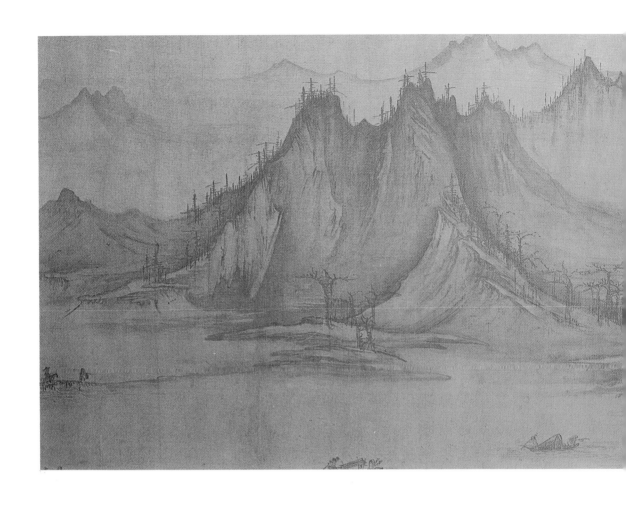

許道寧（傳）　漁父圖（局部）　無年款（西元1050年左右）
絹本　水墨淺設色　手卷　48.9×209.6公分　美國　納爾遜美術館

　　這幅畫上沒有許道寧（約西元970～1052）的款識，最早的鈐
印是南宋高宗的「紹興」印。畫中的平遠、野水、枯林，近似另
一幅傳為許氏作品的「秋山蕭寺」（現藏日本藤井有鄰館）。於著
錄記載中，這些母題是許氏作品的特色。

　　許道寧是長安人，其畫作在北宋著錄中，被形容為脫胎自
李成風格，而自成一家體。這幅畫中不見筆蹤的水墨渲染，淫

潤迷離的大氣效果，就是出自李成傳統。然而在一般用以表現
平遠景致的手卷畫幅上，畫家展現的是關陝的風物，而非齊魯
的原隰。山峯平直的外形、堅硬的質感，以及三角形的坡崖，
在「深山棋會」圖中有類似的描寫。中景陡峭的山峯，具有華北
山嶺特有的聳拔氣勢，山坳間平展至遠方的谿谷，在畫面上製
造出深透的空間，而夾在畫幅左右下角坡崖之間的水域，則形

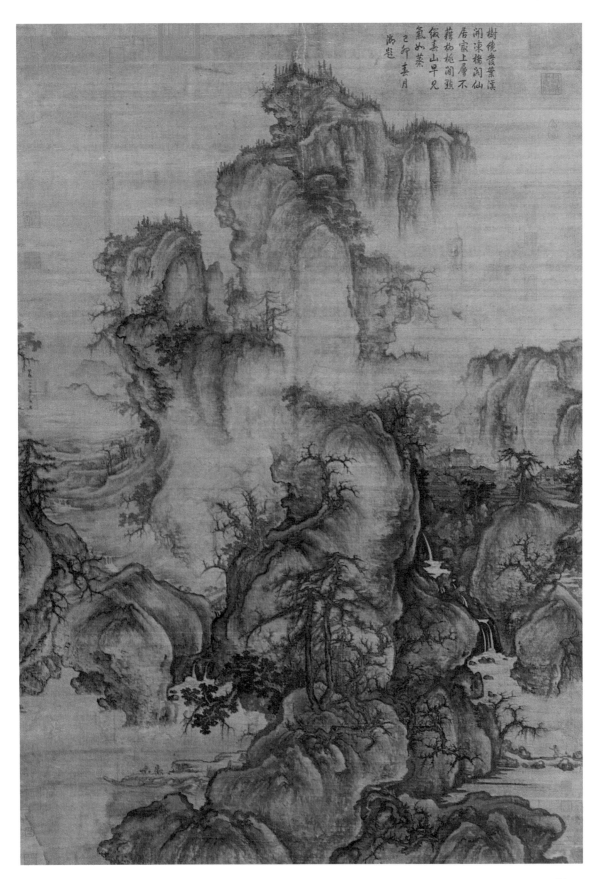

樹繞殘葉溪
澗凍橋澗仙
居家上層不
蘚枘桃澗巘
縱春山早兄
氣如蒸
己卯春月
尚題

郭熙　早春圖　西元1072年　絹本　水墨淺設色　掛軸
158.3×108.1公分　台北　故宮博物院　款：早春　壬子年郭熙畫

　　郭熙的生平，一般所知甚少。近年鈴木敬教授根據台北故宮博物院收藏的文淵閣本《林泉高致集》中的「畫記」及許光凝一一一七年跋文，對郭熙的活動做了一番澄清。郭熙是河南人，約在西元一〇〇〇年以後出生，而卒於一〇九〇年間。他在神宗時代(1068～1085)因著吳冲的支持，活躍於宮廷畫壇，作了許多御前屏障山水。吳冲因聯姻兼及當時的新舊黨派，政治地位相當穩固，而其妻又是李成孫女。因此，畫風是源自李成傳統的郭熙，在畫壇上乃佔據了中心的地位，其畫藝得到了超越黨派政治的認許。

　　此畫郭熙自題「早春」。在紀錄著他平生繪畫心得的《林泉高致集》中，有一畫格「早春曉煙：驕陽出蒸，晨光欲動，曉山如翠，午合午離，或聚或散，變態不定」。郭熙運用扭曲的弧形筆劃，或長或短，或濃或淡的渲染出變化複雜的墨色，以傳達山石具體的形貌，和在繚繞游離的煙雲中「變態不定」的狀態。而墨色濃淡的變化，以及筆劃粗細的轉折，隱約呈現了巖塊表面的弧度，不同於「谿山行旅」、「漁父圖」中切片般平面化的山巖，而透露出立體化的端倪。畫幅上半主峯蜿蜒轉折成S狀

脈系，連同平遠谿各斜向的布置，也展現了范寬、許道寧圖中所無的製造空間連續感的企圖。

　　郭熙曾分析當時畫壇分作齊魯營丘、關陝范寬二大壁壘，而自許以「兼收博覽，使我自成一家」。「早春圖」裏中峯鼎立的高峻氣勢，屬於關陝氣象，而重墨法的表現形式，則出自營丘李成。而郭熙此畫中墨色變化繁複，是《林泉高致集》中討論各色筆法效果的體現，與米芾所形容的「淡墨如夢霧中」的李成墨法以及許道寧「漁父圖」中簡單的筆墨形式，大異其趣，而是郭熙繼末初以來各畫家的探索之後，集大成的個人創舉。而他亦削減物象鮮明的地域特徵，同納高遠、深遠、平遠於構圖，而且強調畫面動勢的營建，不僅圓突的山石具有律動感，在構圖中由下而上，經由巨石、S狀辮脈亦形成了一條彎曲的中軸，讓全畫具有一股蒸騰的動勢，這種動勢正是畫家以筆畫捕捉山川生意的手法。

　　郭熙在「早春圖」中獨特的筆勢、墨法以及蟹爪寒林，成為以後李成派傳承的媒介，而李成畫派亦由此納郭熙之名，而成「李郭畫派」。

　　　　　　　　　　　　　　　　　　　　　　　　　(宋偉航)

郭熙（傳） 樹色平遠（局部） 無年款（西元11世紀末）
絹本 水墨 手卷 32.4×104.8公分 紐約 顧洛阜收藏

　　郭熙是北宋李成畫派中最重要的繼承人，李成畫派中的「寒林」母題，就是經由郭熙「早春圖」獨特的「蟹爪樹」，而有了特定的傳承形象。這幅「樹色平遠」並無蟹爪寒林，但是在元人學習李郭派寒林畫系的經驗中，有重要的影響。

　　這幅畫沒有郭熙款識，但有徽宗御府收藏印「宣和中秘」，而界定了此畫存世下限。就畫中的空間結構而言，坡陀斜向布置由前景延接至中景的作法，比諸「漁父圖」中上下排列的平行疊架，產生了較顯著的空間連續感，和「早春圖」中左側平遠谿谷的作法相同。畫中的筆法雖然沒有「早春圖」中鮮明的動勢，但是石塊圓突的造型，以及利用細膩的墨色變化呈現石塊結構的手法，則與「早春圖」作法一致。畫中林木雖非蟹爪樹，但是在「早春圖」中景亦大量出現，而且其中人物縮肩勾背村夫鄙婦

的造型、及其線描的形式，與「早春圖」人物如出一轍。就這些細節處流露出來的一致手法，可證明二畫作者或屬同一人，而或可能是因爲出自李成「小寒林」圖系統，而改墨法爲如夢霧於筆墨上的差異，一說以爲是晚年較爲自在圓熟的作品，一說中的清淡。

　　此畫拖尾上有衆多元人題跋，其中有一出自趙孟頫。趙孟頫曾作「雙松平遠」圖，圖中近景林木、中景野水、遠景矮山的構圖形式，明顯的出自「樹色平遠」圖，而成爲李成「煙（寒）林平遠」畫系自「小寒林」、「樹色平遠」以降另一發展的重要定點。而「雙松平遠」中石塊的筆法，則是趙孟頫企圖以線條詮釋李郭墨法所能表現的結構效果，而在其「枯木竹石」畫系中，成爲鮮明的個人風格的因子。　　　　　　（宋偉航）

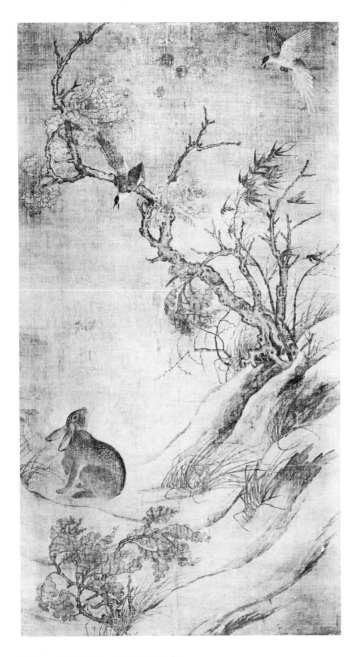

崔白　雙喜圖　西元1061年

絹本　設色　掛軸　193.7×103.4公分　台北　故宮博物院　款：嘉祐辛丑年崔白筆

　　崔白是活躍於北宋神宗朝的畫院畫家，曾與郭熙一起合作過紫宸屏畫。他出身安徽濠梁，工於花鳥，畫史上說他作畫著重筆描而設色清淡，使當時的花鳥風格為之一變，而「雙喜圖」正好代表著這種新風格的典型樣式。

　　這幅作品右側老樹幹內，有崔白的簽款，記錄成畫年代是西元一○六一年，這類將款隱於物象內的作法，是北宋的習尚。畫上還有南宋理宗的「緝熙殿寶」鈐印，以及明初的「司印」半印，可知此畫流傳有序。畫上是描寫禽兔在野地相逐的生趣，其前景坡陀以淡墨側鋒筆掃成，筆勢有飛白的意趣，表現了坡脊的荒鬆質地；遠近茅草、翠竹均作遒勁的輪廓線，而荊棘及灌木葉則採沒骨法畫成，依筆勢的急徐折轉，捕捉住各種植物

抗風之姿。至於野兔及樹間雙禽，畫得纖毫如生，不但傳達了兔驚鳥噪的霎那動勢，更表現出光線中體積毛色的質量感。全畫著重利用構圖曲線的安排，製造畫面的動態生趣，如從左下方的矮樹和玄兔，向右沿荊棘老樹與右上方振翅的雙禽相呼應，形成一「S形」的構圖曲線，而和西元一○七二年的郭熙「早春圖」的布局有異曲同工之妙，可能是當時畫院的一種流行。

　　在北宋中期的畫院中，無論是山水畫或花鳥畫，都嘗試去捕捉大自然充滿力量的生意。由這幅作品中，可見到一種新的裝飾意念，即畫家不再重視鮮麗的設色，而要透過豐富的筆墨和構圖曲線的安排，創造出野地的動態生趣。這種對自然內在情調的追求，也影響了日後徽宗花鳥畫的形成。（王文宜）

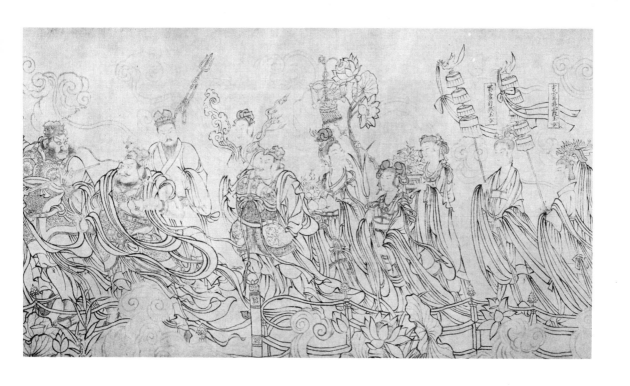

武宗元　朝元仙仗圖（局部）　無年款（西元11世紀前半）
絹本　水墨　手卷　57.8×789.5公分　紐約　王季遷收藏

　　這幅長卷是畫道教五帝朝元的盛況，卷中各路神仙率其隨從，自右往左浩蕩進發，其人物頭頂分別有字牌註明仙號，面容身形全以墨筆畫成，不施彩染，可能屬於製作道觀壁畫的「位置小樣」圖稿。

　　本圖乃此長卷之局部，人物皆作側向立姿，手勢表情誇張，衣飾法器尤其琳琅，在造形上成功地表現出道教神仙流品複雜之特性。畫者以一致的濃墨畫出人物軀幹，其線條的結組，主要不在於表現個別人物的體態結構，而是要利用線條醒目的粗細疏密變化，來強調整體仙帶翻舞的視覺效果，傳達仙人能駕風御龍的內在神力。如圖左的執劍神仙，其衣褶飄帶皆以圓勁粗濃的墨線勾成，反覆使用誇張的翻折弧線，在刻意拖長的線條中表現筆勢的雄力，象徵著這仙人的武士氣概。而圖右花

杖下的玉女，則是以另一組線條型式來表現其優雅的韻致，其衣褶垂線較執劍仙人來得細密繁複，而修長柔緩的線條使玉女身姿更見飄逸，突出了概念中仕女婀娜婷婷的韻味。可知此時的畫者，能夠熟練地重覆運用各組線條來塑造畫面的律動感，並趨向於強調筆勢線條自身的美感效果。

　　此卷匣籤原題爲「吳道子畫五帝朝元圖」，是出於西元一一七二年張子韶之手，後經元代趙孟頫重新鑑定，才改訂爲武宗元畫跡。武宗元乃是北宋眞宗、仁宗時著名的道釋人物畫家，他追隨唐代吳道子風格，強調筆勢線條所製造出的畫面氣氛，這種作法與日後文人白描畫中樸簡的線條表現方式不同，代表了李公麟之前北宋人物畫的一種典型，也一直影響著日後道觀壁畫的風格。
　　　　　　　　　　　　　　　　　　　（王文宜）

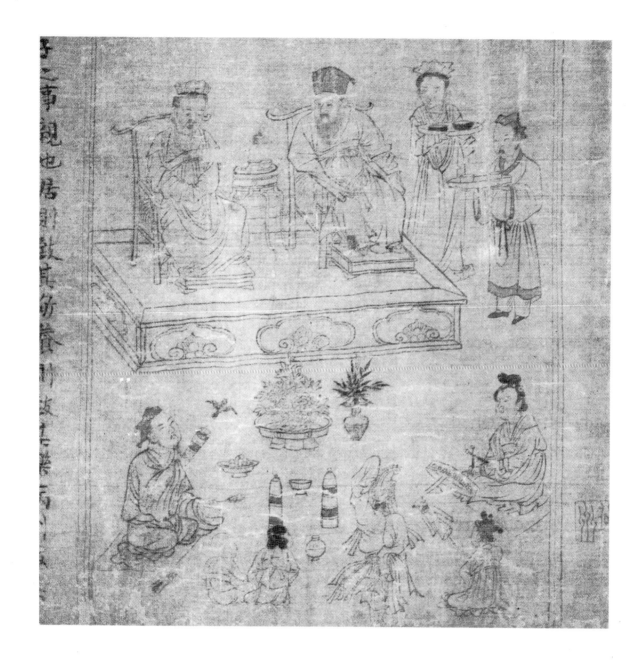

李公麟　孝經圖（局部）　西元1085年
絹本　水墨　手卷　27×473公分　美國　普林斯頓大學美術館　款：公麟

　　孝經圖是李公麟依孝經十八章繪成的長卷，而目前的本子只存有其中十五章的圖文，保有不完整的「公麟」款字，並附有明代董其昌等的題跋。依《雲烟過眼錄》所載，原卷尚有李氏自題詞和一段蘇軾的跋，而在蘇軾跋中曾提及李氏此畫乃是依顧愷之、陸探微的風格畫成，只不過這兩段文字目前均已失落。

　　本圖所示爲畫卷「士章第五」一段，畫一位中年士大夫正扮成孩童嬉戲，以取悅高堂雙親。畫家選擇這類老萊子的故事，來表達此章教人以愛敬事上的主題，很巧妙地傳達出父母子女間那份不因年齡身份而改變的永恆親情，也豐富了孝經文字的內涵。圖中物象皆以細膩簡潔的墨線繪成，不施彩染，屬於白描人物的樣式，而畫旁有以鍾繇風格書寫成的該章文字，使畫

面具有一種古樸典雅的氣韻。此畫構圖採左右對稱的安排，表現畫面的人倫秩序和主題氣氛，是追隨顧愷之「女史箴圖」的佈局法。而通幅線條不作明顯的粗細變化，主要是取法六朝人物畫從容含蓄的精神，而有別於吳道子以來強調線條視覺效果的白畫風格。

　　李公麟白描畫的特質，即在於想要重新以單色墨線去再創六朝時優雅細緻的品味，表現士大夫特有的內涵修養。由此圖對題材故事的選取，到畫面樸素的復古風格，李公麟創造了一種新的文人畫表現形式，他一方面表現了卓越的線描筆力，一方面則將淡雅細膩的文人情感融入畫面中，無怪乎被後人譽爲「天下絕藝」了。

（王文宜）

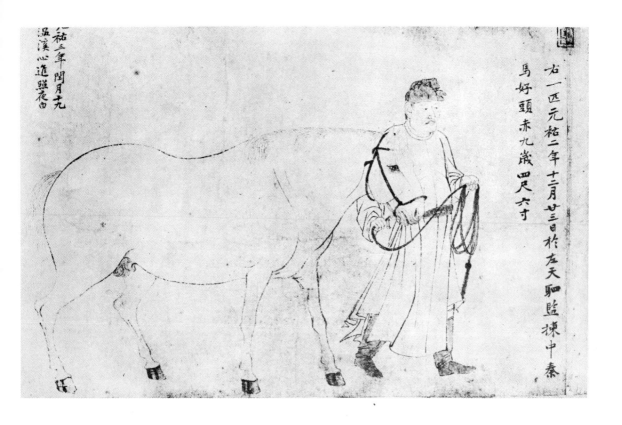

李公麟　五馬圖（照夜白）　無年款（西元1090年左右）
紙本　水墨　手卷　收藏處不明

　　這卷「五馬圖」於第二次世界大戰後，即不知下落，據傳仍在日本。畫上的小楷題記是黃庭堅的書法，畫後也有黃庭堅西元一〇九〇年的跋文，記載此畫是其友李公麟的作品。黃跋之後，尚有曾紆一一三一年的題文。李公麟(1049～1106)的畫作於《宣和畫譜》中被冠為「古今第一」，但以山水人物為主，而其馬畫，則是「早年所好」，「大率學韓幹而略有增損」。

　　然而此畫的書法，大異於韓幹的「照夜白」。例如這一匹也叫做「照夜白」的駿馬，形體全然以纖細的線條勾勒，而於輪廓凹凸處略施頓挫，以傳達馬身結構的立體性。韓幹用以為主要表象媒介的暈染畫法，在此畫中只用以表示馬毛的花色。於人物的書法上，傳統的衣褶暈染亦為畫家摒棄；全然以線條表現的人物，不僅因衣紋的粗細變化而展現了立體感，而且身軀也有合理的結構。人物個別的特質，亦求逼真的展現。例如照夜

白馬前立的奚官的肚腹，就在圓弧的輪廓線以及三條淺淡的橫線表現下，十分真實的前突出來。

　　此畫純粹線描的作法，始見於唐朝吳道子的「白畫」，但李公麟的線條十分簡潔，具有凝斂沈著的力量，以及游絲般勁韌的質感，不同於北宋吳道子畫派，如「朝元仙杖」圖中，流暢、律動而繁複的作風，而是回溯到更早的晉人顧愷之的線描形式，出自李公麟對當時時尚反動的意念，是北宋後期文人畫運動以復古而革新的一種現象。而畫中馬匹人物姿勢沈穩而略帶動感的造型，在簡練的線條形式下，展現出一種內斂的神韻及怡然的氣氛，不同於照夜白的驍攘不安，充分反映了李公麟的文人氣質，而在元朝趙孟頫畫系的馬畫中，留下了鮮明的影響。

（宋偉航）

42

喬仲常　後赤壁賦圖（局部）　無年款（西元12世紀初）
紙本　水墨　手卷　29.3×560.3公分　美國　納爾遜美術館

「後赤壁賦」是北宋文豪蘇東坡著名的一篇散賦，爲其謫居
黃州之日，二度遊於赤壁(湖北黃岡縣赤鼻磯)所作。歷代文人
多愛依此題材作畫，相傳東坡的好友李公麟即曾爲之，但今已
失傳，而現存關於赤壁賦的最早之作，乃是這幅喬仲常的「後
赤壁賦圖」。有謂喬氏爲李公麟的表弟，活躍於西元一一〇〇
年前後，畫史上說他「專師李伯時(即李公麟)，彷彿亂眞」，由
此畫卷的筆法構圖，或可一窺其與李氏的淵源。

此畫爲一連景長卷，按文章內容分作八段景物，每一景旁
附有文字，近似故事書的作法。此處所示爲「歸家謀酒」(上圖)
「復遊赤壁之下」(下圖)兩段，通幅物象不施彩染，全以乾筆墨
線勾成，承襲著李公麟的白描法。書中岩石造形頗類於唐墓壁
畫，而特別突出東坡身形比例的作法，亦可見於晉唐人物畫中
。又如東坡與友人臨江對坐一景，在佈局上近似唐代盧鴻「草

堂圖」中「金碧潭」一景的式樣，而卷中各景以山石相隔、樹木
作平面佈例，皆是王維「輞川圖」之遺法。這種復古的風格，顯
示畫者有意接續唐人隱逸山水的傳統，以非寫實的作法，表現
文人特有的意念。

此卷有西元一一二三年趙令峙的跋，以及西元一一二六年
以前梁師成的鑑賞印，因此成畫年代應在北宋末期。雖然此畫
上並無作者款識，然依卷後一題跋載有「仲常之畫難得」之語，
且畫面風格極似李公麟，故推測此畫當出於喬仲常之手。畫中
場景特別描寫了「歸家謀酒」一段，表現出畫者對於東坡家居生
活的親切了解，又如經由對孤鶴及遇仙等景物的描繪，突出了
此賦招隱的意義，忠實而細膩地以圖象傳達出原賦的內涵。

（王文宜）

趙令穰　江鄉清夏　西元1100年　絹本　設色　手卷
19.1×161.3公分　美國　波士頓美術館　款：元符庚辰大年筆

　　趙令穰，字大年，是北宋太祖五世孫。當時宗室有遠遊之禁，因此他所作小軸長卷多描繪京城附近的風光，每有新作完成，人卽戲稱「此必朝陵一番回」所得的新意。

　　本圖爲「江鄉清夏」畫卷起首一段。畫中見不到雄峻居中的山嶺，有一條向後斜迤的江水，隔開了近處柳塘與遠方迷濛的林渚，將觀者的視線一步步帶進烟霧深處。這種構圖方式是北宋末年才出現的「迷遠法」，以斜角佈列的物象推移出空間深度，加以野水烟霧層層相隔，表現出自然界迷茫無常的氣氛。此畫物象簡潔，各類林葉以細毫濕筆點描成，生意盎然且富於光

影效果；坡陀的輪廓線與皴筆已和墨色渲染融合成一體，旣畫出物象的立體感，也使畫面效果更和諧。此畫的空間結構雖然沒有「早春圖」複雜，但是遠近的推移卻更精細，畫者強調空間大氣的幽深感，釀醞出一種如夢如詩的內在情思，表現出終年蟄居深宮的畫家的獨特美感經驗。

　　北宋的山水畫在此展現了另一種面貌，它不同於早期對自然界理想山水的塑造，畫家漸漸轉而注重由物象所引起的情緒聯想，而斜角線的構圖方式也日益普遍，成爲南宋馬夏一派山水畫的前驅。　　　　　　　　　　　　　　　　　（王文宜）

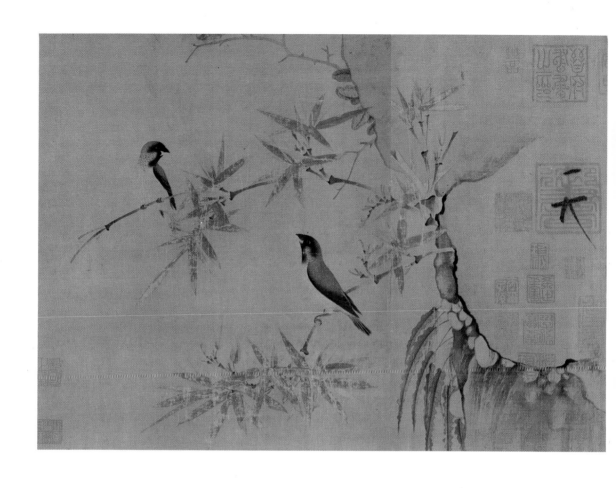

宋徽宗（傳）　幽禽圖（局部）　無年款（西元12世紀前半）
絹本　設色　手卷　30×45.7公分　美國　大都會博物館

　　此畫右緣有徽宗(1082～1135)花押及其「御書」、「宣和」二
璽，雖然，並不能就此確認此畫是徽宗親筆所作，然而畫卷拖
尾上有趙孟頫題跋，認為此畫是趙家先人徽廟的作品。徽宗酷
嗜書畫，以帝王之尊領導畫院，當時畫院風格必定依循徽宗的
創作理念，而且此畫雀鳥眼睛以生漆點染，浮凸絹上，印證了
流傳的徽宗「生漆點睛」以求逼真的故事，因而此畫應是徽宗畫
院花鳥畫的典型作品。

　　畫中以雀鳥竹枝為主體，二鳥顧盼應和的姿態，對斜欹的竹
枝產生制衡的作用，而竹葉則布置得疏落有致但一絲不苟，構
圖簡明而有秩序感。雀鳥翎毛以極為纖細的筆劃精工刻畫，鉅
細靡遺，竹枝則以細線勾勒輪廓，然後塗上鮮麗的石綠。然而
畫面右方的石塊，則只是簡單的勾勒外緣，略施渲染，處理得

平板而簡率，與雀、竹的精緻秀麗形成對比。這種石塊的畫法，
亦出現在李公麟、喬仲常的復古作品中，在當時人眼中，具有
「古典」的氣息，與雀、竹配合起來，則成為畫家精心選擇的各
種最為優雅的母題，合成了這幅精美工致的作品。

　　在崔白的「雙喜圖」中，坡陀粗率的筆劃是全畫粗獷作風的
一部分，其表現重心在於自然的生意，崔白利用物象對應的姿
態製造動勢的曲線的手法，在此畫雀鳥、竹枝的處理上猶見其
遺意，然而畫中靜謐的氣氛，以及花園角落的取景，完全脫略
了「雙喜圖」中與山川通氣的自然野意，而反映出宮廷中極其精
緻優雅的唯美要求及文人意趣，是花鳥畫繼崔白的突破後又一
轉向。

　　　　　　　　　　　　　　　　　　　　　　　　（宋偉航）

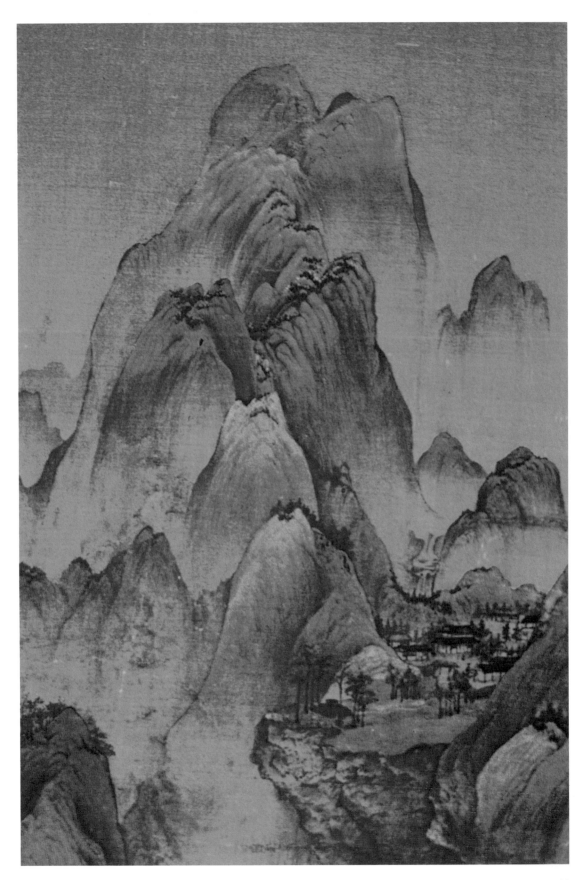

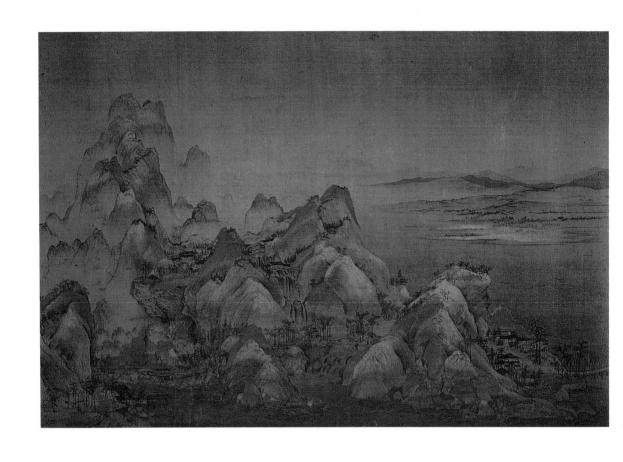

王希孟　千里江山（局部）　無年款　西元1113年左右
絹本　青綠設色　手卷　51.5×191.5公分　北平　故宮博物院

　　北宋末年徽宗創立畫學，專門訓練繪畫人才以充實畫院，帶動了一股以皇室審美觀爲中心的繪畫潮流，而這幅「千里江山」即爲當時徽宗畫院山水風格的一典型。此畫本無名款，依卷末蔡京在西元一一一三年的跋，得知畫者是一位十八歲的「希孟」，他曾爲畫學生徒，後來進入文書庫工作而得徽宗賞識，此幅便是他接受徽宗親自指導半年後的作品，畫成即由徽宗賜予蔡京收藏。畫上另外鈐有南宋「緝熙殿寶」(1237—1263)，以及清代梁清標的多枚收藏印，又根據梁氏的說法，「希孟」原姓王，補充了有關此畫作者的資料。

　　全卷設色極其鮮麗，在近二公尺長的畫幅中，以各段山海交錯的組合，呈現了北宋末全境山水的理想。畫卷起首作一段緩丘岸脚，隔洋與斜向中景的大片峭壁錐峰相望，構圖上彷彿王詵「瀛山圖」；而畫中各山群以層疊交錯的山頭，來提示空間深度的作法，已較「早春圖」更形複雜，接近日後趙伯駒「江山秋色」以及金畫「谿山無盡」的作法，爲南北宋之交全境山水的一種基本型式。畫者並相當仔細地刻劃各個小景，又常將這些屋舍置於以樹石圍成的空間單元中，是有意追隨唐畫的古老樣式。並且此畫青綠色彩盡敷於山頂部份，近似遼墓「深山棋會」的設色法，或屬於早期的唐、五代青綠山水型態，展現了皇室的華麗裝飾風格，也象徵著一種對非現實的永恆仙境的嚮往。

　　徽宗曾於西元一一一三年下召廣徵天下道經，欲以道家的天命思想，來美化其在金人威脅下的政治局勢。因此這幅利用古老青絲傳統來表達一種理想中太平盛境的作品，正符合當時朝廷的氣氛，同時依據學者研究，指出畫中段的一座跨海長橋，可能即是北宋末蘇州的利往橋，此橋長千餘丈，是當時最壯觀的一項土木工程，而畫者即或是想借這一母題來贊頌徽宗治下疆土極盛的狀況，並欲將之化昇入一永恆燦爛的青綠化境中。

（王文宜）

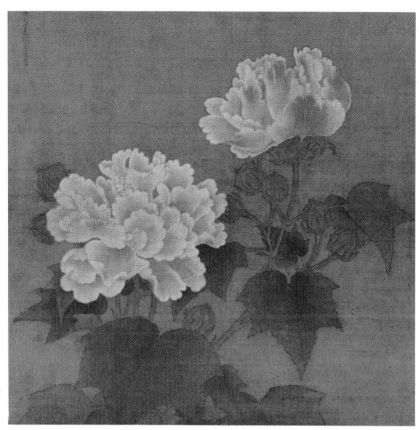

李迪　紅白芙蓉
西元1197年　絹本　設色
冊頁　25.2×25.5公分
日本　東京博物館
款：慶元丁巳歲李迪畫

　　這兩幅紅白芙蓉畫幅的左上
方，都有李迪的小楷題簽。李迪
於南宋歷任孝、光、寧三朝（1162
～1224）畫院，畫作以花鳥竹石
為工。

　　這兩幅作品是對四朵芙蓉作
近景特寫，布景撤空。芙蓉花瓣
、葉片，先以墨線勾勒輪廓，再
施染色彩。嫩白粉紅二色柔和而
含蓄，不似「幽禽圖」中竹葉的石
綠鮮明醒目。芙蓉花瓣外形如波
浪起伏，而質感柔軟，葉片則或
正、或側、或翻覆布置，勾描精
細。李迪筆下的花朵，逼真寫實
一如「幽禽圖」，但是自然舒展的
姿態，則製造出清幽閒適的氣氛。

　　雖然李迪畫中沒有「幽禽圖」
精心布局刻畫，而產生的明確秩
序感，但是所精選的優雅物象，
抒發其人文的唯美價值的取向，
卻是承徽宗畫院的發展而來。只
是李迪只摘取芙蓉，而且不經意
的置於畫面，傳達出南宋特有的
悠閒氣質，「幽禽圖」中尚且著意
捕捉的生意，於此畫中完全隱沒
在芙蓉慵懶嬌柔的姿態中。

　　　　　　　　　　（宋偉航）

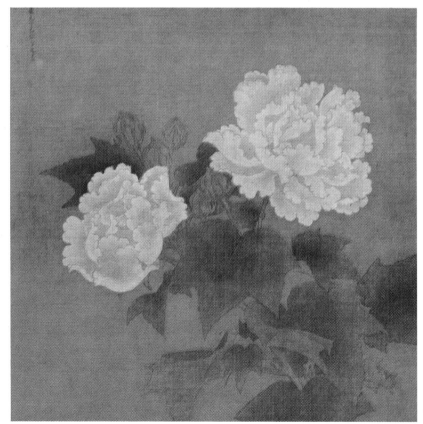

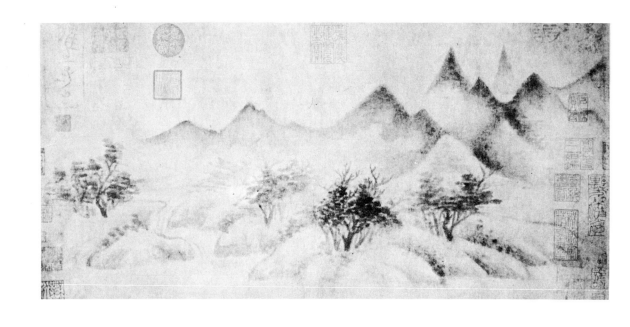

米友仁　雲山　無年款（西元12世紀中葉）
紙本　水墨　手卷　27.5×57公分　美國　大都會博物館

　　米友仁是北宋末書畫名家米芾之子，隨宋室南渡後，活躍於高宗紹興年間。他繼承北宋中期文人墨戲的風尚，追隨其父以筆點墨染畫江淮雲山的作法，確立了「米氏雲山」在畫史上的地位。

　　這幅畫上有南宋古印數枚，隔水又有王介西元一二〇〇年、鮮于樞西元一二九〇年的題跋，成畫年代或不晚於十二世紀。全畫水墨渲酣，山石先以淡墨破出層次，再以濃墨、焦墨作大小橫點積漬成山頭坡脊，岸腳皆不加皴筆，而樹幹則以沒骨墨筆畫就，大小橫點錯落成葉。這種不重視細節，而以筆點積漬出山水形體凹凸的作法，正是「米點」的特色，最能表現「米氏雲山」的煙雲掩映之姿。這種筆墨風格，乃是由江南董、巨傳統變化而來，在董源「瀟湘圖」中即可見其淵源。畫中構圖以橫向延伸的山巒為主，注意描寫山頭在空間中層層接續的關係，雖然畫面物象的遠近層次感已較李公年的「山水圖」（西元1120年）細膩，但是尚未描繪出一落諸各物象的連續地平面，須以雲氣掩腳的作法，製造視覺效果的統一感，屬於十二世紀中期的空間結構。

　　此畫是「米氏雲山」的典型樣式，而元代高克恭、方從義以及明代陳淳的雲山風貌，即是由此發展而成。畫中簡淡的物象正符合文人所嚮往的「平淡天真」意境，再配合著淋漓細膩的筆墨效果，恰達到北宋末以來講究「以氣韻求其畫，則形似自得于其間」的墨戲精義。

<div align="right">（王文宜）</div>

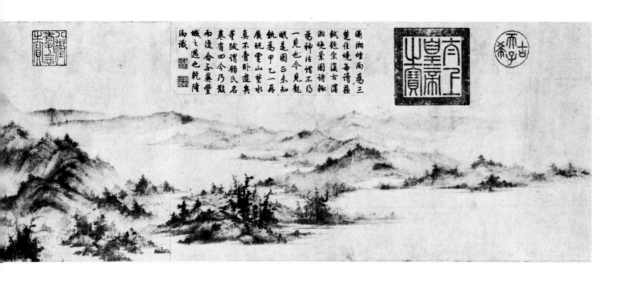

渴筆，勾有輪廓細線，並施短皴乾擦。而遠近樹叢以側筆或點或染，墨色與山體渾融，呈現一片烟霧繚繞的景象。通卷物象不依固定形式畫成，筆墨相當自由。畫者利用山體的交錯延伸，並靠山頭的堆疊曲走來指示遠近深度，而群山都不見地脚，在空間結構上接近米友仁「雲山」，為十二世紀中期作品的特色。

畫中水域浩渺、山巒綿亙的氣象，令人聯想到董源山水畫的作風。不過此時畫面所呈現的是一更遼濶的「全境山水」，為北宋末年以來華北流行的樣式，而且畫中重覆堆疊簡化的董源山、樹母題，代表十二世紀中葉以後董、巨一系江南風格的面貌。較之米友仁的雲山墨戲，這幅作品顯然較注重於表現空間深度的層次推延，融合了華北全境山水的壯濶感，為元代以前董、巨風格的一種新樣式。 （王文宜）

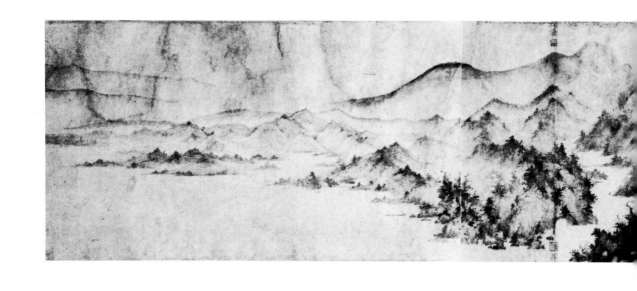

舒城李氏　瀟湘臥遊　無年款（西元1170年左右）
紙本　水墨　手卷　30.3×403.6公分　日本　東京國立博物館　款：（僞）伯時

　　瀟湘流域煙波浩渺，具雲霧迷離之美，最能引起文人內心
的共鳴。北宋時士大夫宋迪曾作「瀟湘八景」，成爲當時廣受文
人喜愛的題材。而這幅「瀟湘臥遊」卷，由於卷後章深的跋中曾
提及此畫乃「舒城李生」所作，遂一度被董其昌等誤認爲是北宋
末李公麟（舒城人）的作品。直到近年經學者研究，才依卷後西
元一一七○年前後的九款題跋，而將此卷的成畫年代改訂爲十

二世紀中葉。依題跋所記，此畫是爲一位禪僧雲谷所作，以便
其能不出戶而臥遊瀟湘美景。看畫中水墨渲淡、無始無際的意
韻，也正符合禪僧胸臆中逍遙悠清的境界。

　　此畫物象簡明，山丘島嶼皆作圓頭三角狀，屬於董源傳統
的母題。通卷以淡墨爲主調，近景部份的墨色最重，以沒骨法
畫丘島，坡間屋舍則以細線空勾成；中景至遠景的山巒用淡墨

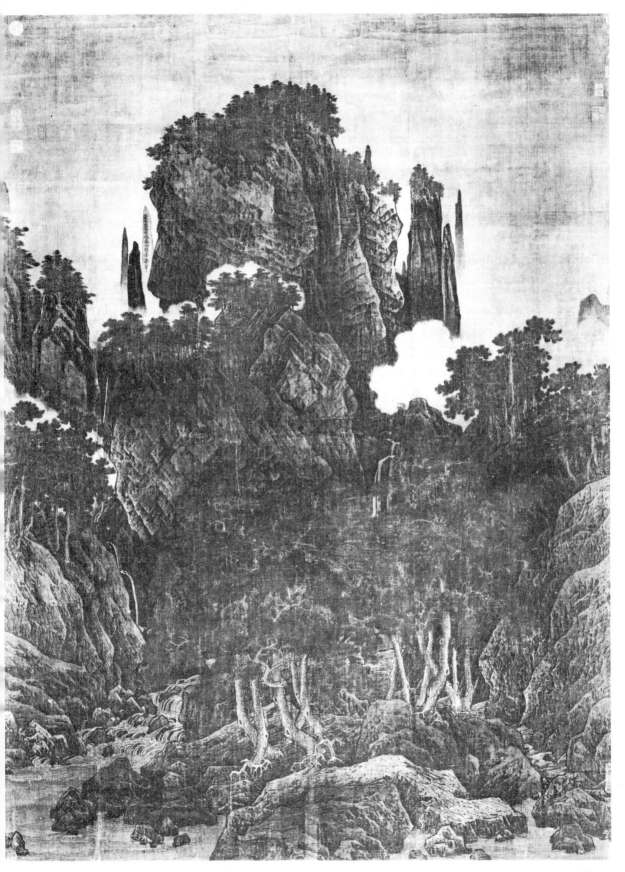

李唐　萬壑松風　西元1124年　絹本　水墨淺設色　掛軸
188.7×139.8公分　台北　故宮博物院　款：皇宋宣和甲辰春河陽李唐筆

此畫主峯左方尖削遠山上，有李唐的隸書款字。李唐是河南人，字晞古，徽宗朝時考入畫院，南渡後再入高宗畫院。此畫是李唐於宣和畫院中的作品。

畫中描寫層巖峻嶺，蒼松密林。巖面是以「小斧劈」皴法刻畫肌理，側鋒快速擦出的筆劃，乃是承范寬「谿山行旅圖」中的筆法，擴大而成。運筆的速度以及筆鋒分叉的狀態，直接建立了石塊粗礪堅硬而細密的肌理，平行排列的筆劃合成窄小的場面，而留白的稜線則凸顯出塊面銜接的角度。所以山巖雖然不脫正面的性質，但是塊面的組合不再是層疊的拼湊，而有了立體的體積。

畫中構圖採高遠形式，全畫氣氛凝斂肅穆，松林紋風不動，物象刻畫細膩，強調其本象的再現，與郭熙所代表的北宋後期繪畫主流形式有別，而可追溯至更早的「谿山行旅圖」。然而李唐改「谿」圖中俯瞰的山頂密林為平視，構圖上中下三段落依遠近而有深度上的差異，不再是平面式的疊架。而且李唐擴大前景，縮小主峯，將對高遠效果的追求，改用擴大林木比例的差距來達成，而將「谿」圖中的高度感以較合理的空間結構來傳遞。此畫乃成為徽宗畫院中一幅經由當世時代風格詮釋古老主題的一種「復古」作品。

（宋偉航）

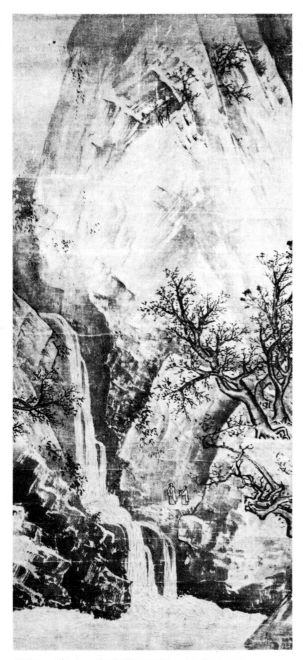
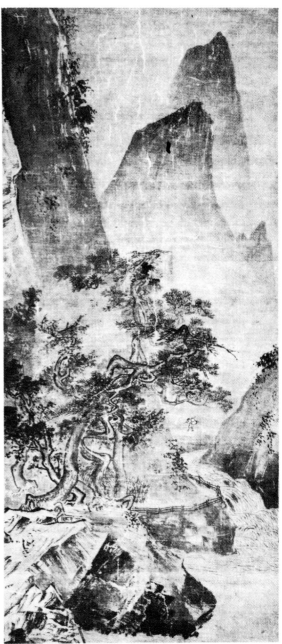

李唐　山水　無年款（西元12世紀中葉）
絹本　水墨　掛軸　68.5×43.6公分　日本　京都高桐院　款：李唐畫

　　這兩幅作品原本標為吳道子所作，秋景在左，冬景在右，中間插一水月觀音像。第二次世界大戰後，島田修二郎於秋景圖中央的松枝下，發現一湮滅不清的「李唐畫」款字，遂改定為李唐作品。

　　這兩幅日人稱作「離合山水」的作品，筆法如「萬壑松風圖」，亦是「斧劈」形式，然而筆劃較為寬長，水份亦多，一般稱為「大斧劈」。而墨色顯著的變化，強化了光線的效果，但降低了如「小斧劈」般執著於質感的要求，而且畫中大量出現的水墨渲染，乃是「松風」圖所無，秋景圖的對角式構圖，亦不同於北宋一般山水的形式。這些現象，倒是較近於南宋山水畫的特色。南宋鄧椿《畫繼》中記載，李唐入高宗畫院時年已近八十，而一般以為高宗畫院復建於一一三○年代。因而此畫若是李唐手筆，自一一二四年到一一三○年代短短的時間內，李唐的畫風是否能自「松風」圖跨入此二幅山水？

　　於是美國學者班宗華提議二畫應左右相調成現今的形式，二者合一的構圖則保留了「松風」圖前景的特徵，而且皴筆刻意留白以表現巖面棱線的作法，亦是三畫共通之處。鈴木敬教授進而重新考訂高宗畫院成立時代，將其延至一一五○年代。於其時李唐年近八十，倒推至一一二四，正當盛年。於其間三十年的遞嬗，以及南方風物的影響，未嘗不能給予李唐機會，發展才華另創新猷，而完成此二幅「高桐院山水」，在構圖及筆墨上，予南宋馬夏傳統決定性的影響。

（宋偉航）

54

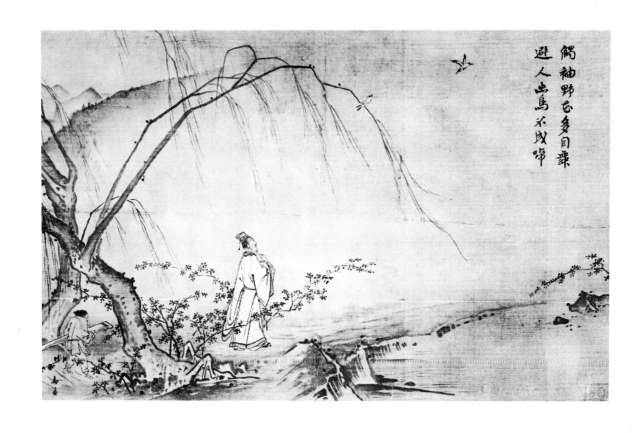

觸袖野花多自舞
避人幽鳥不成啼

馬遠　山徑春行　無年款(西元12世紀後半)　絹本　淺設色　冊頁
27.4×43.1公分　台北　故宮博物院　款：馬遠

馬遠是南宋院派山水的代表人物之一，他出身繪畫世家，歷任光宗、寧宗畫院待詔，與夏圭齊名畫史。馬、夏二人追隨李唐斧劈皴以及斜角構圖的技法，而進一步利用遠近物象的虛實對比法，在小幅畫面中強調詩意氣氛的經營，引導觀者對一特定時空環境的自然景象，興起豐富的感懷。

這幅「山徑春行」的左下角有馬遠的名款，爲其最出名的一幅冊頁畫。畫中物象集中於畫面的左角，正是爲人熟知的「馬一角」式構圖法，這種突出近景樹石人物，而把遠景推入對角處一片空茫的技法，一方面暗示了更深遠的空間感，另方面則在喚起觀者與畫中人物共同面對幽茫境界的情緒共鳴。馬遠以焦墨勾出樹石輪廓，再以小斧劈皴成坡岸肌理，描繪石塊堅削

的質感，繼承了李唐斧劈皴中表現岩層質面效果的特色。由畫面左側向中央延伸的垂柳長枝，也是馬遠最常用的拖枝畫法，以勁毅的線條表現柳枝的質感彈性。分析此畫的空間，由畫中河岸線條的細膩曲折變化，可知畫者已注意描繪物象塊面的連續結構，只是尚未清楚的交代遠近的連續地平面，屬於西元十二世紀末期的特色。

此畫右上角題有「觸袖野花多自舞，避人幽鳥不成啼」的詩句，代表了畫中人物所見到的自然詩意，傳達了瞬間的情思氣氛。這種特質在馬遠之子馬麟的作品中表現得更精確細緻，而將這一類山水畫帶向極致。

（王文宜）

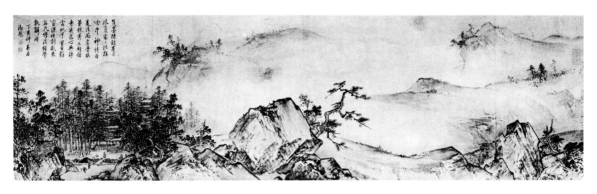

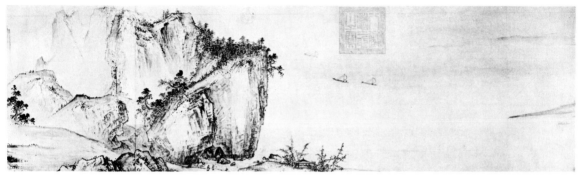

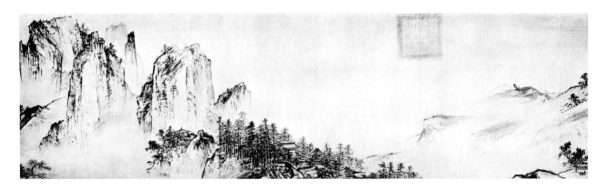

筆劃短而變化多，而且在構圖中都是彼此斜向交叉的布置，因而更強化了畫面戲劇性變化的熱鬧感覺，比諸「瀟湘臥遊圖」中單純的筆墨構圖及祥和的氣氛，此畫顯得格外突出。

夏圭於此畫中，多半以硬毫細筆，快速而有力的描繪物象，筆觸自由而活潑，用在林木上，平行的筆劃傳達了葉片振顫的動態，用在巖面上，小斧劈不僅塑造了山岩的肌理，即興的

點、線及水墨渲染，使得耀眼的陽光騰閃在粗礪的巖面上，全畫由是充斥著一片奔放的活力。約當同時的馬遠在「山徑春行」圖中亦使用了小斧劈，然而其執著於質感的表現形式，完全不同於此畫十足的動勢，而且「山徑春行」圖的文人情感，具有內斂的氣質，夏圭於此畫中則創造了一種獨特的活潑佻健的氣氛。

（宋偉航）

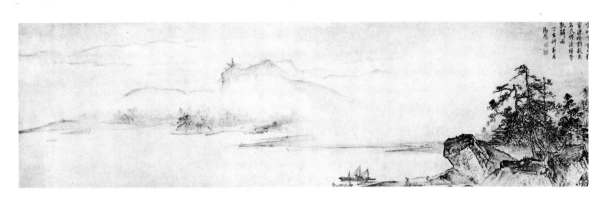

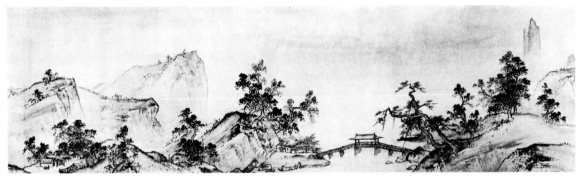

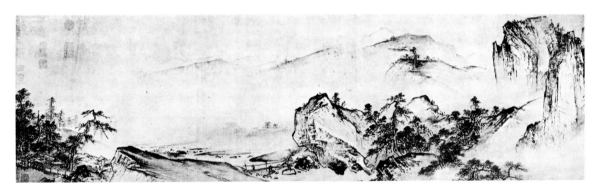

夏圭　溪山清遠　無年款（西元13世紀初）
紙本　水墨　手卷　46.5×889.1公分　台北　故宮博物院

　　這幅無款長卷的拖尾題跋中，最早的是紀年一三七八年陳川的跋文，文中稱此畫是夏圭的「溪山清遠」。比諸其他夏圭題款的作品，如「山水十二景」、「風雨歸舟」，此畫以其相同的空間結構及個人特色，當可接受爲夏圭的作品。夏圭的生平記載很少，著錄中只簡略的提及其人出身錢塘，任寧宗（1194～1225）畫院待詔，而畫名與馬遠相埒。

　　這幅巨製由右而左，溪澤谷地山嶺洲渚交錯，展卷讀覽時，觀者與景物的距離保持恒定，但是畫面實與虛的轉換對比強烈。畫中布置稠密、墨重筆繁的山崖茂林，與簡筆淡墨的山嵐煙水蒼茫大氣交互出現，形成強烈的節奏，而每一段落之間，亦講究由墨色明顯的變化，強化遠近的對比，同時也捕捉了陽光亮麗的感覺。畫中物象都有堅硬而轉折銳利的輪廓，勾描的

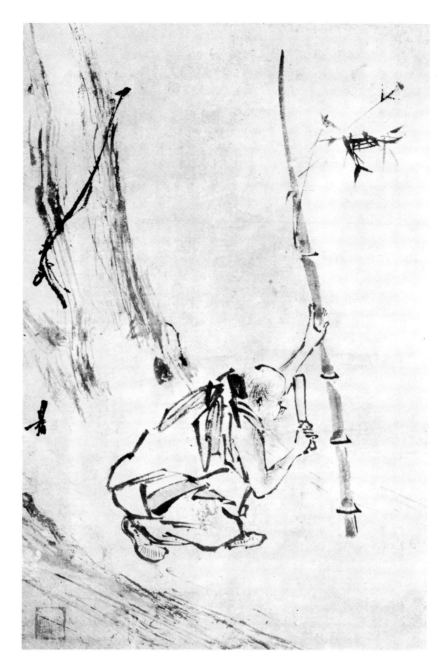

梁楷　六祖截竹　無年款(西元13世紀初)
紙本　水墨　掛軸　72.7×31.5公分　日本　東京博物館　款：梁楷

　　此畫左緣有「梁楷」二字，下面還有日本幕府將軍足利義滿
(在位1368～1408)的「道友」印，所以此畫應當至遲於十四世紀
後半即已東渡至日本。梁楷是南宋寧宗(1195～1224)畫院內的
待詔，善畫山水人物，性情狂放不羈，嘗有著錄記載梁楷拒受
寧宗所賜金帶，將之掛於院內，而飄然雲遊四方禪寺，惟今日
文獻尚未足以考證其眞實性。

　　這幅作品是以禪宗頓悟南派開山祖師慧能爲主角，慧能斜
側背向蹲在地上，右手揚刀，左手執竹。禪宗著意於日常平凡
事物中見知眞理，截竹是一種粗鄙野事，而慧能的露臂衫褲、
蓬亂鬚髮，也是村夫形象，而手臂上的毛髮，則點出其人開宗

立派的異能特才。畫上的線條速度快，下力重，不僅強化了慧
能形象的粗鄙，其直接、奔放、不著意修飾的筆觸，也傳達了
「頓悟」以無常機緣，頓然破除妄念、明心見性的理念。

　　梁楷筆下的六祖，背、臀、腿於蹲姿中彎折的狀態，具有
充分的立體感及合理的結構。同時代劉松年的羅漢像也有同樣
的結構理念，但是劉松年謹細的勾描，富麗的設色，則屬於傳
統人物畫的作法。與之相較，梁楷簡練的技巧、粗獷的風格，
顯得十分突出，而樹立了禪畫人物的典型，元代禪僧多循此風
格創作，然而至明初，李在的這類作品則只保留了線條的形式
，而缺乏以筆墨、構圖釋禪機的寓意了。

(宋偉航)

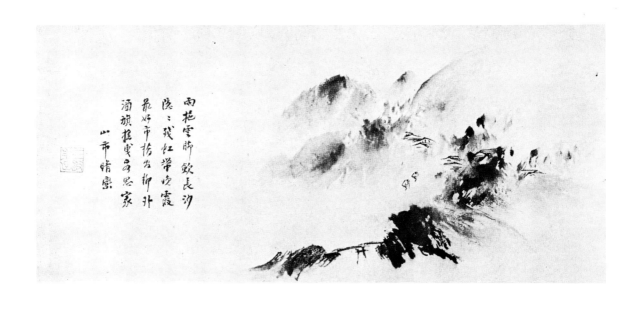

雨拖雲肺飲長沙
隱隱殘虹帶晚霞
最好市橋官柳外
酒旗搖曳客思家
山市晴巒

玉澗（傳）　山市晴巒（瀟湘八景之一）　無年款（西元13世紀中葉）
紙本　水墨　掛軸　33×83.1公分　日本　出光美術館

　　這幅畫上題有一首七絕，詩後有「山市晴巒」之名，以及「三
教弟子」印，傳爲禪僧玉澗所作。著錄中南宋末年禪僧名玉澗者
有二，一爲瑩玉澗，一爲玉澗若芬，然而此二人與此畫關係如
何？或是此畫畫家另有其人，於今則不得而知。

　　這幅畫上沒有明確而完整的物象。畫家用粗寬的筆劃塗出
一些不成形狀的墨塊，大量的水分使墨色有強烈的變化。在這
些墨塊中，畫家以數筆快速的筆劃，勾出二個人物及數片屋宇
較具體但相當簡率的形象，而在左邊的空白上，題下了「雨拖
無脚飲長沙，隱隱殘虹帶晚霞，最好市橋官柳外，酒旗搖曳客
思家」。經由詩文的詮釋，這些墨塊乃在觀者的想像中，成爲煙
嵐中若隱若現的山巒，墨色的鮮明對比，則突出了「晴巒」所暗

示的陽光的作用。

　　在這些半抽象的墨塊中，畫家依然遵守著南宋時代，追求
連續統合的空間的理念。就環繞屋宇的那堆墨塊來看，其中筆
劃、墨色的複雜，以及物象繁複層疊的布置，與馬遠、夏珪等
畫家，利用物象──如山嶺輪廓──細節處細微的變化，製造
立體感、連續性的作法相同。然而此畫畫家擺脫了馬夏畫中展
現具體物象的成規，而利用下筆的速度以及大量的水分等、不
可全然控制的隨機作用，即興的捕捉山川的「變相」，而完成這
種以水墨領悟自然性理的禪意山水。而其中詩文於畫意闡釋上
的重要地位，以及文句中文人式的情感，就對應了「三教弟子」
印文所指陳的，儒道釋三家雜揉於禪宗之間的現象。（宋偉航）

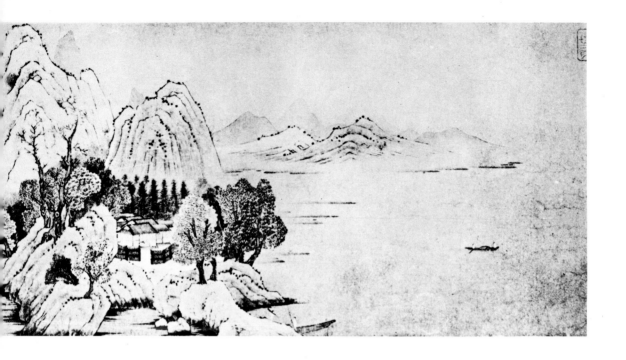

　　畫面左方，錢選自題「山居惟愛靜，日午掩柴門，寡合人多
忌，無求道自尊，鷗鵬俱有志，蘭艾不同根，安得蒙莊叟，相
逢與細論」。由此詩中得知，錢選身逢亂世，且必須以畫藝汲汲
謀求營生，在身心的煎熬中，筆底山水乃幻化成了他心靈中渴
盼的、能與莊子把手論心迹的無憂樂土。畫中的技法設色及物
象，雖是一種「復古」的形式，但是「古意」於錢選筆下，乃是一
種脫離現實的途徑，畫中非現實的景色是十分個人化的作風，
傳達的是全然個人的情緒，這在其詩與畫互補互動的表現形式
中可以明確的判別出來，而與趙孟頫在「鵲華秋色」圖中，明確的
祖述一種古代的典型，而創造依然隸屬現世的山水的作法有別。
（彩色圖見65頁）　　　　　　　　　　　　　　　　　（宋偉航）

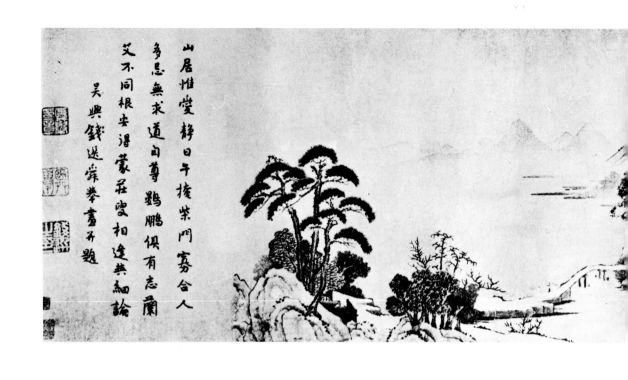

錢選　山居圖　無年款(西元1297年左右)　紙本　青綠　手卷
26.5×111.6公分　北平　故宮博物院　款：吳興錢舜舉畫幷題

　　這幅青綠手卷上有錢選自題詩文及其四印，但無紀年，惟其書法風格近似錢選於趙大年「秋塘圖」上一二九七年的題詩，故此畫或成於彼時前後。錢選(約西元1235～1307前)字舜舉，吳興人，南宋時曾中鄉試，與同鄉趙孟頫頗有往還。宋亡入元，錢選即放棄文士身分，自我放逐爲職業畫師，以花鳥畫技營生，山水畫則是其人在現世掙扎的苦悶中，寄情寓意的創作。

　　畫中山石分割成平行疊架的折帶，沒有皴筆，林木則畫成三角形、圓形，甚至梳齒狀。這些幾何化而不自然的物象，塗上了明淨亮麗的石青石綠之後，與潔白的紙質輝映出一種不屬於凡塵的虛幻感覺。而平面的物象、刻板的著色，也將自然中的大氣、空間抽離到畫面之外。這些超脫現實的山林，被拱衞在一片廣濶的水域之間，而與俗世隔絕。

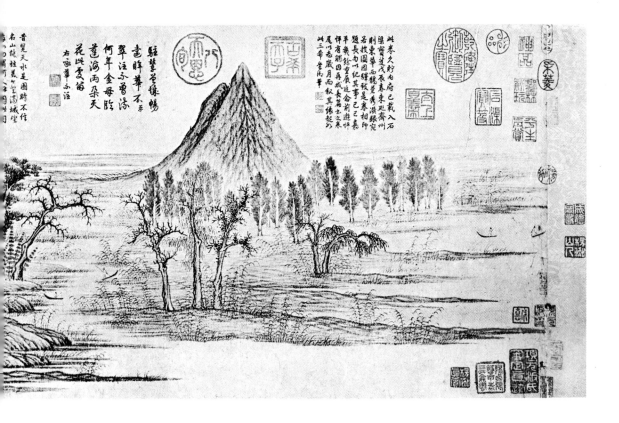

湘圖」)的構圖樣式。並且此畫物象造形簡拙，皆作正面性佈列，在在顯示出畫者有意以復古的手法，傳達一種古雅天真的意韻。透過這種古雅而遼潤的景緻，畫者將齊地樸拙恬適的氣氛展現在周密眼前，使觀者油然興起歸去的感懷。至於畫中地景不斷向後延伸作一連續的地平面，描繪出近乎自然透視的空間結構，表現十三世紀後期的特色。

在這幅作品中，趙孟頫運用了董源傳統的各種母題，一方面表現齊地濕潤明媚的風土，一方面也將和穆典雅的古意融入自然景物中。而趙氏以一致的乾筆線條，結組出物象柔緩的質感，突出了線條本身的筆墨之美，是用一種新的筆法來詮釋董源傳統，也展現出元人以書法入畫的創意。這種作法直接影響了黃公望及倪瓚等人的畫藝，為文人繪畫開啟了一個新向度。

（彩色圖見66頁） （王文宜）

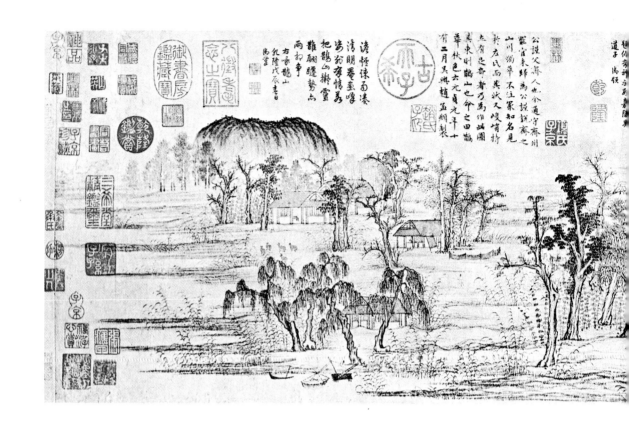

趙孟頫　鵲華秋色　西元1296年　紙本　設色　手卷
28.4×93.3公分　台北　故宮博物院　款：元貞元年十有二月吳興趙孟頫製

　　趙孟頫是南宋宗室，宋亡後隱居吳興，與錢選等被時人稱爲「吳興八俊」，書畫獨步一時。後來趙氏奉元政府徵召前往燕京任官，有機會遍遊北地並且飽覽唐代、北宋的古畫。西元一二九五年他自京南歸，於次年爲好友周密畫成這幅「鵲華秋色」。周密字公謹，祖居齊地(山東濟南一帶)，他終生居住在南方，沒有機會返回先祖故里，因此趙氏便依記憶畫成濟南附近鵲山及華不注山的秀麗風光，贈予周密收藏。

　　此畫物象佈列於一片遼濶沙洲之上，卷右尖聳的華不注山及卷左圓緩的鵲山突出其間，幾處漁耕小景自成個別單元，頗似王維「輞川圖」的作法。前景中央的小島叢樹，是取法董源「寒林重汀」的母題，而通幅以粗鬆緩長的線條描繪坡石紋理，亦是依董、巨「披麻皴」變化而來。全畫的構圖特色，在於由卷首華不注山，往前至卷中段小島叢樹，再退及卷尾鵲山，三部份連成一Ｖ字形區間，接近趙氏所藏董源「河伯娶婦圖」(現稱「瀟

趙孟頫　竹石幽蘭　無年款(西元13世紀後半)　紙本　水墨　手卷
50.5×144.1公分　美國　克利夫蘭博物館　款：竹石幽蘭；(僞)孟頫爲善夫寫

　　這幅作品是趙孟頫居燕京時，應一位朝官顧善夫之託而作，全卷以四段尺幅不等的紙張接成，或即是當時顧氏所提供古紙的原狀。卷首有趙氏親題「竹石幽蘭」四字，而卷尾蘭草旁的「孟頫爲善夫寫」款字及鈐印，則是後人所僞加，原來的眞款或已被切除了。此畫拖尾共計有29款題跋，其中包括有趙孟頫之子趙奕於西元一三五一年的跋，是件流傳有序的佳作。

　　此畫採對稱性構圖，中央作十字形巨巖，兩側各有蘭竹對生，依平行方向左右延展，布局簡潔拙雅。中央石塊是以淡墨飛白空勾成，這種快速運筆的畫法，最能表現石體雕透靈動之美，彷彿郭熙「雲頭皴」所欲塑造的「石如雲動」之精神。蘭竹則依楷書筆意寫成，蘭草用淡墨中鋒，竹葉作濃墨側鋒，前者柔勁而後者剛利，表現出蘭竹的生態韻致，並以虛實相映的手法

平衡了畫面布局。在此畫家強調線條筆勢所傳達的抽象美感，所謂「石如飛白木如籀，寫竹還須八法通」，即是要藉著不同的線條形式，來表達各類自然物象的精神，諸如以飛白表現石頭靈動之美，以籀筆表現老木蒼古之意，以楷筆表現蘭草柔勁之姿等等。因此，整個畫面不但充滿了書法線條的韻律，更別具文人胸臆所見的生意典雅之姿。

　　趙孟頫傳世的作品數量極多，其山水畫因不斷嘗試對唐宋各大家作新的詮釋，而展現了極豐富的面貌，無一貫風格可循。只有在趙氏竹石系的作品中，我們才能見到畫家所展現的統一畫風，他賦予了每類物象以一種人文的意念，並以特定的線條形式來捕捉這種意念，開啓了竹石畫的新境界。　　(王文宜)

錢逵「山居圖」局部．全圖見68頁

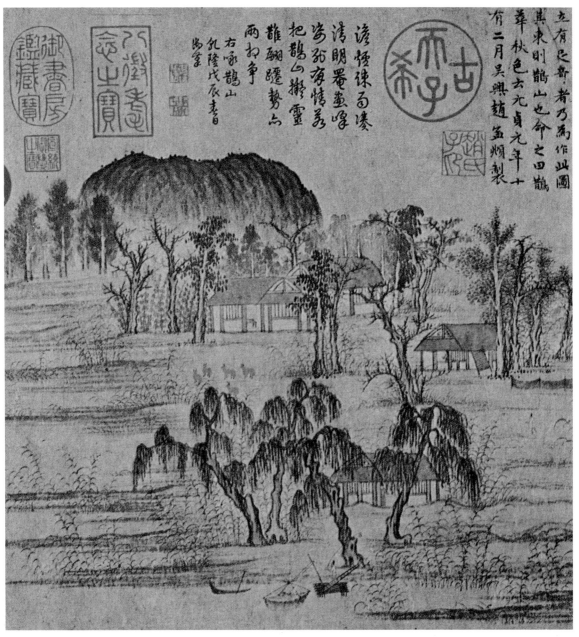

立有足者者乃為作山圖
其東則鵲山也命之曰鵲
華秋色云元貞元年十
有二月吳興趙孟頫製

古有不子希

澄懷陳句溪
清明暑畫峰
崖芬夜情多
把鵲山撥靈
雛翻隨勢六
兩拘爭
右咏鵲山
乾隆戊辰書目
出掌

御書房鑑藏寶

乾隆御覽之寶

趙孟頫「鵲華秋色」局部，全圖見62頁

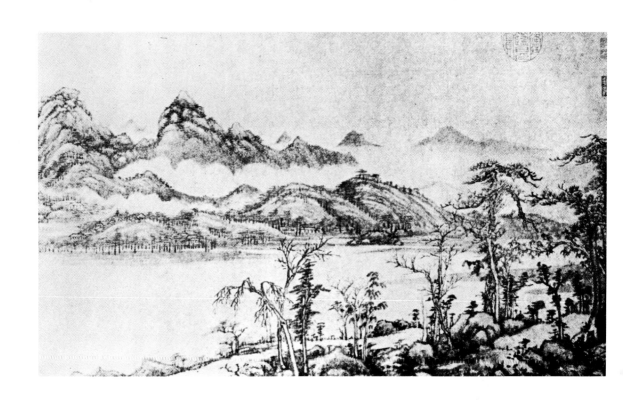

黃公望　溪山雨意（局部）　西元1340年左右
紙本　水墨　手卷　北平　故宮博物院　款：至正四年十月來溪上足其意

　　黃公望，字子久，幼時孤貧，及長曾任政府小吏，後因故為權豪誣陷下獄，遂在出獄後棄絕仕途，入全眞教修道，並自號大痴。他晚年致力繪事，作畫常自署「大痴學人」，在畫史上與吳鎮、倪瓚、王蒙並稱為「元四大家」。

　　此畫有黃公望在西元一三四四年的題款，說明此畫乃其數年前所繪，當時尚未完成即被人索走，後應收藏者所請，才補上題款敍述作畫經過。由此推知，這畫大約是黃氏在西元一三四〇年前後的作品。

　　黃公望曾從趙孟頫交遊，而自稱是「松雪齋中小學生」（松雪齋是趙氏的書房），在這幅畫中即可見到趙氏風格的影響。如畫中遠方連綿圓緩的山巒，主要是以乾筆皴出山面肌理，正是趙氏「水村圖」母題的再現；另外山頂礬頭及山脊苔點的作法，則接近高克恭的「雲橫秀嶺」。雖然這幅作品基本上承襲了趙、高二人的畫法，但是在構圖方面，黃公望首先將當時「一河兩岸」的濶遠法，運用到長卷型式的畫上，並進一步利用各樣筆墨去捕捉自然物象的豐富感，表現了他自己的特色。像畫中近岸遍植各式的大小樹木，與河對岸高低起伏的山巒遙遙相映，生意盎然。畫家更注意去描繪大氣中陰沈的雨意，他以粗筆在山面擦染，並借雲霧烘托這種濕氣迷濛的感覺。在此，畫家並不強調以一貫的線條形式，去詮釋山石林木的特質，而是以自由生動的筆法，隨意地混合了擦、染、鉤的運用，更細膩地去創造自然山水中觸類豐富的多種質感，在視覺效果之外，更給予觀者一種觸感的聯想。

　　基本上，這幅作品是黃公望嘗試由趙孟頫的影響中，創造出個人獨特風格的一個起點，雖然他追隨著趙氏以乾筆線條詮釋董巨母題的畫法，而正如同倪瓚在此畫之跋語中所述，黃公望是極渴望去超越當時趙孟頫及高克恭的繪事成就。在這幅畫中，畫家嘗試在山水結構中，持續地利用各式各樣的筆墨，一層又一層地組合成畫意識中自然界豐富的質感及韻律，就像是將山水寫成一首交響樂曲般，黃公望將過去以來的董巨風格變化出一種新的表現途徑，這種手法在日後的「富春山居」圖中更為成熟，而深深影響著明清的畫壇。

（王文宜）

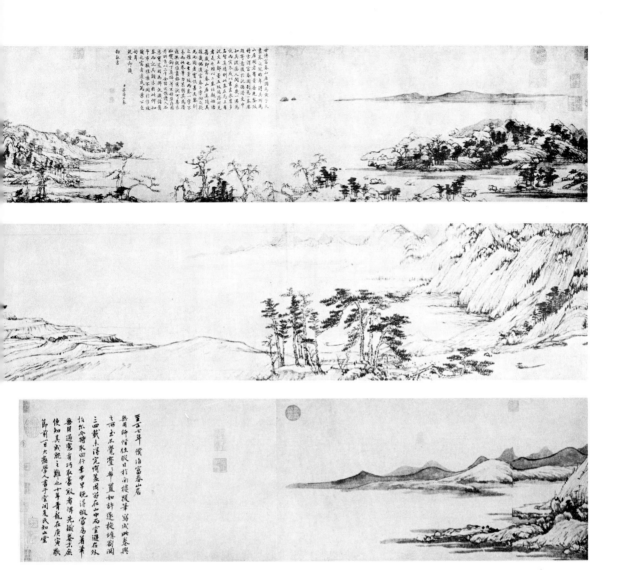

的筆墨變化，各類樹木都充份展現了不同的特性及神趣，使畫面顯得生機處處。畫卷的構圖可依物象比例的拉近或推遠，而分為四個段落，如本圖最尾處的松身突然放大，導出畫面的另一個段落，畫家運用各段落物象比例的轉接變化，創造了構圖上多樣的視覺效果，也啟發了明清畫家強調構圖之「虛實」「開合」等抽象佈局的作法。不過此畫大致仍保留了元代的空間結構，各段落物象皆佈列在合理延伸的深遠空間，而並未忽略對空間深度的描寫。

此畫承接著趙孟頫重視筆墨質感的創作手法，進一步利用構圖的遠近組合，以及筆墨的多樣變化，展現了自然山水的豐富面貌。畫者首先確立了此畫的基本結構，並在其中累年添加物象、增添筆墨，並且似乎可以一直持續地這麼畫下去。明末董其昌更讚此：「吾師乎！吾師乎！」，可知這幅作品在明清時受到極高的推崇，至清初四王，遂將黃公望推為元四家之首，影響力冠絕一時。

（王文宜）

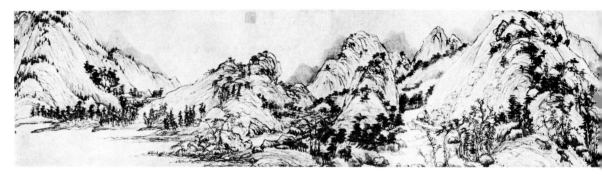

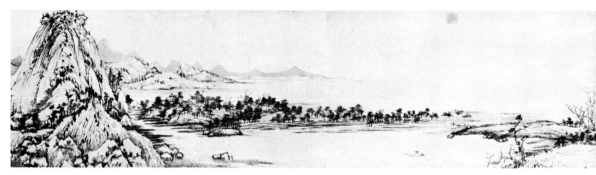

黃公望　富春山居　西元1350年　紙本　水墨　手卷
33×636.9公分　台北　故宮博物院　款：十年，青龍在庚寅，
歜節前一日，大癡學人書于雲間夏氏知止堂

　　這幅畫是黃公望七十九歲歸隱富春(浙江省富陽縣)後，歷三年餘而成之作，描繪富春江沿岸的大嶺一帶風光。依畫者題款所述，卷成送給了一位禪僧「無用師」，故後世稱此卷為「無用師卷」，以別於另一幅依此卷臨成的摹本「子明隱君卷」。明末此畫曾入吳洪裕收藏，他臨終前囑家人將此畫「焚以為殉」，所幸付火之時為其姪子吳貞度搶救出來，並將起首被火灼傷的一段截下補修，另裱作「剩山圖」一本(今藏於浙江省博物館)，從此「富春山居圖」遂分成了兩部份。

　　此畫物象先以淡墨打底，然後用較乾的濃墨皴寫坡畔樹木，透過墨色的層次變化，創造畫面的律動感。如本圖所示的一段，由右方低矮的小丘，接連著圓緩綿亙的山群，山體造形十分接近「溪山雨意」；而畫家完全以不加渲染的各式乾筆披麻皴來描寫山石鬆腴的土質，強調舒長的飛白線條所造成山石靈透蜿蜒之意，並利用墨色及筆勢的層次變化，表現巖巒重重的豐饒感。畫面中的物象亦極其豐富，遠近山巒交疊，而房舍、小橋、人物錯落其間，樹木種類繁多且各具姿態，經由或染或描

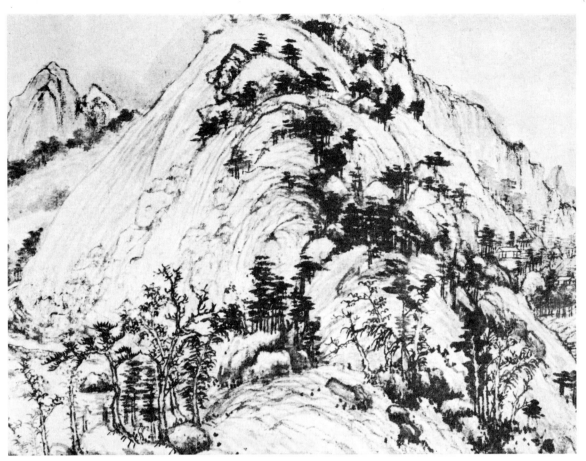

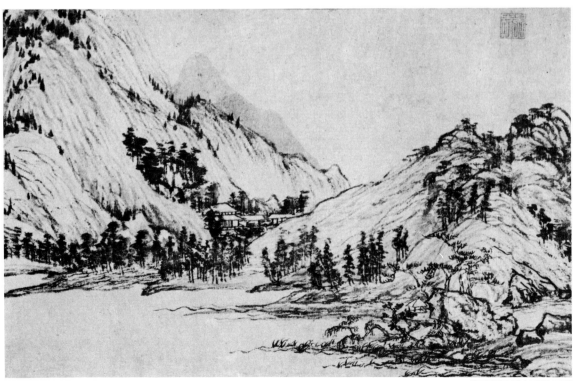

黃公望「富春山居圖」局部

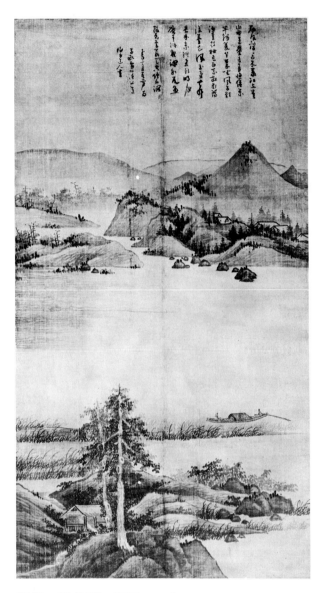

吳鎮　漁父圖　西元1342年
絹本　水墨　掛軸　176.1×95.6公分　台北　故宮博物院
款：至正二年春二月爲子敬戲作漁父意　梅花道人書

　　吳鎮字仲圭，自號「梅花道人」，終身隱居不仕，過著貧寒恬澹的生活。他年少隸籍於浙江嘉興魏塘鎮，與當時著名的職業畫家盛懋爲隣，但是他的作品卻不似盛畫纖麗而合於時人品味，故到五十歲以後才漸享畫名。吳鎮晚年居住在嘉興春波門附近，喜以居處一帶的水鄉即景入畫，畫風主要師法董源、巨然，長於帶濕點苔法，並善用禿筆作畫，別具蒼勁古拙的氣韻。

　　這幅畫上有吳鎮自題七言詩一首，乃畫家六十三歲時所繪，表現了漁隱生活的閒逸曠達。畫中一條寬闊的江流隔開相對的遠近兩岸，是元代流行的「闊遠」構圖樣式。這種構圖是由董源傳統演變而來，符合江南澤國的景觀，也能表現元畫重視筆墨意趣的要求：透過畫面大段的江河留白，使兩岸的物象分外突出，讓觀者能充分欣賞林葉蘆草的筆墨層次，以及山石坡岸的皴點效果。同時這種構圖提供了一種簡明的基型，使畫家能在其中，經由物象的變化組合，結構出各類的佈局效果。再者

畫中烟水遼闊的景緻，也頗能引發一種遺世而立的寂寥感，象徵著元代文士的共通心境。

　　據載吳鎮曾臨摹過董源的「寒林重汀」，而此畫中就沿襲了許多「寒」圖的母題和畫法。如畫中的圓頭山巒、蘆坡、河谷，以及描繪山石肌理的披麻皴和點苔法，都極近似「寒」圖。此外畫中物象皆作正面佈列，並清楚勾勒輪廓，顯然有意塑造一種天眞稚拙的古趣。不過畫中物象佈置於連續延伸的地景平面則，代表著元人的空間結構手法，顯現出元畫的時代特色。

　　元四大家皆是董巨風格的追隨者，而其中以吳鎮的作品保存了最多的董巨遺法，諸如前面所提到的母題及皴點作法等。而另方面，吳鎮作畫喜用淡墨禿筆，使作品別具有蒼厚沈郁之神韻，這種水墨淋漓的畫法，正表現出吳鎮所獨有的山水風格。

（王文宜）

吳鎮　風竹圖　西元1350年　紙本　水墨　掛軸
109×32.6公分　美國　佛瑞爾美術館
款：梅道人時年七十一，至正十年庚寅歲
夏五月十三日，竹醉日書也

　　墨竹向來是文人墨戲所偏愛的題材，至元人進一步以書法用筆寫
竹，墨竹的畫法遂更為精備。吳鎮早在二十歲左右便開始學習寫竹，
曾鑽研過當日風行的李衎「竹譜」。目前其傳世的墨竹畫泰半為晚年佳作
，數量上也遠較山水作品來得多，其中以畫家七十歲(西元1350年)所
作的這幅「風竹圖」與另本「墨竹譜」冊頁最勝。

　　此圖畫一枝翻風勁竹，自畫幅下端因勢上揚，丰姿暢妙。畫中竹
幹以中鋒篆筆畫成，起筆收筆略作迴鋒，圓勁內蓄；竹葉採側筆偏鋒
，速度勁利以出掀舞之勢。吳鎮畫竹講究「四向團圞，枝葉活動」的生
意，故此畫用筆的粗細輕重極富變化，如竹幹中段細枝折曲有如腰肌
柔韌，巧妙地平衡了畫幅上下端茂葉的動勢和重量。在此畫家並不強
調寫實的描畫，而是依胸臆情致來揮灑墨竹的生態走勢，剪裁出竹性
高潔之姿，代表著文人墨戲「意到筆成」的精神。

　　本軸的佈局與「墨竹譜」中第三開甚似，而後者的成畫日期略早於
本軸十餘天。比較兩幅畫上的題跋，知二者皆是吳鎮依在湖州見到的
一塊東坡風竹殘碑所摹寫而成。這說明了畫家雖自稱是戲寫竹意，而
事實上依然是胸有所本，是追隨傳統的書法變化而生的。這種對於自
然生意神韻的再創造，代代相續不絕，雖只是簡單的數筆，卻也蘊含
著歷代文人畫家對筆墨效果的深切了解和傑出創意。　　　　(王文宜)

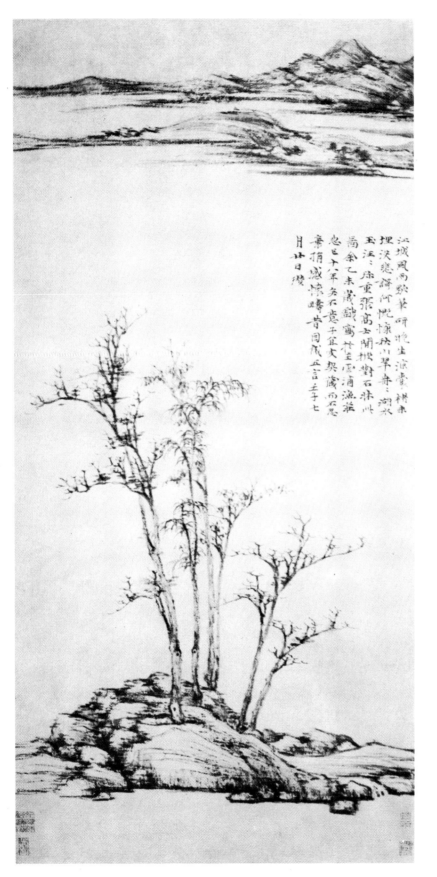

倪瓚　漁莊秋霽
西元1355年
紙本　水墨　掛軸
96×47公分
上海博物館
款：壬子七月廿日瓚

　　倪瓚，字元鎮，又號雲林子，一生孤高不仕，年少生長於江蘇無錫大富人家，至中年因環境所迫，盡散家財而泊居太湖，繪藝精進。他的山水作品，多半採用「一河兩岸」的構圖型式，以闊水隔開近岸遠巒，岸間或作疏林、或立孤亭，氣韻幽淡蕭逸。其畫中又多不著人物，題款亦不喜鈐印，顯示出畫家不偶於俗的心志。

　　此畫為倪瓚棄家在外的第三年（西元1355年），作於友人王雲浦漁莊。後在倪氏去世的前二年（西元1372年），因感念多年飄泊生涯中與友人張適的情誼，乃在畫上題就「江城風雨歇，筆研晚生涼」如此一首五言詩。畫中兩岸被推至畫幅的邊端，大段空無一物的江面，使觀者的注意力能不受任何干擾，而立即為畫家精湛的筆墨所吸引。倪瓚早年追隨董巨風尚而習作披麻皴石，置景柔厚，但在此處其畫風已有了變化，而開始運用渴筆淡墨作橫向皴寫，並在收筆處斜擦出如「折帶」般的線型，使山石呈現出冷峻堅實的力度，表露一種冷寂的風格。這種轉變的形成，或許是由於倪瓚在西元一三五〇年後，連遭摯友亡故、長子早逝的打擊，同時又棄家飄泊在外，故特別感受到自然山水間空茫孤寂的情調，而將之形於筆墨。

　　倪瓚作品大多構圖簡潔，與同時代王蒙「夏山隱居圖」所表現的千巖萬壑之佈局，成明顯的對比。這主要是因為畫家分別有其個人對自然生命的獨特感情，因而各有不同的表現樣式。至於倪畫的筆墨技巧，乃是其繪藝最豐富獨到之處，如此畫山石經由中鋒、側鋒筆勢的互轉，以或如遊絲、或如斧斫的線條漸次交錯，表現出石體在光線映照下如晶體剔透之質感，這種「如綿裏鐵」的筆墨效果，也正是畫家最難之處了。
（王文宜）

倪瓚　虞山林壑　西元1371年
紙本　水墨　掛軸　95.2×33.2公分
美國　大都會博物館
款：辛亥十二月十三日訪伯琬高士，因寫
虞山林壑并題五言以紀來游　倪瓚

　　此畫為倪瓚晚年的代表作之一，畫中描繪的乃是虞山
景色，該地曾為先秦隱君雍仲的居處，也可能即是此畫題
跋所述「伯琬高士」的隱居之所。畫中皴筆是倪瓚中年後使
用的「折帶皴」，主要是取自荊關筆意，表現山石蒼透雄峻
的面貌。比較此畫與「漁莊秋霽」中骨線分明的筆法，畫家
此時運用了一些粗筆渴染的手法，使筆跡不著，較諸「漁」
圖更渾穆自然。至於通幅構圖，也不採早年畫家習用的一
覽無遺的平遠小景，而以高山平坡交相穿插的安排，豐富
了畫面的視覺效果。畫者藉著這種各段物象的交錯指引，
自近景土坡疏林、越過江水長岬，而將觀者的視線逐次引
往高山右後方更遠的水域山巒，突出了構圖的幽迴曲折感
。這種佈局方式，經由他與王蒙等名家的創用，而漸成為
元末明初相當普遍的一種構圖法，頗適於表現大地物象的
豐茂感，也正是明以降「龍脈」構圖概念的先聲。這幅作品
無論在筆墨或是構圖上，皆表現出一種較為靜穆豐厚的氣
象，不見「漁莊秋霽」階段所流露的蕭疏。依照學者的研究
，這或可能是由於倪瓚晚年決定結束這一段飄泊的歲月，
重回無錫老家，因此心境也同時起了變化，彷彿山水處處
可見一種期待返鄉的親切召喚，故筆下一脫前期孤謹冷傲
之姿。

　　雖然倪瓚自稱其畫乃「逸筆草草，不求形似，聊以自
娛耳」，但是經由特意安排的簡單構圖，以及極其精緻的
筆法用墨，倪瓚呈現了一種屬於個人心靈的影象，每一線
條都具有其純粹獨立的美感作用，且每一物象都如符號般
組合出畫家的詩情。這種創作的方式也正是元以降文人畫
家最典型的繪畫觀。　　　　　　　　　　　　（王文宜）

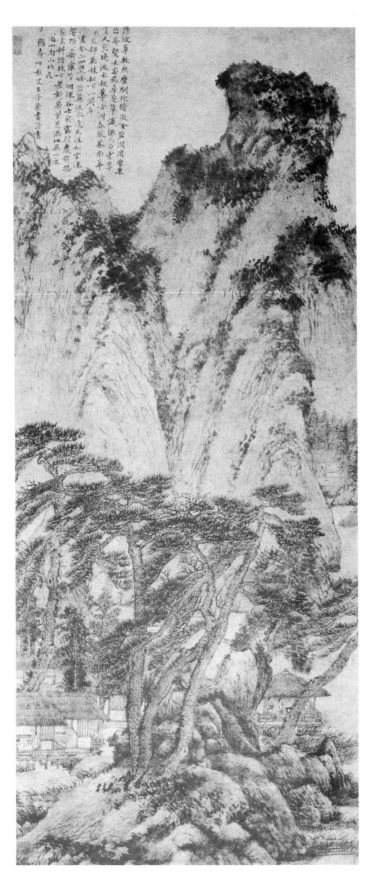

王蒙　春山讀書
無年款（西元14世紀中葉）
紙本　水墨淺設色　掛軸
132.4×55.4公分　上海博物館
款：黃鶴峯下樵叟王子蒙畫詩書

　　這幅畫的左上角有王蒙（1308～1385）自題詩
，但無繫年。其款署與他一三四二年題於「松溪
釣隱圖冊」上的「黃鶴山中樵」類似，此畫或即是
他早年的作品。王蒙是浙江吳興人，先人顯赫，
計有外祖父母趙孟頫、管道昇、舅父趙雍等著名
畫家，他也和黃公望、倪瓚諸人交遊，以詩文往
還。然而王蒙的繪畫風格，在這些元朝畫家的多
元發展中，卻展現了與衆不同的個性。

　　這幅畫的構圖分作前景巨石危松，後景層疊
峯巒二部分，各佔畫面的一半，物象布置緊湊而嚴
密，不同於黃公望、吳鎮、倪瓚等畫家，喜用留
白的水澤或空間，於構圖中製造虛實變化的作法
，而具有北宋山水如荊、關、范寬密實峻拔的形
式。此外，物象的描寫亦求眞實的展現山林的本
質，例如松幹的癤鱗、針葉，細節刻畫仔細而富
眞實感，山石的皴筆，其乾濕混雜而虯曲的線條
傳達了土質鬆軟的感覺，不同於其他元朝畫家個
人寫意的簡潔筆法，而是在披麻的皴筆中，加入
了北方山水「卷雲皴」的糾結形式及以墨色表現光
度的手法。

　　畫中的山嶺基本上是南方的土山，但是王蒙
以其獨特的厚重筆法、密實構圖，在畫面上製造
了如同北方山水般雄壯的氣勢，而與黃、吳、倪
諸人悠遊平淡的江南風物大不相同，展現了王蒙
畫風特異的個人特質。在他詩文署款中，王蒙用
「畫詩書」三字，表示他對畫面詩文互補互動關係
的意識，畫中蓊鬱茂密的山景，就是詩文中描述
的春山，松林間屋宇內的文士，自是詩句「萬株
松下一閑身」的寫照。　　　　　　　（宋偉航）

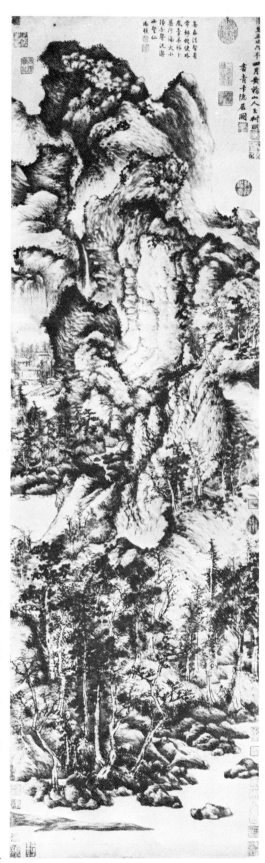

王蒙　青卞隱居　西元1366年　紙本　水墨　掛軸
141×42.2公分　上海博物館
款：至正廿六年四月黃鶴山人王叔明畫青卞隱居圖

　　此畫有王蒙題識，紀年是西元一三六六年所作。畫幅四角落各有鈐印，可能是他的表弟趙麟的印章。董其昌則在此畫詩塘上題「天下第一王叔明畫」。

　　卞山座落於王蒙家鄉吳興附近，王蒙終日對望卞山，卻在畫中創造了一條扭曲圓轉的怪異繕脈。畫幅下段三分之一，是一塊平視描寫的樹叢，樹叢之上，一條山脊蜿蜒盤旋而上，再分枝出一座山壁，最上方則堆置了一團圓突的繕塊，傾向左方，山石的組合在畫面上形成了一條由左下轉至右緣，再盤升至右上的弧線。這條弧線在短曲渾融的筆法描繪下，有一種蠕動的動感，前人作品只有郭熙「早春圖」有相似的表現形式。畫中皴筆雖然是短截的披麻，但是墨色由濃而淡層次複雜的變化，以及點線略帶扭曲的性質，使得此畫筆法也有郭熙筆墨的「卷雲」特色。畫中山林是王蒙一貫的蒼郁茂密，而墨色間強烈的對比，不僅描寫了山石的結構，也展示了陽光的效果。

　　王蒙筆下的這座卞山，由於構圖及筆墨的特殊形式，具有一種騷動不安的氣氛，比之倪瓚畫中枯瑟的物象、清寂的情緒，不僅呈現了畫家個人不同的氣質，也反映了畫家對亂局的不同心理反應。而畫中扭曲的繕脈，為明人利用作為表現山川生意動勢的媒介，而成為明畫中「龍脈」的先聲。

　　　　　　　　　　　　　　　　　　　　　　　　（宋偉航）

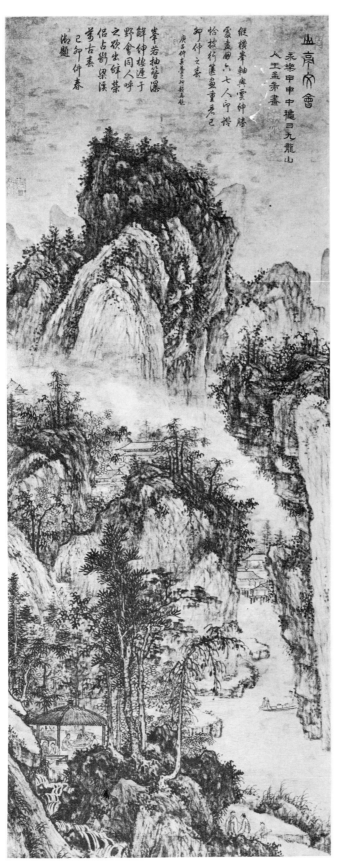

王紱　山亭文會　西元1404年
紙本　淺設色　掛軸　129.5×51.4公分
台北　故宮博物院
款：永樂甲申中秋日九龍山人王孟端畫

　　蘇州在元朝末年是文人畫家活動的中心，但在明初一三七〇年代到吳派大家沈周成熟的一四七〇年代，沈寂了將近一百年之久。這期間有少數畫家有意識的承襲元代文人畫家的傳統，以倣效個別畫家的畫風，或融合不同畫家的風格元素爲主要方向，有的學者認爲將他們視爲明代中葉吳派的前導，不如看作是元末畫家的遺緒。王紱即是其中一位重要的畫家。

　　王紱（1362～1416）字孟端，號友石生、九龍山人，江蘇無錫人，明初（1378）以弟子員徵入京爲官，不久因事受累，謫戍到山西大同，停留了十二年之久，一三九二年回到無錫故里，隱居在九龍山，一四〇三年受推薦至南京，以善書供事文淵閣，擔任膳副繕正的工作，並常與翰林文學之臣以詩畫相酬應。晚年官拜中書舍人，兩度隨成祖北巡，永樂十四年病逝北京。

　　從歸隱無錫故里到出仕爲膳止的十年間，是王紱專心致力於書畫，培養出成熟畫風的重要時期。「山亭文會」即作於出仕的第二年，描繪在九龍山（惠山）惠山寺與友人煮泉品茗文會之景。山林樓閣，草亭中會者五人，二人自山麓來，一人乘舟至。圖分三段，前中後景垂直疊置，墨色沒有因爲遠近而有顯著的差異，只是利用樹木的大小和雲霧，交待遠近的層次。畫山石、樹木的線條遲緩平穩，含蓄內斂，以披麻皴和荷葉皴法層層擦染。中景右側兩座懸崖之間，有平石、水榭，隱約暗示一個深入的空間。王紱這幅畫代表明代初期承襲元代文人畫傳統的畫家，著重繁複的筆與墨，線條與量塊，平面與深度的交互作用，以創造一個具有視覺吸引力和充份表達畫家內在情感的畫面。

（何傳馨）

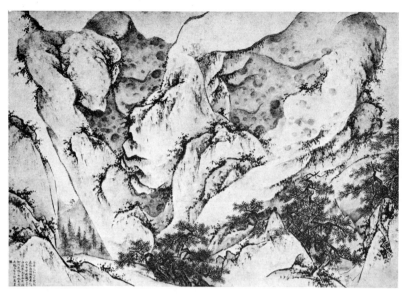

王履　華山圖（避詔岩、蒼龍嶺頂）　無年款（西元1382年後）
紙本　淺設色　冊頁　每頁各34.7×50.5公分　上海博物館

　　王履（1332～？）字安道，號畸叟，江蘇崑山人，精於醫術，有一百多卷醫學著作傳世。又能詩文、善山水，是業餘文人畫家一派，不過他早年學南宋院畫家夏圭、馬遠，是浙派的先聲。洪武十六年（1383）秋，王履登華山，見到華山維偉的奇觀，有很深的體會，悔悟以前作畫不過是「紙絹相承」，局限於古人成法，於是在技法上「去故而就新」，有「吾師心，心師目，目師華山而已」的新觀念。

　　華山圖冊是王履僅存的作品，原本有四十幅，至今發表有十八幅，分藏於北京、上海。原圖前後有序記跋語十二篇，題詩一百五十首，著錄在編於一六〇〇年左右的「鐵網珊瑚」中，於明代中葉已極負盛名，如書家祝允明見到這幅畫之後，稱讚王履「學術淵邃，吐露奇傑，…詩句巉峭，模象深古，敘記脫邁人間世。」名儒王世貞批評說：「絕得馬夏風格，天骨遒爽，書法亦純稚可愛。」當時陸治曾應王世貞之請，臨摹了其中二十

幾頁。

　　「避詔岩」（上圖）和「蒼龍嶺頂」（下圖）兩景一密一疏，有截然不同的面貌。「避」圖巉岩絕壁逼在眼前，充塞畫面，下端石罅山脊間生長曲折聳立的喬松，幅左兩岩之間，透出一線空隙，隱約見到一人沿山路而行。「蒼」圖正面寫峯頂，雲煙彌漫，前面一峯，有蜿蜒小徑通到山頂，同樣有徑寸小人物坐在頂端觀賞雲海奇景。華山圖冊大部分是類似前一幅的繁密的構圖，山石輪廓筆墨粗重，線條凝重遒勁，轉折處變寬，皴紋少，斫擦的筆法介乎范寬「谿山行旅」中之雨點皴和夏圭的斧劈皴之間。由其斜向的構圖、松樹的畫法，山石的皴法和拉近景，推移遠景的手法，可以看出夏圭、馬遠的影響，不過他更重視實景和情感的表現，所以有深邃幽奇之感，不同於馬、夏的空靈。他在華山圖序裡也說形（外貌）和意（內涵）有互生的關係，得形才能得意，所以要棄古人的家數，從實景中去體會。（何傳馨）

戴進　春遊晚歸　無年款（西元1449年左右）
絹本　設色　掛軸　167.5×83.1公分　台北　故宮博物院

　　明代初年政治上的復古政策和嚴峻的措施，促成保守主義
的興起，反映在繪畫上則是元末創新與進步的趨勢中斷，宋畫
，尤其是南宋馬、夏一派成為明初宮廷繪畫的主流，洪武年間
（1365～98）的王履為其先聲，至永樂時的院體畫更趨向幾何化
，強調遒勁的用筆，忽略空間深度的表現。宣德時期（1424～
35）的院畫家仍然以宋畫為規範，到了和畫院有密切關係的戴
進出現，雖然以宋畫為基礎，但不規矩學步，始開創明代院體
的新風格。

　　戴進（1388～1462），字文進，號靜菴，浙江杭州錢塘人。
早年可能作過銀匠，曾隨當地畫家學畫，兼善人物、山水。一
四二〇年代初到北京，受福姓太監之薦入宮呈畫，但是為其他
有力的院畫家所嫉，在宮中受排擠，不過他在京師名公貴卿間
頗享盛名，例如著名的畫家及畫竹名家，官至太常寺卿的夏㫤
（1388～1470）即稱讚他為「博雅之士」。約一四四一年，戴進返
回杭州，以畫為業，終老於此。

　　「春遊晚歸」沒有作者的款印，但是從畫風上來看，是戴進
一四四〇年代受馬夏畫風影響的作品，前景石坡勁挺的輪廓線
，皴染的方法，拖長的樹枝，左下角的桃花樹叢、坡石、橋與
松樹框出來的人物活動的空間，以及遠山的渲染和山頂的樹林
，都和馬遠夏圭有關係。

　　不過和馬遠夏圭典雅莊重，具有詩意的畫面相比，戴進比
較喜歡描寫通俗的鄉土氣氛，像圖中中景小徑上，兩位農夫荷
鋤回家，遠處農舍空地上有農婦正在餵家禽，人物雖小，卻很
生動，顯示畫家對細節的用心。

　　在構圖上，仍然沿襲南宋風格，保留大部份空虛之處，但
是畫面較平，如果沒有中景之字形的小徑暗示深度，近景和遠
山幾乎是在同一個平面上。

　　戴進有年款的畫蹟極少，不過這幅畫和上海博物館藏，有
正統己巳（1449）年款的「春山積翠」相比，遠山、樹木、點葉、
人物及構圖的方法極為接近，應是同一時期的作品。（何傳馨）

戴進　秋江漁艇（局部）　無年款（西元15世紀後半）
紙本　水墨淺設色　手卷　46×740公分　美國　佛瑞爾美術館　款：錢塘戴文進寫

　　戴進成熟期的繪畫顯示脫離了早期的倔硬謹嚴，而加入元代文人畫家的筆墨意趣，用筆縱逸暢快，靈活有力，「書寫」的趣味多於「描繪」，並且大量用水、用濕墨和寬濶的線條表現形體的明暗和凹凸不規則的面。在構圖上，點景人物與背景，山石與樹木、屋宇等的大小比例關係也接近元而非宋，又利用山石林木等山水形體的推擠、傾倚、衝突、垂懸等不穩定的構圖產生動態之感。

　　秋江漁艇圖卷是現存戴進畫蹟中最長的手卷，有名款及「靜菴」一印，論者大多將這幅畫和吳鎮（1280～1354）的「漁父圖」及吳偉（1459～1508）的「漁樂圖」相提並論。有關戴進的生平資料中，沒有記載他曾經接觸那些過去的作品，但是在北京時，

應該有機會見到宋元人作品，後來在浙江享有盛名，也使他有機會結識收藏家，接觸到前人的名作，其中可能包括了出生於浙江的吳鎮。「秋江漁艇」的簡筆人物、人物的姿態，斜向的小舟，凸筆中鋒的樹石，和吳鎮「漁父圖」有許多相近之處，可以說明兩者的關係。不過基本出發點並不相同，吳鎮是以張志和「漁父詞」為依據，書隱居的文人雅士，戴進關心的是在河川中以捕魚為業的鄉土人物，用筆也較為放縱，轉折頓挫十分明顯，即使徑寸的人物，也表現出強勁有力的線條，和吳鎮內斂含蓄的筆法有很大的差別。戴進在這幅畫裏發展出的筆墨形態，到了中葉的浙派畫家吳偉的「漁樂圖」時，運用得過度，尤其是水墨的渲染，已經純然是筆墨的表演了。

（何傳馨）

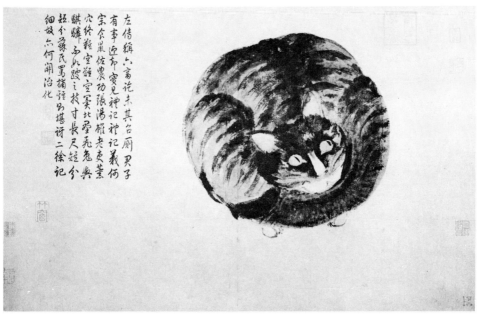

沈周　觀物之生寫生冊（局部）　西元1494年
紙本　水墨（第五幅蒲桃淺設色）　冊頁　台北　故宮博物院　款：弘治甲寅沈周題

　　此套冊頁爲沈周（1427～1509）晚年、六十八歲之作（末頁作者題署「弘治甲寅」知此畫作於1494年）。又據清高士奇於畫後的跋文知畫原爲長卷，在他手中時改裝成冊，凡十六幅，現每頁長寬有些微出入。畫前幅葉有無名款篆書「觀物之生」，故以之名此套冊頁。沈周畫中寫各種常見的動植物，用意甚精而筆墨不拘小謹，皆粗筆淡瀋，一揮而就，生氣奕奕如覩。　其中一驢，幾筆畫成，曲折可數；又畫一貓，蜷曲成圓球，構圖奇絕，睥睨仰窺的貓眼更是詼諧生動。沈周自題：「我於蠢動兼生植，弄筆還能竊化機，明日小窗孤坐處，春風滿面此心微。」可見其觀萬物生意，以神取之的妙意。

　　沈周水墨寫生之風格來源與傳南宋牧谿的寫生蔬果卷，有著相當密切的關係。因爲當時傳牧谿的這一卷畫曾爲吳寬收藏，沈周不但看過而且題跋讚美說它：「不施釆色，任意潑墨瀋，儼然若生⋯」，並加以臨摹，以後屢用此題材作水墨寫生，沈周開其端，影響吳派的文人畫家，成爲往後文人畫家山水之外另一個墨戲的園地。

　　明代的花鳥畫至此在明初邊文進、呂紀及林良的畫院畫家之外，又別立了一支水墨寫意的文人花鳥畫風，除了吳派師生之外，陳淳、徐渭便是依此系發展出來的花鳥畫大家。

（李慧淑）

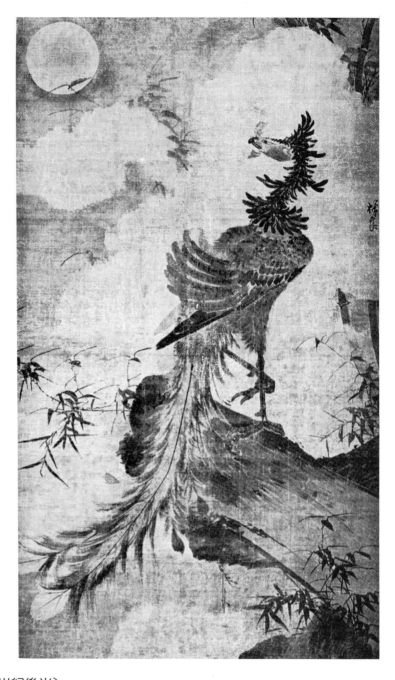

林良　鳳凰圖　無年款(西元15世紀後半)
絹本　水墨淺設色　掛軸　164.5×96.5公分　日本　京都相國寺　款：林良

　　林良，字以善，廣東人，和呂紀齊名為弘治年間（1488
～1505）的院畫家。以長於豪放的水墨花鳥畫著稱，於明初諸
院畫家中獨樹一格。技巧上他不採精緻的雙鉤畫法與濃麗的設
色，而代以水墨；又題材上也不畫悅目的花樹禽鳥，而多擇蒼
鷹、野鶹等野禽，趣味取向較近文人，故其畫常獲得當代文人
的讚美。或謂林良能於畫院中創造其個人的風格，可能與其來
自廣東之地方特色的師承有關。

　　此圖寫鳳凰昂首立於竹溪岸邊一塊突起的懸岩上，注視著
冉冉升起的朝陽，氣宇軒昂，有傲視天下之慨。全幅除鳳凰臉

部及朝陽敷上淡赭色彩外，皆以水墨快速走筆而成，筆觸縱逸
奔放，石岩挺勁如浙派，背景以淡墨渲染如晨霧未散，處處可
見作者精湛的水墨造詣；畫的雖是鳳凰這一類非現實的題材，
但卻達到了寫實的效果，畫中的鳳凰，已不是象徵性的或是神
話中的動物，而是煥發著生命光彩的生靈。

　　林良傳世作品中，亦偶見重彩精工之作，然多類此幅的水
墨畫風。其畫多不題詩文，反映明初院畫家特色。此幅右邊有
「林良」款及「以善圖書」印。　　　　　　　　　　（李慧淑）

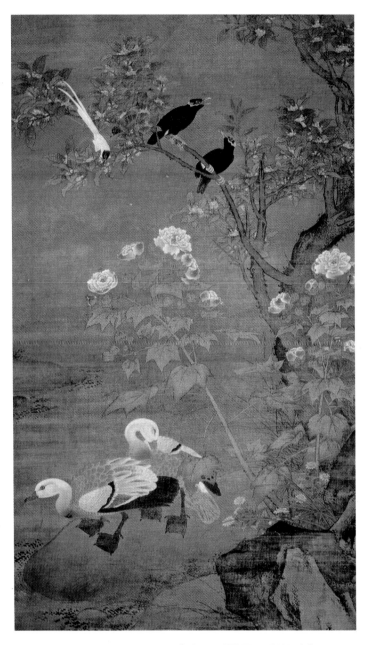

呂紀　四季花鳥圖（秋景）　無年款（西元15世紀末）
絹本　設色　掛軸　176×100.8公分　日本　東京國立博物館　款：呂紀寫

　　明朝推翻元人的統治，一切措施有意無意的追仿宋朝，明初浙派山水畫即以南宋馬夏的風格爲宗，不過賦予時代性的詮釋罷了！而花鳥畫也不例外，明初供職宮廷的院畫家，自邊文進到呂紀等人，他們爲了復興宋畫的精神，同時爲達裝飾宮廷的目的，都依循雙鈎塡彩，精謹華麗的古典、保守畫風，取悦目的的四時花樹禽鳥爲題材，畫成巨屛式有裝飾效果的花鳥畫，蔚爲風尚，成爲明初畫院花鳥畫的特徵。其精謹的筆墨設色及微妙的景物氣氛，猶饒有南宋的精神，唯點景的樹幹、山石，則似浙派的粗放筆墨，透露了繪畫的時代訊息。

　　此幅秋景花鳥，爲呂紀四季花鳥圖軸中的一幅。作者依四季花木及自然景觀的變化而佈景，畫銀桂、芙蓉、野菊等秋天的花樹，並配以黑白強烈對照的綬帶，九宮鳥和微微瑟縮的水際雙鴨，濃艷精細的畫風極具古典裝飾效果，加上背景氣氛的烘托，亦顯出秋的氣息。石塊皴染爽利，則近浙派作風。四幅中唯春景款「錦衣指揮呂紀寫」，其他三幅則只有「呂紀寫」，下鈐「明善圖書」及「四明呂廷振印」。

　　作者呂紀，字廷振，鄞縣人（今浙江寧波），弘武年間（1488～1505）的宮廷畫家，爲明初精工設色一派的花鳥畫名家。其傳世作品頗多，皆類此四季花鳥圖，畫風除了影響當代畫院內外，同時遠及日本，影響了室町時代（1392～1585）的狩野派，奠定了狩野派漢畫系花鳥畫的基礎。

（李慧淑）

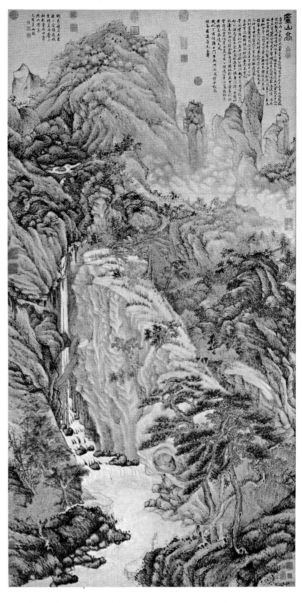

沈周　廬山高　西元1467年　紙本　設色　掛軸　193.8×98.1公分
台北　故宮博物院　款：成化丁亥端陽日門生長洲沈周詩畫敬爲醒菴有道尊先生壽

　　明代文人畫的復甦大約始於十五世紀中葉，當時長江下游
、現今江蘇省內的蘇州是最富庶的地區，也是大多數文人的家
鄉，至此，它已恢復元末在文化上的主導地位。在繪畫上此一
新興勢力的首要人物是沈周，他和文徵明的畫風，一直影響到
十六世紀，這一派的畫，後人稱爲蘇州派，或亦稱之爲吳派。

　　沈周(1427～1507)字啓南，號石田，又稱白石翁，江蘇長
洲人，出身蘇州士紳之家，祖父在明永樂時曾奉召入宮廷爲吏
，父親沈恆，伯父沈貞，都曾隨元末畫家陳汝言之子陳起學畫
，陳起之子陳寛則是沈周的老師。沈周未曾服公職，一生專注
於詩與畫的創作。

　　《無聲詩史》引陳繼儒的記載，說沈周年輕時的作品多爲一
尺多的小景，四十以後始作大幅畫。從風格上言，四十到五十
醉心王蒙、黃公望，用筆細緻雅澹，濃淡枯濕相當調和。五十
到六十比較喜歡北派畫，融入南宋馬夏、明初戴進的風格，濃

墨粗筆，線條直挺，漸趨枯辣。晚年興趣轉趨吳鎮、大小米、
高克恭，濕墨漸多，有時刻意捕捉雨後空濛的趣味。這一幅作
於四十一歲，仿王蒙筆法的大幅畫是爲其師陳寛祝壽所作，精
力專注，渾樸雄健是所謂「細沈」的面目。

　　此圖先用淡墨皴染，再用濃墨逐層提破，這種綿密細膩的
皴法來自王蒙。與王蒙的「谿山高逸」(台北故宮藏)比較，除了
山石的皴法，在構圖上虛實的安排、松樹的枝幹、河岸的平台
、焦墨密點的苔點、遠樹、人物等都很接近。爲了顯示山勢的
高峻，沈周將水平線壓低，主峰貼近畫的頂端。在繪畫意念上
，「廬山高」傾向將山水元素作抽象化的處理，由重覆的皴紋引
導山石作左右傾斜、呼應、衝突的韻律，而使羣峰有簇擁疊轉
的動感，這是沈周在王蒙的基礎上所發展的新面貌，似乎預示
了吳派後期山巒堆垛層疊的面目。　　　　　　　　　　(何傳馨)

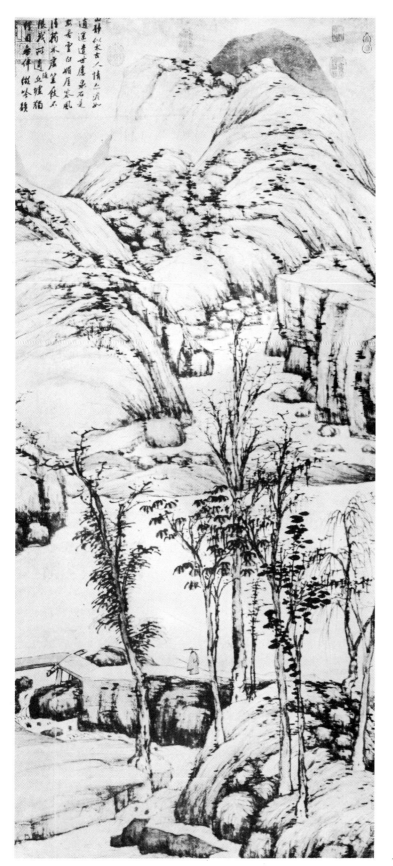

沈周　策杖圖
無年款（西元1490年左右）
紙本　水墨　掛軸
159.1×72.2公分
台北　故宮博物院　款：沈周

　　沈周倣倪瓚筆意時，和大多數畫家所面臨
的難題一樣，能繁而不能簡。他在一四九〇
年題倣倪瓚畫卷中，形容倪瓚「筆簡思清」，
評王紱學倪「力不能就簡而致繁勁」，自認為
「余生二公後又百年，捉風捕影，又安可視
之易而妄作。」一四九一年倣倪瓚山水自
題說：「迂翁畫為戲，簡到存清癯，學者豈
易得，紛紛墮繁蕪」。一四九六年倣倪瓚喬
柯亭子又自謙說：「萬不及一也，觀者毋以
畫觀之」。晚年八十歲時跋倪瓚的「水竹居」
說他生平最喜倪瓚畫，寓目幾四十餘幅。董
其昌認為沈周學不來倪瓚，是因為「先生老
筆密思，於元鎮若淡若疏者異趣耳。」向沈
周求畫的朱性甫則有另一番看法，認為「為
雲林亦得，為沈周亦得，皆不必較，在寄興
云爾」。

　　實際上，沈周繼蹤元四家之後，從觀賞
、臨摹中自有深刻體會，四家中他將黃、吳
、王歸宗於董源、巨然，將倪瓚歸於荊浩、
關仝，在「策杖圖」中，雖然以倪瓚風格為基
礎，仍然具有其他因素在內。

　　策杖圖的疏樹、山石的乾筆皴擦、苔點
、一河兩岸的構圖主要來自倪瓚，但是比倪
瓚複雜：中景原是虛處的河水，被直立的樹
木填實，遠山逼近畫緣，也使虛處減少。皴
法變倪瓚的方折為圓弧形，接近黃公望一路
。有的學者從形式上分析，沈周在此圖中引
用了一種新的構圖法則，以中央河水為界，
上端的部份是下端的反影，如上下水流的方
向，近景左岸的平台和遠景的平台，近景拱
橋與遠山山脊，都呈有趣的對應關係。這個
說法在倪瓚畫中雖然有，但是並不如此明顯。

　　　　　　　　　　　　　　　　（何傳馨）

，與方從義的用墨近似。江寧府志記載一則軼事，說他曾訪沈周於蘇州，在素絹上「潑墨成山水巨幅」，沈周對他的看法是「旁若無人，高歌濶步，玩世滑稽，風顛月癡，灑筆淋漓，水走山飛」。

「晴雪圖」以淡墨的渲染為主，前段有濃墨乾筆，速寫式的勾畫人物、林木、村落、樹叢，結構較繁；後段純寫雪山，只用草草數筆，勾畫山峯的輪廓，略加幾筆重墨提醒，表現出山勢橫亙，蒼茫曠遠的感覺。史忠以善於運用淋漓水墨畫雪景知名，前人題他的雪圖，說他能得雪的真性，這幅畫可以印證之。

這幅畫卷末有史忠七言詩一首和弘治甲子(1504)年款。曾經為黃易(1744～1802)、龐元濟(1924)收藏。　　(何傳馨)

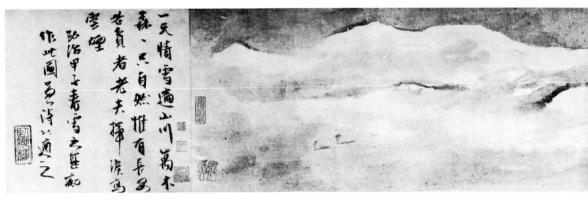

史忠　晴雪圖　西元1504年
紙本　水墨　手卷　25×319公分　美國　波士頓美術館
款：弘治甲子春雪之甚，癡作此圖兼詩以識之

　　明代前半期的畫家大多分屬浙派與吳派兩個系統，兩派的風格取向、師法的對象和題材都與有顯著的差異。甚至畫家的社會背景和地位也有區別。這兩個系統的發展在明代晚期成為藝術史和理論的討論重心，並衍為南北宗的對峙。

　　不過近代學者也注意到兩派以外，有特殊風格和創造性的畫家。例如幾位活動於十五世紀末到十六世紀前數十年的南京

畫家，他們共同的特點是能詩文，個性狂放不羈（以癡、狂為號）。作畫縱筆揮寫，水墨淋漓，和浙派後期畫家誇張用筆的強勁和張力並不相同。其中史忠是一例。

　　史忠(1438～約1517)本姓徐，名端本，號癡翁，史傳記載他十七歲才能言語，人以癡呼之，實際上他是外癡內慧，有詩文繪畫音樂各方面才華。論者說他的畫「縱筆揮寫，不拘家數」

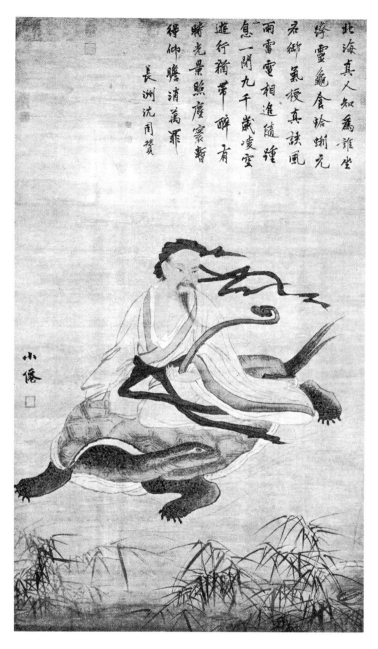

北海真人知為誰坐

蟄靈龜食玲蝴元

君術氣捩真訣風

兩電電相進隨踵

息一閉九千歳凌空

遊行彷彿醉有

時光景照塵寰暫

得仰瞻浦萬罪

長洲沈周贊

吳偉　北海眞人　無年款（西元15世紀末）
絹本　設色　掛軸　158.4×93.2公分　台北　故宮博物院　款：小僊

　　吳偉（1459〜1508），湖北武昌人。據傳他父親略有書畫收藏，由於熱衷鍊金術，散盡家產而早卒。吳偉少時被地方官錢昕收養，學畫無師自通，可能與家中收藏有關。十七歲時到南京，受成國朱公資助，由於行徑放浪豪放不羈，所以有「小仙」之號。吳偉曾經三度奉召到北京作畫，第一次大約在一四八〇年憲宗在位時，授仁智殿待詔，後來因爲與朝中權貴不和而放歸南京，第二次在一四八八年孝宗登位後，授錦衣衛，賜「畫狀元」印章，兩年後稱疾返居秦淮。第三次在一五〇八年武宗在位時，但「未就道而中酒死」。

　　畫史上將戴進視爲浙派的領袖，吳偉爲中堅，議論偏袒浙派的《中麓畫品》（1545年序）則認爲吳偉原出於戴進，這可能是從山水畫來看。在人物畫方面，王世貞（1526〜1590）已指出吳偉出自吳道子「縱筆不甚經意，而奇逸瀟灑動人，……宜畫祠壁屏障間」。從現存的畫蹟來看，吳偉實際上兼長粗筆與細筆兩種人物畫風，前者屬於吳道子、梁楷一路，後者屬於顧愷之、李公麟一路。他的粗筆風格可能受當時南京畫家史忠（1438〜？）縱筆揮寫的作風影響，「北海眞人」則綜合粗筆與細筆兩種風格，人物飛揚的頭巾、衣紋等，線條挺勁，有寬窄的變化，水紋和人物面容鬚髮則是細筆勾勒，顯示他多重的才能。幅上有吳派大家沈周的題贊，畫題可能因此而定的，眞人是道家的名稱，即悟得道的奧義的仙人。浙派畫家好以佛道或市井人物爲題材，可能與用筆的放縱有關係。
　　　　　　　　　　　　　　　　　　　（何傳馨）

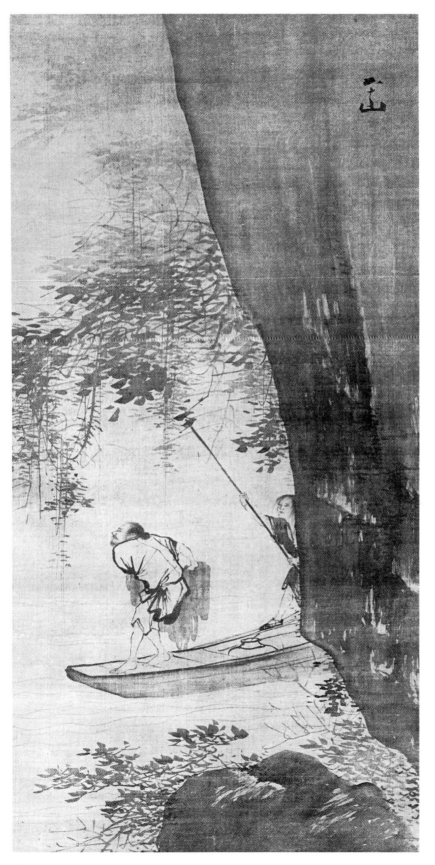

張路　漁夫圖
無年款（西元16世紀初）
絹本　水墨　掛軸
136.5×68.5公分
日本　東京護國寺
款：平山

　　十六世紀末高濂稱浙派末流
的蔣嵩、張路、鄭文林、鍾禮、
汪肇及張復陽爲「邪學派」，同時
的收藏家項元汴和著《繪事微言》
的唐志契都有相同說法，到十七
世紀後半明末清初人徐沁著《明
畫錄》，指出「邪學派」的特色：「
蔣嵩…山水派宗吳偉，喜用焦墨
枯筆，最入時人之眼，然行筆粗
莽，多越矩度，時與鄭顛仙（文
林）、張復陽、鍾欽禮（禮）、張
平山（路），徒逞狂態，目爲邪學
。」有的學者根據董其昌的看法
從地域的觀點來看，認爲浙派發
展到這個地步，是因爲分佈的領
域太廣，後繼的畫家喪失了創造
力的基礎，只是從前人的出發點
出發，重覆討好當時人的風格。
　　邪學派之一的張路，被認爲
是十六世紀初學吳偉最知名、成
功的畫家。張路字天馳，號平山
，河南開封人，曾經入太學，但
未能作官。他在開封時已有畫名
，最初受吳道子的人物畫啓發，
後來從臨摹中，學戴進的山水和
人物。到南京以後，開始學吳偉
，很受當時上流人士喜愛，頗有
名氣，不過吳派批評家認爲他「
過於馳騁，殊少蘊籍」不能得其
（吳偉）秀逸處，僅有遒勁耳」。
　　「漁夫圖」人物與岸邊水石、
懸崖的搭配主要以戴進、吳偉爲
基礎，但更加簡化，景物較近，
懸崖用大筆皴染，少許留白表示
亮處；上端用淡墨渲染，逐漸隱
沒。石間的雜樹叢也用同樣濃淡
交錯的方法，畫出似逆光看到的
枝葉的側面輪廓，有烟霧迷濛的
效果。相對於粗放筆觸的背景，
畫中人物的筆法細緻，著重人物
的姿態和表情的描寫，漁夫重墨
勾勒的衣紋有行草書運筆快捷有
力的趣味，是整幅的焦點。日本
學者鈴木敬認爲此類作品是張路
較早的作品，尚不失吳偉的秀逸
作風。
　　　　　　　　　　　（何傳馨）

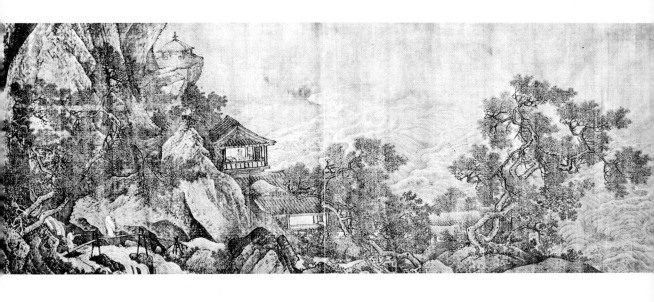

周臣　北溟圖（局部）　無年款（西元1500年左右）
絹本　設色　手卷　28.6×135.8公分　美國　納爾遜美術館　款：東邨周臣

　　周臣（十五世紀中～約一五三五）字舜卿，號東邨，吳人，是使十六世紀初期蘇州職業畫的層次提升到與業餘文人畫地位相等的重要畫家，他的畫名一直被兩位著名的學生唐寅和仇英所掩，周臣卒後三十年，王穉登所作的《吳郡丹青志》也略帶輕視的評論，說他：「一時稱為作者（意指技法不錯）」，實際上，他的風格較過去批評家所認定的要更寬廣而有份量。

　　他的作品面目甚多，能作各體，而且都能表現不同程度的個人才華。尤其專長南宋李唐風格，混合運用小斧劈皴及細緻的樹木、屋宇、人物，又有筆墨呈較自由、輕鬆一路，可能受吳偉的影響。

　　周臣作品少有題識和年款，這是職業畫家的通性。假設他早期作畫較遵守傳統法則、較謹慎，則「北溟圖」可能是早年的作品。

　　「北溟」語出《莊子》「消遙遊」，含有個人強烈野心的寓意，有學者認為此語可能是某人的號或齋名，周臣應此人之請而作此圖，畫中人物即象徵此人。

　　此圖在構圖和描繪上都很精謹，沒有恣肆放縱、即興隨意的書法式用筆，忠實的重現南宋院體中李唐的式樣，如實景與虛線的斜角構圖，波濤用古法細膩的描繪，呈上升斜向運動的平行線，臨江的閣樓和屋中的人物，是畫面的焦點，幅末巨石懸瀑，一人步橋而來，童僕攜琴於後。山石用斧劈皴，表示暗處的垂直和傾斜的石罅，在動態的構圖中，形成強有力的節奏。周臣的目的不在仿古，而是運用古法來表達他的作畫意念，生動的重現了一幕動人的風景。

（何傳馨）

90

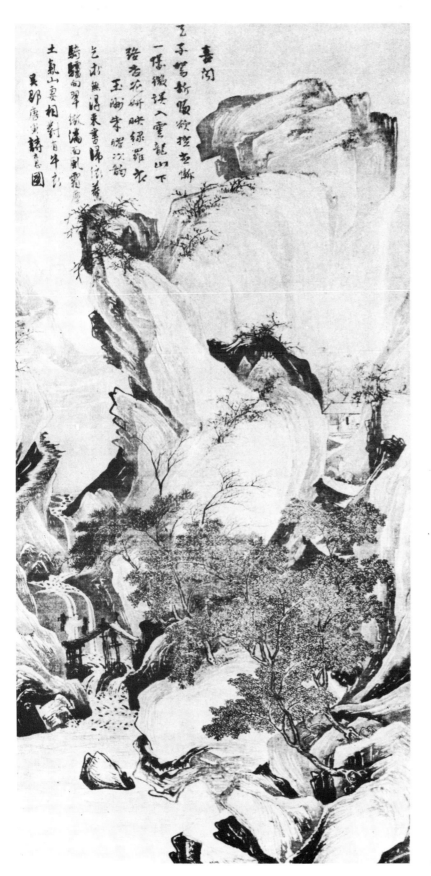

唐寅　騎驢歸思圖
無年款（西元1500年左右）
紙本　水墨　掛軸
上海博物館
款：吳郡唐寅詩意圖

　　唐寅（1470～1523）生於蘇州吳
趣里，字伯虎、子畏，號六如，父
親為商人。唐寅年輕時縱情於酒，
行為放浪，但是文采受文徵明之父
文林（1445～1499）賞識，引介於名
公重卿間。1498年在南京中鄉試第
一，所以有「南京解元」之稱。翌年
參加會試，涉及洩題案而終止了宦
途。歸里後靠文章和作畫維生，過
著放縱不拘形檢的藝術家生活。
　　學者認為唐寅山水畫最初與沈
周文徵明畫風相近，會試失敗歸里
的三十到三十七歲間學周臣，用功
甚勤，與周臣畫風相當接近。這段
時期作品大致布置精嚴，才力鋒發
，但含蓄醇厚處略遜於晚年。三十
八歲以後有細筆山水產生，四十六
歲以後是成熟期，造詣至於頂峰。
　　「騎驢歸思」是周臣面目的作
品，完成時間大約在會試歸來後的
三十一歲。周臣曾自謙：「少唐生數
千卷書」，唐寅與一般職業畫家不同
之處就在他具備文人畫家的修養，
能完全展現作品中形式與表現的潛
在力量。在技法上，他的用筆得自
書法的訓練，尤其受益於李邕流利
遒勁的行書，畫樹長枝曲椏，偃仰
有致，變方筆的斧劈皴為細圓濕筆
的披麻皴。墨法精緻，濃黑的墨色
和透明的灰色呈現鮮明的對比，在
這幅畫中尤其明顯。整幅畫留白少
而筆觸多，連題款部份也布滿長題
，但是由於墨色濃淡的調節，並不
顯得迫促擁擠。山石樹木具表現力
的動態配合著感傷的詩意，成為唐
寅作風的重要特色。　　（何傳馨）

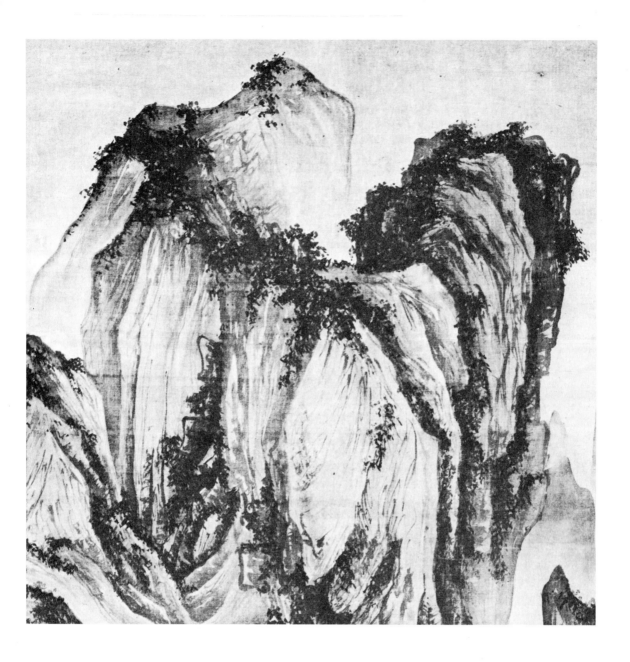

唐寅　山路松聲　無年款(西元1516年左右)　絹本　設色　掛軸
194.5×102.8公分　台北　故宮博物院　款：治下唐寅畫呈李父母大人先生

　　畫中前景巨石與中景緊密連繫爲一體，中央V字形的高峯爲畫面的主宰，有范寬、李唐畫主山壁立之感。藉著山石的延續，瀑布水源的流轉，形成一有深度的空間。中景三株大松盤根虬枝，樹葉茂密，老藤纏附，橋樑跨過谿谷連接山徑，瀑布數疊，老者觀泉，童子抱琴，這一部份是畫面的重心，也是畫家最用心之處。右側平坡山村遠樹，表示了一個平遠的風景。

　　唐寅書法初學顏眞卿，後來又學李邕，此畫用筆長皴短斫，遒勁有力，變方折的斧劈皴爲細圓而濕的披麻皴。墨法精緻，濃墨色與透明絹質反映的透明的灰色對比，更顯得用筆之生動。

　　唐寅書法的風格來源也可以從詩題看出來。寬厚之處得自顏眞卿，流暢之處則近於李邕的行書。

　　根據學者考訂，這幅畫是正德十一年(1516)唐寅爲吳縣知縣李經陞戶部主事的送行之作。畫題提到女几山。女几山在河南，對唐寅而言，可能只是象徵性的名詞，並非實景之描寫。他畫了好幾幅以女几山爲題的巨幅山水，普林斯頓大學美術館的「山路送客」(約1505)及上海博物館的「春遊女几山」(約1505)皆屬此類，上有詩題特別提到女几山，他的靈感可能來自郭思「林泉高致」論入畫詩時，引唐代詩人羊士諤的「望女几山」。

<div align="right">（何傳馨）</div>

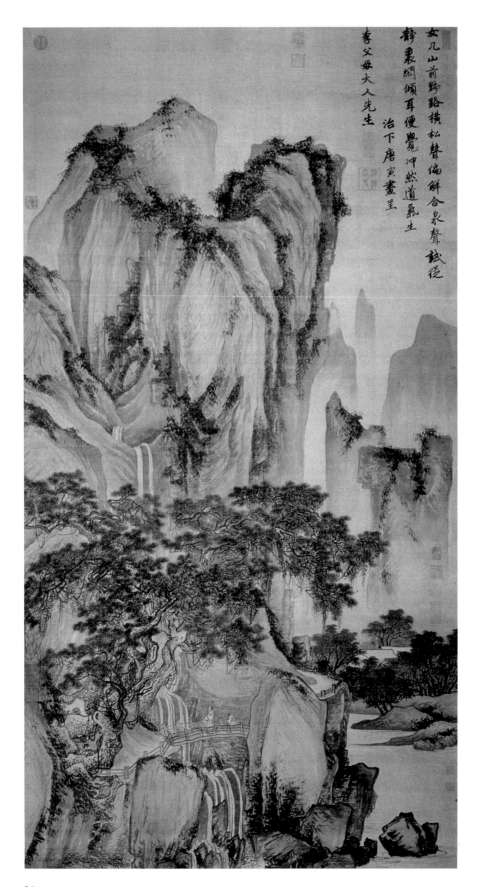

女几山前野路橫　松聲偏合泉聲　誠往

靜裏閑傾耳便覺冲然道氣生

　　治下唐寅畫呈

李父母大人先生

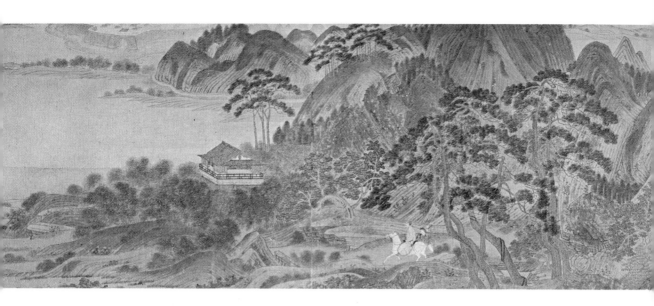

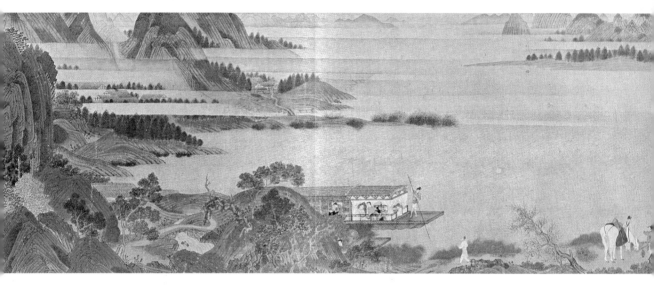

為主題，用仿古的青綠山水和敘事畫的方式，繪成此幅「潯陽送別」。

在仇英筆下，仿古風格變得更抽象，更規格化，水紋有定型，山石呈幾何形條紋，設色工整，青綠兩色鮮明，硬邊的雲帶橫亙在山腰林際。畫中任何景物都經過悉心勾畫，沒有輕重之別，所以原本是畫面重心的船艙和琵琶女不直接吸引觀者的注意。整幅畫具有豐富的裝飾趣味。仇英並不像趙孟頫藉古創新的仿古，也不像一般文人畫家在畫中表達個人情緒或意念，他只是十分客觀冷靜的重現古畫所有的外在特質。　（何傳馨）

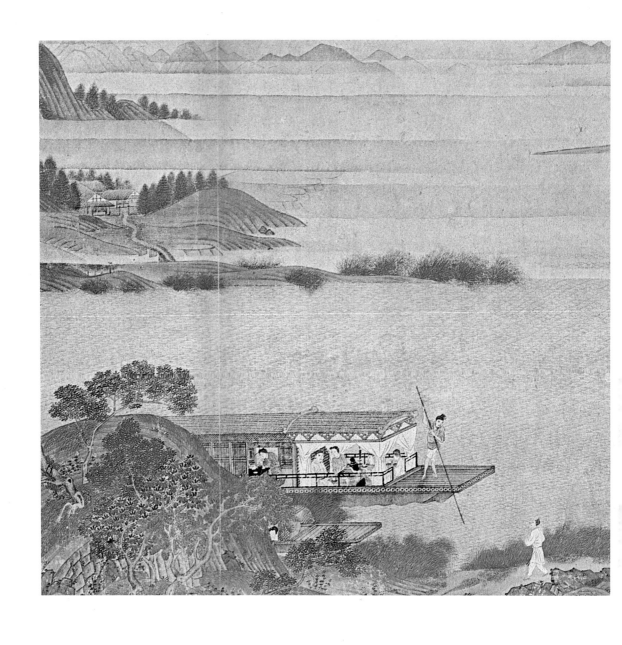

仇英　潯陽送別（局部）　無年款（西元16世紀中葉）
紙本　設色　手卷　33.7×400.7公分　美國　納爾遜美術館　款：實父仇英寫

　　仇英(約1494～1552)字實父，江蘇太倉人。少時移居蘇州
爲學徒，可能以臨仿古畫爲業。後來學畫於周臣，又受到文徵
明的賞識，與蘇州文藝圈有來往，一五三〇年時已成名家，當
時人對他摹寫唐宋人名蹟而幾可亂眞的技巧，極爲嘆服。後來
由文徵明引介，先後在大收藏家項元汴和長洲人陳官家作畫，

項元汴之孫項聲表說他：「所覽宋元名畫千有餘矣，又得性天
之授，餐霞吸露，無煙火氣習。」由於他與吳派畫家的關係和
優裕的作畫環境，使他的畫在表面的技巧之外，具有較高層次
的特質。
　　他和吳派文人畫家一樣，取文學題材如白居易的「琵琶行」

文徵明　綠陰草堂
西元1516年　紙本
淺設色　掛軸
58.2×29.3公分
台北　故宮博物院
款：文璧；
乙未中元徵明重題

　　文徵明(1470～1559)是繼沈
周之後，十六世紀吳派最具影響
力的畫家。初名璧，年輕時以字
行，更字徵仲，不過在四十六歲
(1515年)時仍有并用璧及徵明款
署的作品。幼年時因父緣隨吳寬
、李應楨學詩文、書法，隨沈周
學畫，又與書家祝允明、畫家唐
寅、文學家徐禎卿等為友，造成
蘇州藝壇的鼎盛。

　　一五二三年，文徵明因江西
巡撫李充嗣之薦，以歲貢入京應
考，授為翰林待詔，與修武宗實
錄，後來因世宗嗣統之議與朝中
權臣不睦，對京師生活厭倦，三
年後返歸故里，築玉磬山房，餘
年都在家鄉渡過。

　　王世貞評論文徵明的畫出於
趙孟頫及王蒙，而多得自沈周，
學者分析他的畫，認為青綠山水
像趙孟頫，淺絳設色和水墨山水
像王蒙，粗筆山水學沈周。不過
由文獻資料和流傳畫蹟看，他對
古代繪畫的興趣十分廣泛，甚至
收藏或臨摹南宋院畫家作品，並
不限於文人畫的範圍。文徵明長
子文彭、次子文嘉，任文伯仁及
當時許多才俊之士皆傳其學，所
以後期吳派畫完全受他影響。

　　文徵明學王蒙的畫大多構圖
繁密，尤其晚年喜歡在狹長的畫
幅中，一層層向上堆疊延伸，為
了避免筆墨太實，皴筆極少。此
幅同樣學王蒙，但是構圖疏朗，
皴筆很多，用墨濃淡乾濕層層點
染，筆蹤跳躍波動，極富自然之
趣。依附在山腰的一段雲煙，輕
柔的質地和主山嶙峋草茸之狀形
成對比，中景草亭中主人倚窗，
迎向一人扶杖步橋而來，這種安
排在上圖中也可見到。

　　畫幅右上角一則題詩，款署
文璧，左上角有乙未年(1535)重
題，可知是二十年前的舊作。

<div style="text-align:right">（何傳馨）</div>

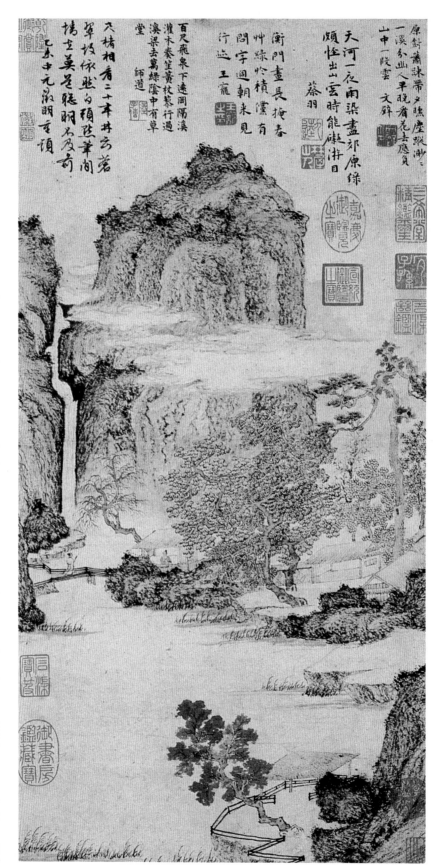

文徵明　絕壑高閒　西元1519年

紙本　淡設色　掛軸　148.9×177.9公分　台北　故宮博物院　款：己卯四月望徵明寫絕壑高閒

　　文徵明風格細膩的作品極多，尤其畫詩意或園居之景，大多用簡淡的仿古青綠山水或繁複的王蒙體。另外也有如此幅「絕壑高閒」一類的「粗沈」風格。

　　峭壁溪谷邊，一人坐在岸上，童子捧書爲侍，迎面一人策杖正欲渡橋而來。這種主客呼應的安排不僅在文徵明畫中很多，以後吳派畫家也常畫。固然是文人生活的寫照，也可象徵文人畫家的理想。

　　畫面空間呈封閉的結構，對峙的巨岩、茂密的樹木、石隙間的雜草構成上半部充實的空間，其下端流水及平台則較空潤舒緩。左上角和右側各有兩株交立的大樹相互呼應，樹幹畫法相同，但是利用不同的點葉法，呈現虛實、濃淡的對比和變化。

　　全畫用筆粗壯，線條挺勁，近於沈周的粗筆作風，但是較少含蓄輕逸的內蘊。文徵明的線條飽含張力，多方折之筆，而有陡峻刻露的意味，和另一幅作於一五四九年的「古木寒泉」同樣是他粗筆大幅的傑作。

(何傳馨)

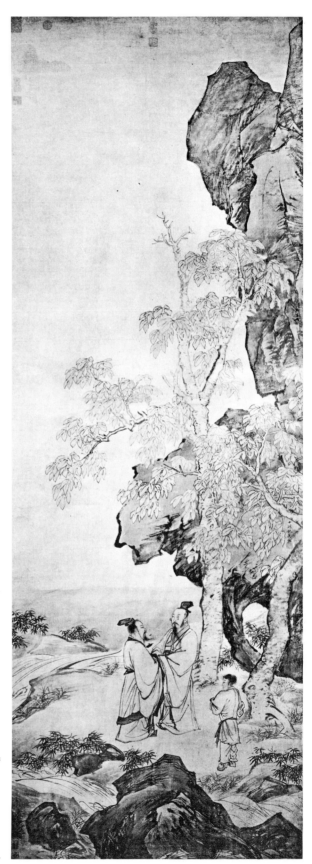

仇英　桐陰清話　無年款（西元16世紀中葉）
紙本　淺設色　掛軸　279.5×100公分
台北　故宮博物院　款：十洲仇英畫

　　岸邊溪流急促，巨石高聳，梧桐樹下，兩位衣冠整肅的
文士握手對話，不知是重逢抑或話別，童僕服侍在側。全畫
景物簡單明朗，卻表現了畫家精熟的繪畫才能。

　　人面開面一正一側，用筆一絲不苟，對細節交待得十分
清楚。表情肅穆，不似一般文人畫家概略的人物描寫。衣紋
線條挺勁緊密，雖然用筆快速熟練，但是仍然出於謹慎的態
度，而非輕鬆即興的方式。

　　山石以濃墨擦斫，表現石塊的陰暗面，溪流、巨石、坡
岸和樹，框出人物活動的空間，斜向半邊的構圖，都顯示這
幅畫與周臣、唐寅，以至於浙派、南宋馬夏風格有淵源關係。

　　這幅畫與故宮另一件「蕉陰結夏」尺幅幾乎相同，畫法也
一致，都有項氏收藏印，學者認為應該同為一組四幅的四季
山水。「蕉陰結夏」有「仇英實父墨戲」款，事實上兩幅構圖都
經過仔細的設計，每一筆皆有用意，隨意即興的痕跡不多，
雖然與工筆如「潯陽送別」相比，兩幅畫有較多放縱之處。

<div align="right">（何傳馨）</div>

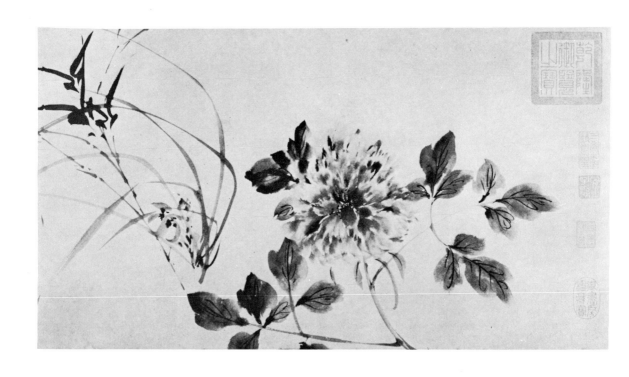

陳淳　寫生卷（局部）　西元1538年
紙本　水墨　手卷　34.9×253.3公分　台北　故宮博物院　款：戊戌冬日白陽山人道復書幷圖

陳淳(1484～1544)，字道復，號白陽山人。生於蘇州望族之家，家中書畫收藏豐富，其祖父與沈周交善，而文徵明長陳十五歲，兩人關係在師友之間，故其書畫的基礎受到文氏極深的影響。中年喪父後，好玄學，漸與文徵明疏遠，畫風因而轉變，醞釀出中晚年後的個人風格，後以寫意花鳥畫及米家山水畫著稱，其中花鳥畫成就又大於後者。

陳淳花鳥畫，本以淡雅的設色畫起家，與文徵明等吳派文人兼長的花卉畫相近。後遠宗沈周，臨摹過沈周「觀物之生寫生冊」，可說明其畫風轉變之師承，及此卷水墨花卉寫生卷的源頭。不過他吸收沈周的精神而加以發揚，後「白陽(陳淳)青藤(徐渭)」並稱明代中期兩大水墨花鳥畫家，三人在明代寫意花鳥畫發展上是一脈相傳的，陳淳比沈周更放逸，而徐渭又比陳淳更狂縱。

此卷水墨花卉，款署「戊戌冬日」(1538)，陳淳五十五歲時作，屬於晚期的代表畫風。用水墨在生紙上畫牡丹、蘭、竹、梔子、荷花、水仙與山茶共八種，隨意點染，墨彩極美。葉脈的勾法常有連筆的現象，像作線條遊戲一般，注重筆墨情趣的成份已甚於模仿自然的真實情況。又各種折枝花卉並不採取同一地平線的擺設法，高高低低有遠近呼應的感覺，而不流於呆板。款署「道復」，下有復父氏、白陽山人二印，拖尾自題七言長詩。
（李慧淑）

徐渭　雜花圖卷（局部）　無年款（西元16世紀後半）
紙本　水墨　手卷　30×1053.5公分　南京博物院　款：天池山人徐渭戲抹

　　徐渭(1521～1593)字文長，號青藤、天池，別署田水月等，山陰人（今浙江紹興）。一生遭遇坎坷，離奇曲折，是悲劇性的人物。他多才多藝，詩、文、詞、曲、書畫皆有成就，然死後才為人所發現與重視。

　　徐渭繪畫的傑出貢獻，是在繼承沈周、陳淳的基礎上，將中國水墨寫意畫推向一個新的高峯。他的畫風豪爽潑辣，簡潔洗鍊，運筆走墨，自由奔放，不拘於一枝一葉的形似，而著重於「意」的表現。將自己的思想情感直接從筆端流露，因而給人以沈著痛快、酣暢淋漓的美感享受。

　　雜花圖卷，傳世有多本。作者似乎一提起筆就無法停止地恣意揮灑，隨意佈置，又常題以詩句，借物抒懷，故此類題材多為「長」卷。此幅全卷紙連十幅，凡作牡丹、石榴、荷花、梧桐、菊花、瓜、豆、紫薇、葡萄、芭蕉、梅花、水仙十二種，筆法老勁、墨色蒼潤，一氣呵成。其所畫葡萄，如寫草書，藤蔓糾結，似龍蛇起舞。此幅雖無詩題，但卷末有「天池山人徐渭戲抹」款，並鈐「徐渭之印」，又有翁方綱行草七言長歌裱接於後。

　　　　　　　　　　　　　　　　　　　　　　（李慧淑）

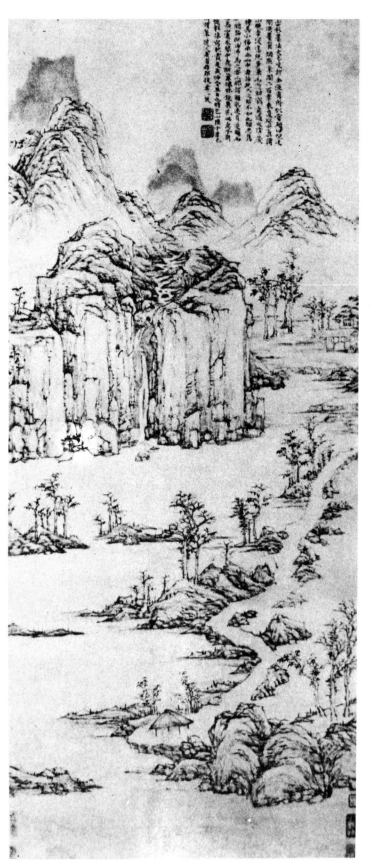

陸治　溪山仙館　西元1567年
紙本　水墨　掛軸
107.8×45.8公分
美國　克利夫蘭博物館
款：…隆慶丁卯…是歲仲冬至日
也時包山陸子年已七十餘矣…

　　陸治(1496～1576)字叔平，江蘇吳縣人
，曾爲貢生，能詩文，善書，個性率直，不
輕爲人畫，晚年窮困，隱於支硎山。明王世
貞作《陸治傳》中說他書學祝允明，畫學文徵
明，不過近來學者的研究，他不曾直接隨文
徵明學畫。他雖然出身士紳家庭，晚年膺爲
貢生，但是始終很少參與文徵明的交遊圈，
在畫風上也與文徵明有距離，如果將文徵明
及其弟子的畫視爲文人畫的正統，陸治則例
外的師法非文人畫傳統，包括從唐寅來的南
宋院畫，及從仇英來的青綠畫。陸治最好的
作品在一五四〇年代到一五五〇年代，呈現
廣泛的吸收古法和當時人的淵源，成就獨特
的個人風格。

　　陸治與文人畫傳統的關係在於一系列仿
前人筆意作品，他透過沈周和文徵明引介的
因素，轉移變化前人的風格，並溶入個人的
作風。在仿前人各體中，以一五三〇年代到
一五六〇年代仿倪瓚體最值得注意。

　　「溪山仙館」是陸治晚年仿倪瓚的作品。
題識中提及倪瓚和他個人藝術成長的關係。
他說年輕時常仿倪瓚，受文徵明的讚賞而頗
感自負，可是見到友人出示的一幅倪畫時，
才了悟相差太遠，於是臨摹了此畫。

　　方折的線條，細碎的平面，脆硬爽利的
筆觸和兩種空間的並置，都是陸治變化倪瓚
的特色。畫的下半部小渚、湖水、堤道，呈
平面的排列，上半部崖壁瀑布曲折的源頭和
崖壁後面低平的河岸、屋宇和疏林，呈現有
深度的三度空間。這個平面與深度的對立形
式更因上下兩部份對等的重量而加強。傳統
的畫軸構圖固著點在底部的前景，陸治此圖
低端是空白的水面，前景偏在右側，並被引
伸向上的堤道所強調，構圖中水平的固著點
是在遠山的山腳，由於龐大的體形，支配了
前景，因此戲劇化的倒轉了傳統的構圖法則。

<div style="text-align: right">（何傳馨）</div>

「萬頃晴波」局部

文伯仁　四萬圖（一、萬壑松風　二、萬頃晴波）　西元1551年
紙本　水墨　掛軸　各188.1×73.5公分　東京國立博物館
款：（萬壑松風）長洲文伯仁寫　（萬頃晴波）文伯仁

文伯仁（1502～75）字德承，號五峯，是文徵明的姪子，與文彭、文嘉同為文派傳人。有關他的傳記資料十分罕見，只知道他個性悒鬱，脾氣急切，曾經與文徵明興訟。現存作品在一五四〇到一五七〇年代間，大致有兩類，一類源於文徵明的王蒙體，在狹長的畫幅中，山石林木層層堆疊，填滿每個空間，這種畫風在十六世紀後期十分普遍，後來又影響了晚明的變形畫家。另一類為「細文」畫風，筆墨疏秀，構景簡略，畫面留下大片空白，表達空靈的詩意，和前一類形成強烈的對比。

「四萬圖」是文伯仁著名的傑作，一組四幅，寫春、夏、秋、冬四景，每幅有題，四幅畫都有董其昌的觀款，指出各幅分別仿趙孟頫、董源、倪瓚、王維。選刊的秋景「萬壑松風」和春景「萬頃晴波」實際上代表了文伯仁繁與簡的兩種面目。

「萬壑松風」的構圖與台北故宮藏文徵明的「仿王蒙山水」（1535）、「千巖競秀」（1550）、「畫山水」（1550）出於同一意念。透過精心審慎的V字形構圖設計，將松林、山石、溪流、人物等自然元素，繁而不亂的安排在狹長的畫幅中，吸引觀者的視線沿著中央兩組山水交錯的小徑迂迴而上，直到突兀峻峭的群峯頂端。山石用乾筆，皴紋不多，減少了擁塞的感覺，這些山石的畫法可能是董其昌所說與倪瓚、陸治接近者。

「萬頃晴波」則是文伯仁簡約的面目，畫面中實景三段，占全畫約三分之一。岸邊舟中人以書卷、酒甕為伴，吹笛自娛，和遠處一舟遙相對應，廣闊的湖面上，雁行的鳥群更增加這種連繫關係。全畫用筆細膩、敏感，反映吳派另一種秀雅的氣質。

（何傳馨）

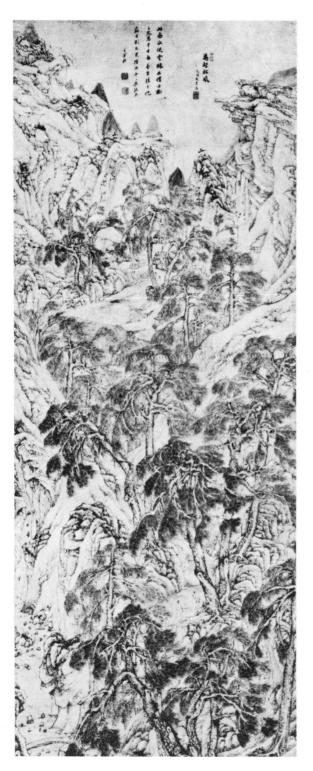

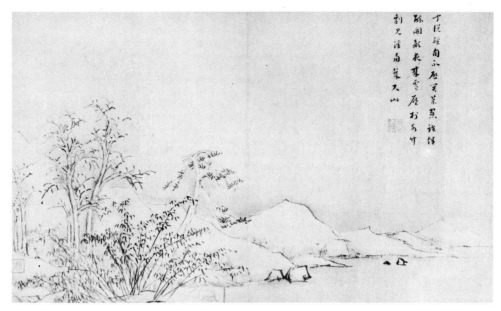

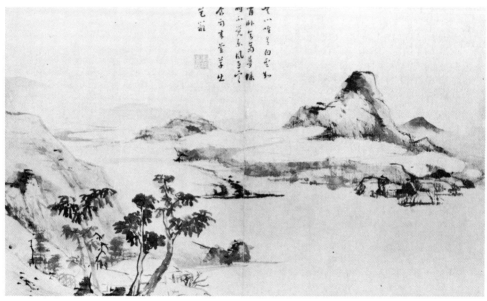

李流芳　山水册（局部）　西元1618年

紙本　淺設色　册頁　每頁各30.3×50.8公分　美國　波士頓美術館

元末黃公望、倪瓚以來的文人畫傳統至明清之際，發展成「渴筆勾勒」的風尚，這種簡化的傾向與強調以書法的用筆來作畫的理論和實踐有很大關係。簡化的倪黃風格，荒率蕭條的意境，以及「以畫爲寄」「聊寫胸中逸氣」的觀念最適合業餘文人畫家的要求，李流芳就是此種寫意風格畫家之一。

李流芳（1575～1629）字茂宰、長蘅，號檀園，本安徽歙縣人，僑居江蘇嘉定。三十二歲中舉人，但會試落第，而終止仕進之途。他與當時文豪錢謙益有來往，在嘉定也頗有名聲，與詩人唐時升、婁堅、程嘉燧合稱「嘉定四君子」，尤其與年長十歲，本籍安徽的程嘉燧交情最好，對程氏極爲傾倒，曾對人說：「精舍輕舟，晴窗淨几，看盂陽吟詩作畫，此吾生平第一快事。」所以可能受程嘉燧的簡筆勾勒畫風影響，不過在用墨上

，稍多濕筆，晚期更是草草勾勒，多爲速寫或即興式的寫意山水。十九世紀的批評家秦祖永說他筆力雄健，墨氣淋漓，又以他和稍晚的蘇州畫家卞文瑜（活動於1620～70）作比較，說他用筆太猛，失之獷，卞氏落墨太鬆，失之弱。從現存作品來看，用筆流暢，或有犀利之處，但是落墨、敷色雅濃，加以意境清遠，而有引人入勝的趣味。

此套册頁六幅，選刊的上幅寫雪景，近景在左，遠景在右。山、樹、點葉用筆簡略細勁。山石低平，前景林木伸出其上，山脚數層，漸遠漸小，形成一平遠的景象。

下幅筆墨變化較多，起筆用側筆中鋒，折爲側鋒。墨色則濃淡枯濕並濟，和程嘉燧等渴筆作風不盡相同。　　（何傳馨）

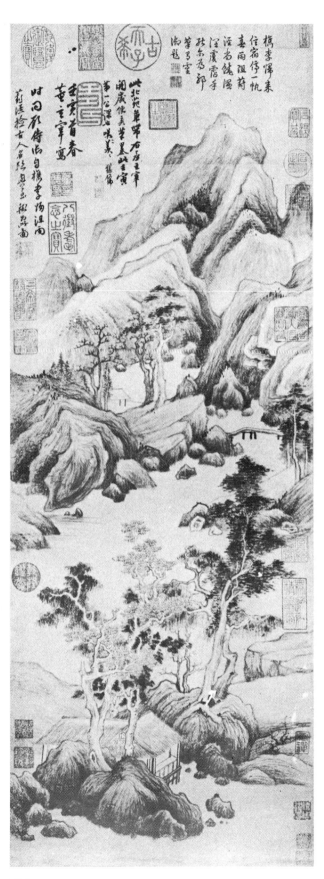

董其昌　薊涇訪古　西元1601年
紙本　水墨　掛軸　80×29.8公分
台北　故宮博物院　款：壬寅首春董玄宰寫

　　明末的萬曆崇禎年間，中國畫壇的重心如吳派（蘇州）、浙派（杭州），皆面臨著青黃不接的疲弱階段，此時松江一帶的一群業餘文人畫家，以嶄新的畫風，取得畫壇的領導地位，形成著名的松江畫派。董其昌（1555～1636），正是松江畫派全盛期的核心人物，他倡導「南北分宗論」，奠定了松江派發展的理論基礎，立王維為首的文人畫系為畫史之「正宗」，並重建元朝以來文人畫家「以古為師」的原則，欲從古人的筆法中掌握那永恆不變的「道」，由此再生發新的創作形式。

　　董其昌年幼佔籍華亭，入當地名流莫是龍家塾附讀，從而得以跟隨顧正誼習畫，開始建立他對元畫、宋畫的認識。隨後他進入嘉興大收藏家項元汴府中做教師，有機會飽覽項氏珍藏的大批古畫，對於日後他的創作有深刻的影響。這幅「薊涇訪古」，是董其昌早期的佳作，依其自跋所述，乃是與顧正誼自嘉興莫府返家途中，行經薊涇時因見古人名跡，興起而繪成此圖，可知此畫原是有實景作為依憑的一種山水小品。然而從畫面上看來，曲扭的山形、平面佈列的皴筆，都使畫中的世界顯得抽象而不真實，在這幅畫上，長皴並不是用來描寫山石的肌理質地，而是用來強調每一塊面的角度位置，造成構圖上塊面交錯的整體動勢。就母題佈局而言，此畫頗近似沈周作的「策杖圖」，利用遠近左右物象相互的對應安排，在畫面上形成明晰的秩序感。這種對於動勢及秩序性的要求，一直成為董其昌作畫的基本原則，前者代表了文人畫「氣韻生動」的最高精神，而後者表現了畫家對「道」的具體控制能力。

　　在此畫上尚有陳繼儒的跋，認為董氏的筆墨兼具董源及王維的特質，事實上此畫的披麻皴主要還是從黃公望一路發展而成，書法性極濃，是明代人對董源筆法的一種詮釋。

　　　　　　　　　　　　　　　　　（王文宜）

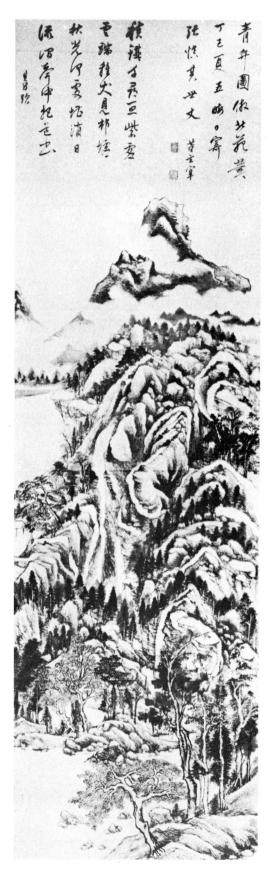

董其昌　青弁圖　西元1617年

紙本　水墨　掛軸　225×66.88公分

美國　克利夫蘭博物館

款：青弁圖倣北苑筆。丁巳夏五晦日
寄張愼其世丈。董玄宰。

　　「醞釀古法」是董其昌山水藝術中極重要的課題，即是對於古人筆墨不但要兼收並蓄，還須將之重新創造變化，成就自家的筆墨精神。至於如何描寫自然物象的實體，就不是董氏感興趣的問題了。這幅「青弁圖」即脫離了青弁山眞實的景觀，而脫胎自董源、王蒙及黃公望等諸家山水樣式，表現董其昌深厚的文人畫修養，及其變古醞新的創造力。

　　畫幅上端有董氏自題「倣北苑筆」款字，說明此畫風格之淵源，而事實上，在現存董源名下的作品中，唯有「秋山行旅圖」的山體略似本畫，但就整幅的筆法構圖而言，本畫主要還是源自黃公望「天池石壁」和王蒙「青卞隱居圖」，如畫右下方隆起的山體，幾乎完全與「天池石壁」的主山前段相吻合，而其整體佈局及細短的皴筆則近於王蒙的風格。可知董其昌是經由元四家的筆墨來了解董源風格，並由此建立整個南宗畫系的脈絡。

　　此畫山體是由幾個獨立隆起的單元拼湊而成，相互間並無山路或坡谷相連接，而是依抽象的凹凸塊面作平面式的組合，並利用筆墨所造成的明暗虛實來統一畫面。董其昌在此已將筆墨的表形作用，轉換爲一種結構語言，其結組聚散必須配合整個構圖的氣脈走勢，以塑造物象起伏湧動的生氣。因此在董氏的概念裡，山水佈局即有如書法結字，而筆墨效果亦等同於書法用筆，是較趙孟頫的以「書法入畫」，更進一步地將書法的結構觀念運用到繪圖上。

　　圖中山稜部份有大片留白，一方面能表現古拙的特色，另方面突出了山體運動的走勢。又如畫幅上端一道橫走起伏的白雲，恰與中段一排濃墨寫成的小松林遙遙相映，構成了畫面的一組虛實韻律。這類抽象而平面性的各式組合，使畫面顯得異常豐盛，特別能表現大地雄渾的律動感，也接近董源作品中失傳已久的氣勢意韻。　　（王文宜）

「青井圖」局部

趙左　寒山石溜　無年款　（西元1615年左右）
紙本　水墨　掛軸　52.7×36.9公分　台北　故宮博物院　款：趙左

　　趙左(1570～1633以後)字文度，活躍於明末的松江畫壇。他出身寒微，年少時以詩文得名，後爲華亭名流顧正誼賞識，追隨宋旭習畫，迅速崛起畫壇，而成爲董其昌的畫友，並常爲董氏捉刀代筆。趙左的門人弟子相當多，知名者如沈士充、趙問等等，他們作畫重視大氣效果的烘染，呈現出秀潤朦朧的韻致，形成松江畫壇的一種特殊風格，而爲時人稱作「雲間派」。

　　《畫史會要》說趙左的作品秀潤天成，主要是宗法黃公望，而董其昌也曾指出趙左頗得黃公望、王蒙的遺法。其實趙氏臨仿的範圍相當廣泛，這幅作品上畫者自題道：「寒山石溜，嘗見營丘粉本，余故擬作此圖…」，即是以李成爲臨仿的對象。畫中物象大致依對角線斜向佈列，左上方拳首突出的巨巖，是李成作品中最常見的母題，這巨巖與右下方瀑布旁斜向傾置的石塊，連成一弧形動線，並且圍出了一個空間單元，有隱士草

堂居於其中。整體的佈局方式，極似西元十一世紀中期的李成「晴巒蕭寺圖」的中景、近景一段，不過在趙左的作品中，卻見不到由近而遠漸次延伸的自然空間。所有李成作品中的山石造形、佈局結構，都被密集組合在畫面右側的曲間動線上，其功能在於突出平面物像的動勢。這種對畫面動勢的經營，乃是當時松江畫壇的一致目標，而趙左在此成功地將這抽象動勢融入李成的母題中，賦予老傳統一種新內涵。

　　在這幅作品中，趙左利用了相當多乾擦的筆法，以表現空氣中蒼寒的感覺，而天空也以淡墨層層渲染，倍增陰茫的情調。這類重視空氣感及詩意氣氛的畫法，頗能表現一種煙潤虛淡的筆墨韻致，和董其昌那種明晰而重結構的作風不同，也是趙左獨具特色之處。

（王文宜）

張宏　句曲松風　西元1650年　紙本　設色
掛軸　148.9×46.6公分　美國　波士頓美術館
款：庚寅六月吳門張宏識時年七十有四

　　張宏(1577～1652)，字君度，吳縣人，是明末蘇州畫壇的中堅
人物。在十六世紀後期，文人畫的重心已自蘇州移往松江一帶，面
對新興的松江畫派，吳派畫此時顯得過份繁縟裝巧而欠缺創新的能
力。就當此吳派勢力漸沒落的時期，蘇州地區出現了一些注意實景
寫生的職業畫家，張宏即是其中最傑出的一人。雖然在清代藝評家
的眼中，張宏的作品僅被列入「妙品」、「能品」，遠不如正統的文人
畫家，但是他的寫生山水不僅重現了早期蘇州畫派留意描繪地區實
景的作風，更進一步以自然透視法來表現空間景物，開啓了中國山
水畫的一個新向度。
　　依照張宏的自題款，「句曲松風」成於其七十四歲的一個夏日，
畫的是登臨句曲山金壇館所見之景緻。觀者若隨張宏的視線遠眺，
可由畫面右下方的「崇禧宮」，穿越遍植松林的山谷，遙遙望見左上
方茅山之顛的「得悠觀」。此畫山體主要是以沒骨法來處理，藉著石
青、赭石的深淺渲染，生動地表現出山石的體積深度，頗似西方的水
彩色調，而山稜脊線留白的作法，則是沿襲李唐一路而來，能傳達
光線躍動的感覺。畫中沒有複雜的皴法、突出的房舍人物，以及變
形的奇石怪松，整幅畫彷彿是一張恬靜的風景照，引導觀者由一固
定視點去感受眼前這道教聖地的自然與人文景觀。
　　大致而言，張宏揚棄了吳派後期以堆砌細節爲尚、用色用筆裝
飾化的作風，同樣的他也沒有朝向當時松江派追求畫面抽象動勢的
流行。他採用了一種新的自然透視法來呈現寧靜的山水實景，有學
者認爲這可能是受到西方繪畫觀念束傳的影響。不過這種新的表現
手法，似乎和那時的西學一般，未能在清代繼續發展下去，一方面
是由於張宏的畫法欠缺了有力的理論基礎作後盾，未能像董其昌的
正宗論一般主宰畫壇，另方面則是畫壇受到固有的傳統思想影響，
對於外來的新觀念新技巧不予以重視，所以張宏的嘗試終究只能在
畫壇上一閃即逝了。
　　　　　　　　　　　　　　　　　　　　　　　　　　　（王文宜）

藍瑛　仿黃公望山水　西元1650年
紙本　淺設色　掛軸　128×49公分
日本東京　私人收藏
款：癸未重九……蜨叟藍瑛

　　藍瑛(1585～1664)，字田叔，浙江錢塘人，年幼
即隨當地畫師習人物畫及界畫，至二十歲左右開始投
身文人畫創作，努力迎合當時畫壇以松江派為主的理
論及畫風，期能由一個職業畫師跨入文人畫壇，以博
得藝術界的尊崇，從而留名畫史。

　　在一山水冊的題款中，藍瑛曾清楚地表明了他對
文人畫仿古理論的認同：「繪畫必得從古人筆墨留意
一番，始可言畫家也」，因此他初習文人畫，即是從
臨仿當時最受推崇的黃公望之筆墨入手，並以此得到
陳繼儒等的賞識，而揚名畫界。依畫上題款，這幅「
仿黃公望山水」是藍瑛六十五歲的作品，在構圖上，
主峯的運轉型式類似黃公望的「天池石壁」，由畫幅中
軸微作S形彎轉。畫中亦仿黃氏作山頂礬頭，不過藍
瑛特別將此母題誇張運用，以重覆堆疊的礬石遠近交
錯，在畫中構成一條引導動勢的曲線。此畫近景叢樹
的畫法，是以一致的線條勾成樹幹，再配以不同形式
的樹葉，型態較為刻板，不再著意表現黃公望畫中質
感豐富的技法。山石的線條刻畫也相當固定，筆觸清
晰而不做複雜的變化，與文人畫家喜以反覆擦染造成
的筆墨效果不甚相近。

　　大致而言，藍瑛在構圖上很能把握當時松江畫派
注重自然動勢的作風，在線條的處理上亦精確有力，
有其獨到之處；然而藍瑛所代表的仿古路線仍是一種
職業畫師注重格局、成法的作風，較傾向以固定的型
式去表達古人風格的外觀。至於當時董其昌所積極嘗
試的作法，則是不僅將筆墨視為一種表形的工具，而
更把筆墨轉化為畫面結構的一部份，配合著不同臨仿
對象的佈局母題，去創化出一種更新的古典神韻，剛
好與藍瑛所走的仿古路線成一對比。　　　(王文宜)

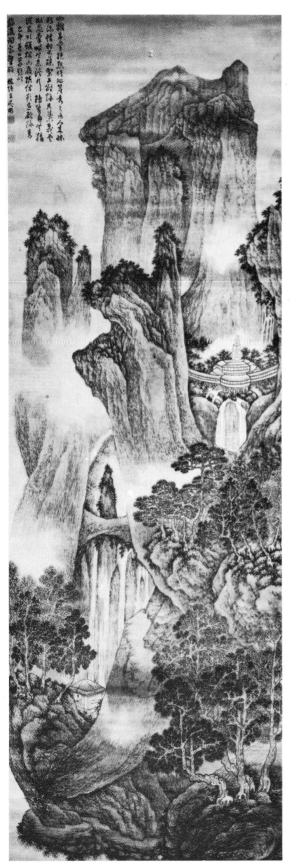

吳彬　溪山絕塵　西元1615年　絹本　淺設色
掛軸　255×82.2公分　日本　橋本大乙藏
款：乙卯春日幷題⋯⋯⋯枝隱生吳彬

　　早期的畫史文獻中關於吳彬的記載大多簡略，近年來他雄奇
的山水和特異的佛像畫逐漸受到重視，一般將他歸於晚明變形風
格的主要畫家。

　　吳彬（活動於1591～1643），福建莆田人，大約在一五九一到
一六〇一年之間到南京，因善繪畫，神宗召為中書舍人，實際是
宮廷畫家的身份，台北故宮現藏他的「月令圖」和「歲華紀勝」就是
在宮中的應制之作。關於他的畫風的來源，有幾個主要的論點：

　　一、明初福建浙派風格的畫家如邊文進、李在、鄭文林形成
的地方傳統，可能影響早年吳彬的畫風。例如吳彬一五八三年最
早的一幅佛像畫卷，與鄭文林誇張生動的道釋畫有很密切的關係。

　　二、到南京以後，與米萬鐘、高陽、鄭重等仿北宋風格的畫
家來往，相互影響。另一方面吳彬有機會看到一些收藏家之藏畫
，如當時畫家兼大收藏家徐弘基收藏的古畫名蹟。

　　三、一六〇三年以前遊歷四川，目睹劍門、峨嵋、岷山之雄
奇，及早年在福建，描繪武夷九曲的經驗，從大自然的真實山水
得到靈感而加以誇張和變化。

　　四、晚明傳入的歐洲蝕刻版畫，造型與我國傳統繪畫不同，
具有強烈的明暗對比，可能影響吳彬的造型觀念。

　　此圖仔細皴擦的山石和峰巒占據畫幅的中央，兩側逼近畫緣
。拉近景物，縮減山石之間的距離，在狹隘的空間中，圓錐形或
方頂的危石筍峯從垂直的平面突出來，空隙處則作瀑布流瀉其間
。和稍早的作品比較，這幅畫掌握更多對自然與真實景物的體驗
，從題詩中，也可以看出這種嚮往自然的情感，題詩云：「山擁
蒳堂絕點埃，巡簷秀色逼人來，牀頭酒借松花釀，架上經緣貝葉
裁。雲臥鹿麇時共息，溪行鷗鷺自無猜，從前欲蠟探幽屐，結伴
頻過破綠苔。」
　　　　　　　　　　　　　　　　　　　　　　　　（何傳馨）

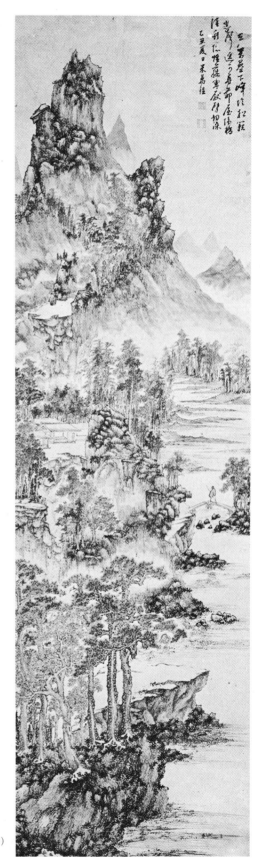

米萬鐘　山水　西元1625年　紙本　淺設色　掛軸
243×103公分　美國　史丹福大學美術館
款：乙丑夏日米萬鐘

　　明代初期與中期很少有畫家作北宋風格山水畫，一些浙派畫家或周
臣、唐寅等作巨幅山水時，也僅取法李唐。大約到了十七世紀二〇年代
的晚明，有幾位來自北方和福建、活動於南京和北京的畫家，如吳彬、
米萬鐘、王鐸、戴明說，始重新探索北宋山水的精神，試圖重現其雄偉
壯觀的氣勢。王鐸的理論可以作爲此派美學的基礎，他在給戴明說的一
封信中說：「畫寂寂無餘情，如倪雲林一流，雖略有淡致，不免枯乾，
尪羸病夫，奄奄氣息，即謂之輕秀，薄弱甚矣，大家弗然。」又有跋傳
關仝的「秋山晚翠」（台北故宮藏）說：「此關全眞筆也，結撰深峭，骨蒼
力厚，婉轉關生，又細又老，磅礴之氣，行于筆墨外，大家體度固如此
。彼倪瓚一流，競爲薄淺習氣，至於二樹一石一沙灘，便稱曰山水！山
水！荊關李范，大開門壁，籠罩三極，然歟非歟！」米萬鐘這件巨幅山
水又可作爲實踐此理論的例證。

　　米萬鐘（1570～1628）字仲詔，號友石，本籍陝西，生於北京，萬曆
二十三年進士，累官江西按察使，仕至太僕少卿，在書畫上有「南董北
米」之稱。姜紹書《無聲詩史》記載他曾問畫於吳彬，現存有幾件作品也
顯示吳彬的影響。

　　和李流芳「山水册」速描寫意式的畫風相比，這幅巨軸構圖嚴謹，筆
墨繁複，呈現北宋山水「可遊可居」的理想。畫分前中後景三段，濃密的
松林沿上升延續的坡石山脊愈遠愈小，中景有平台屋宇，四周叢林環繞
，遮去部份遠景。中央主山層巖聳立，山脚溪水坡岸蜿蜒，形成一深遠
的空間。主山的位置，空間的安排，細節的描繪，山石皴紋細密，弧形
的樹列、礬石加強山峯圓碩之感，這些特色都與早期的宋畫有關。（何傳馨）

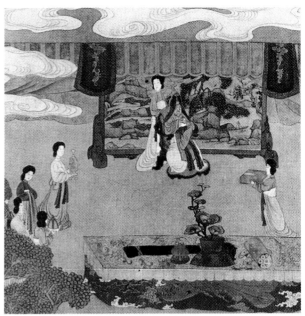

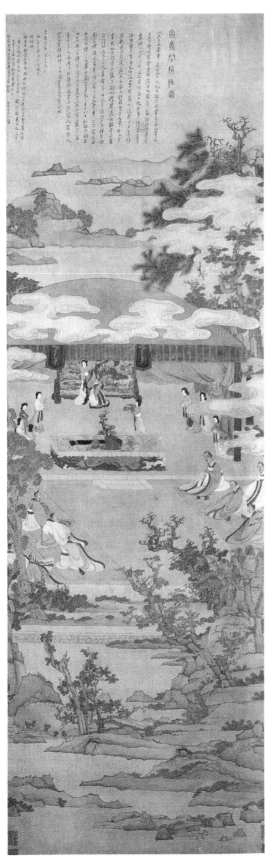

陳洪綬　宣文君授經圖　西元1638年
絹本　設色　掛軸　173.7×55.6公分
美國　克利夫蘭博物館　款：猶子洪綬九頓

　　徐沁《明畫錄》通論明代人物畫發展說：「有明吳次翁（偉）一派取法道玄（吳道子），平山（張路）濫觴，漸淪惡道，仇氏（英）專工細密，不無流弊，近代北崔（子忠）南陳（洪綬），力追古法，所謂人物近不如古，非通論也。」

　　崔子忠和陳洪綬是繼丁雲鵬、吳彬之後，晚明復興人物畫的大家，在「力追古法」上四家各有成就，他們不同於仇英只是再度把人物畫提升到高品質的層次或純粹倣古，而是使人物畫相同於山水畫的性質，具有複雜的表現性和藝術史的意義。

　　陳洪綬（1598～1652）字章侯，號老蓮，又號老運，浙江諸暨人。他的一生表現了典型的失意文人的寫照——有很高的詩文、繪畫才華，有仕宦進取的野心，卻屢遭挫折，縱情酒色，行為狂怪，熱衷戲劇、小說。在繪畫上有多方面成就，尤其創作大量版畫作品，與繪畫風格相互影響。

　　此圖上幅有陳洪綬篆書題及長跋，記述畫的主題：前秦時韋逞（仕至太常）母宋氏，八十餘歲時，為一百二十餘位生員講授「周官」經義。周官代表儒家政治倫理的典範，陳洪綬作品中常見到儒家入世和佛家出世理念的衝突，「宣文君授經」的題材也可能反映這種情形。

　　圖中宣文君坐於屏風前，老弱而有智慧，屏風上古拙的山水畫與前後景山水相呼應。複雜的背景山水仿唐式，虬屈的樹形變自李成、郭熙的北方傳統。人物的容貌、衣飾以六朝初期的顧愷之為模範，侍女的造型似乎受到唐寅的影響。此外裝飾性的青綠設色及古典的擺設都表現了仿古作風，以配合事件發生的場合。　（何傳馨）

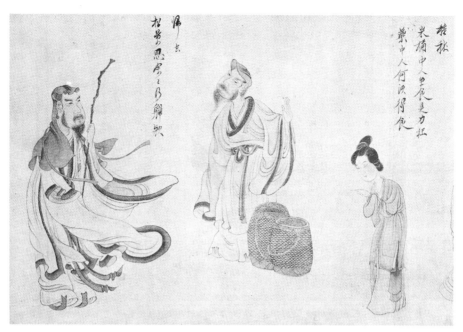

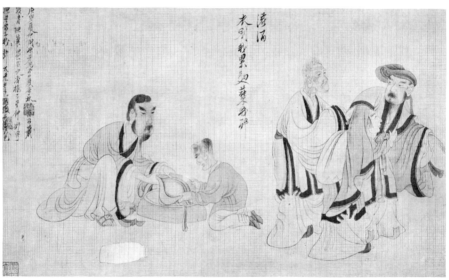

陳洪綬　陶淵明圖（局部）　西元1650年
絹本　淺設色　手卷　30.3×307公分　美國　檀香山藝術學院　款：老蓮洪綬□□設色

　　陳洪綬早年人物畫造型筆法受李公麟線描影響，衣褶細若游絲，用筆轉折有力。中年所畫人物如「宣文君授經圖」所見，線條遒勁，形象明朗，而富於裝飾趣味，論者認為是為了適應版畫鐫刻所創造出來的效果。晚期人物畫線條由方折轉為清圓細勁，衣紋盤轉，常數丈一筆勾成，對於人物內在精神和氣質風度尤其刻劃得仔細。

　　此圖卷作於卒前兩年，取材於陶淵明軼事。全卷共十一段，每段有題，分別為㈠采菊、㈡寄力、㈢種秫、㈣歸去、㈤無酒、㈥解印、㈦貰酒、㈧（缺題）、㈨卻饋、㈩行色、㈤漉酒；每則題下又有識語。如選刊的第三段種秫，識云：「米桶中人爭食是力狂，藥中人何須得食」。「種秫」典出晉書陶淵明傳，陶淵明為彭澤縣令時，悉令種釀酒的秫，後為妻子力勸，才改

種秫與秔各半。第十段「行色」，識云：「辭祿之臣，乞食之人」（未印出）。最後一段「漉酒」，識云：「衣冠我累，麯糵我醉」。　卷末有題款，說這幅畫是為周亮工所作。周氏入清後官至吏部侍郎，結交許多前朝遺老，明清之際的畫家都與他相識，不過有些個性孤高的畫家如石谿，對他是敬而遠之的，陳洪綬作此圖，無論題語，圖畫本身，都略有一貫的諷刺意味，或許也是針對周亮工而發。

　　圖中人物主次的安排用古法，主要的人物大，次要人物小。衣紋用細勁的筆法勾畫，圓轉流暢，人物表情生動，有時過於誇張面部的皺紋。台北故宮所藏「隱居十六觀」冊，晚此幅一年，兩幅款字、人物畫法、造型，都代表陳洪綬晚年人物畫登峯造極的境界。

（何傳馨）

114

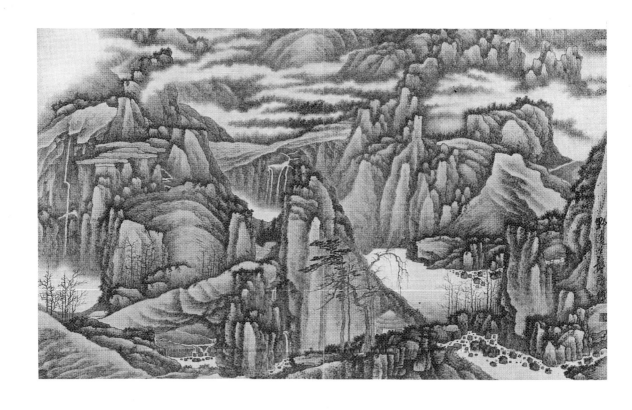

龔賢　千巖萬壑　無年款（西元1665年左右）
紙本　水墨　掛軸　62×103公分　瑞士　瑞特保格博物館　款：野遺生龔賢

此圖烟幻深沉，雲氣湧鬱，瀑布懸空，峯巒錯綜林立，直如幻境。中央底端的坡石、疏木和茅屋似為最近景，背後矗立一峯，左迤為山巒、巨岩、谿壑、屋宇、瀑布、流泉、枯林，斜據畫面的左側。隔溪對岸，峯巒如石筍挺立，雲烟、懸壁橫互其間，右側岩壁山石與中景一峯對峙，夾溪一排枯林，下為零亂的溪石。

整幅畫是一個空間廣袤的全景，構圖充塞畫面，頂端沒有水平線，所以有無限延展之感。全畫斜向的分成近景和遠景兩部份，其中又加以斜向的分成許多幾何區域。層疊的雲水，形成水平的後延，突出的山壁和峯頂垂直而立，重覆的形狀和奇特的景觀交織成一幅令人目眩心迷的景象。

龔賢在一幅1688年的畫卷中，揭示他的創作意念說：「余此卷皆從心中肇述，雲物、丘壑、屋宇、舟船、橋磴、磎徑，要不背理，使後之玩者，可登可涉，可止可安，雖曰幻境，然自有道，觀之同一實境也。」「千巖萬壑」圖中實境與幻境交雜，突破了傳統山水（尤其北宋）的局限，擴展了觀賞者的視覺經驗。

有的學者從此畫長方的形式和類似版畫般，以明暗對比為基調的作風來看，推測係受到十七世紀初期，耶穌會教士帶到南京的歐洲版畫的影響。此外十七世紀活動於南京的吳彬，也可能影響龔賢，同樣表現奇峯危岩和雄渾奇幻的意境。

（何傳馨）

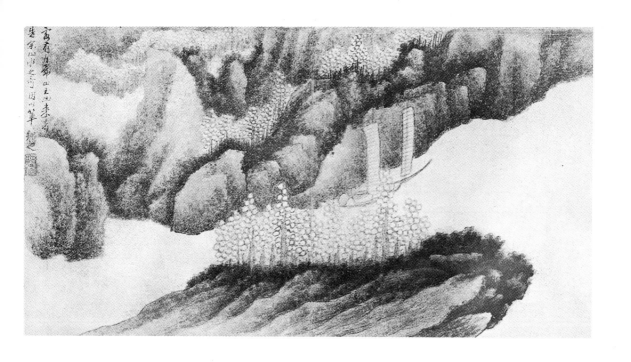

龔賢　山水册（之二）　西元1671年
紙本　水墨設色　册頁裱爲軸　每頁各24.1×44.7公分　美國　奈爾遜美術館

　　龔賢（1619～1689），字半千，生於江蘇崑山，少時與楊文驄同學畫於董其昌，明亡後可能出仕南明，南京淪陷之前已去揚州，後來應聘到海安（江蘇如皋）任家館，五年後返揚州，住了十多年，這段時期畫作不多，主要專注在古詩的鑽研、創作和編集。大約在一六六〇年代中期遷居金陵，寄居鍾山，一六六八年置半畝園於清涼山下，此後畫作漸多，成就獨特的個人風格。而爲畫史所謂「金陵八家」之首。

　　關於龔賢畫風的形成與演變，有的學者以早期的「樹木山石畫法册」和一六六〇年代及七〇年代的課徒稿爲例，認爲早期受倪瓚、惲向等影響，簡筆而少皴染，後來逐漸講究皴法，由乾而濕，疏而密，從表現山石的輪廓，到骨架、面和質量，逐步創作出一種異於當代逸筆草草的巨碑式畫風，也有學者列舉龔賢畫中所有的風格淵源，包括：㈠董其昌的「勢」的原則，及以基本單位架構大面積的作法。㈡倪瓚及明清之際惲向、鄒之麟、方以

智等，追求簡逸的畫風。㈢晚明復古主義的北派業餘畫家，如米萬鐘、吳彬、王建章等，追求北宋山水巨碑式的風格，運用雨點皴多於披麻皴，以強調氣象之雄渾。㈣郭熙、米芾等宋代畫家對空氣、雲霧、明晦之描寫。

　　此幅山水册共十頁，曾爲日人收藏，改裱成單幅的掛軸，每幅構圖簡單，也無複雜的技法，但是表現了不同的風格因素。第二幅自題云：「客有自常山玉山來者，告余山水之奇，因以筆之。」以斜線構圖和傾斜的山石形成斜向的動態，非自然形狀的樹叢，圈葉與墨點、河流與山石形成虛實和明暗的對比，這個效果在第四頁摹米芾畫中尤其明顯，第六幅自題：「寫夢中所見，友人云吾浙中湖多有此處。」以重疊繁密的苔點柔化山石輪廓，出於米芾，而更蒼茫。第十幅自題：「倪瓚實有此圖，今人不之信，因摹之以待知者。」直接掌握了倪瓚畫中孤寂清逸的氣質。

（何傳馨）

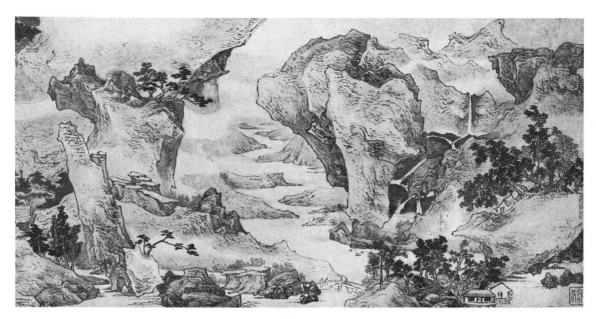

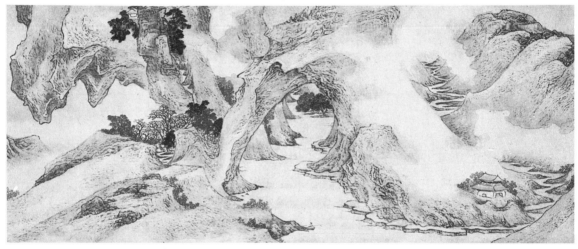

樊圻　山水（局部）　西元1645年
紙本　設色　手卷　30.8×409.5公分　美國　舊金山帝揚美術館　款：己酉冬十一月畫樊圻

　　樊圻（1616～1697以後）字會公，一字洽公，江寧人。在南京以畫維生，行誼不詳，工山水花卉人物，早年慕趙令穰、趙孟堅、趙孟頫，清人評他的畫：「筆墨工細，穆然恬靜，深得宋元三趙之意。」著錄中有他和龔賢的「山水合冊」，二人可能有來往，甚至相互影響。他有些作品在山石皴染和遠樹的畫法上頗與龔賢相同，尤其二人都善於運用雲水和細膩的皴染、濃葉，表現靜穆幽深的氣氛和情景。

　　張庚著《國朝畫徵錄》（1735）在龔賢傳下附載「同時有聲者」：樊圻、高岑、鄒喆、吳宏、葉欣、胡慥、謝蓀七人，號為「金陵八家」。八家以龔賢最特出，其次樊圻流傳畫蹟至少有二十餘件。

　　此卷有樊圻乙酉年款（1645），是三十歲作品，在畫風的討論上中西學者有不同意見。卷末「定山」的跋語認為「此卷填搭佈局出入宋元，極具匠心，似將設色而未完工者，故經營慘澹之間，皆透露消息。」西方學者認為樊圻和吳彬一樣，可能直接或間接受到一五八○到一六○○年間，耶穌會教士利瑪竇帶來的歐洲版畫的影響。包括明晰的水平線，強烈的明暗對比。

　　此卷寫曲澗幽壑，奇石峭巖，有雄奇峻拔之氣勢，與後期山水靜謐雅致的氣質略有不同，但是同樣注意畫面深度的描寫，畫卷中有三段，藉錯列的坡岸和 z 字形曲折的溪水，暗示出向深處延展的空間。

　　　　　　　　　　　　　　　　　　　　　　（何傳馨）

台北故宮藏「周亮工集名家山水册」第六頁，程正揆「泉石林巒」的對幅有龔賢的長跋，評論當時金陵畫家，以程正揆代表逸品，且以逸品為最上乘。這種崇尚寫意的風格流行於十七世紀的業餘文人畫家之中，程正揆即為其中主要的畫家。

此圖程正揆自題是第九十幅，作於解職後一年，全畫線條多，皺染少，見骨不見肉，所以龔賢說他「冰肌玉骨」。圖卷起首山石多作圓弧形，變化披麻皺法左右皺擦。過長橋以後山形奇峭，長皺側斫並用。用筆勁健，提頓轉折大多以中鋒為之。遠樹畫幹、橫點樹葉大致相同。程正揆從董其昌請益，可能受董其昌對黃公望之體會的影響，此外也肖沈周、文徵明的吳派遺風。　　　　　　　　　　　　　　　　　（何傳馨）

程正揆　江山臥遊圖　西元1658年

紙本　淺設色　手卷　26×344.2公分　美國　克利夫蘭博物館　款：青溪道人戊戌夏五

程正揆(1604～1676)本名正葵，字端伯，號鞠陵，又號青
溪道人。湖北孝感人。崇禎四年(1631)進士，授翰林院編修，
明末官至尚寶寺卿，入清後更名正揆，官至工部侍郎，順治十
三年(1656)因故被劾，翌年解職回鄉，流寓金陵青溪二十餘年
，以青溪道人自號，後邀遊吳越之間，沉酣書畫江山之勝，有
詩文集「青溪遺稿」傳世。

程正揆父良儒與董其昌為舊識，崇禎四年董掌詹事府事，
程正揆入翰林院，因此得以請益繪事達三年之久。入清後，在
京師為官，苦於無山水可玩(一說懷念故國山河)，於是立意作
「江山臥遊圖」五百幅，每幅均自注其數，至晚年時已達四百餘
幅，現存「江山臥遊圖」有勁健如沈周者，有簡逸如倪瓚者，亦
有鬆秀如黃公望者，後者可能得於董其昌。

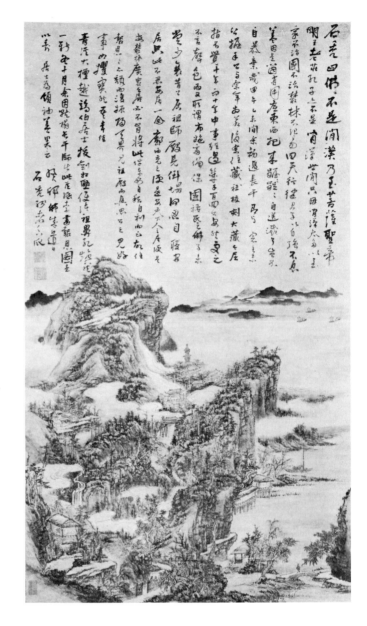

石谿　報恩寺圖　西元1663年

紙本　淺設色　掛軸　133.3×75.1公分　日本私人藏　款：癸卯佛成道日石禿殘者合爪

　　近代畫史習慣將漸江、石谿、八大山人、石濤（依長幼序）合稱明末清初四高僧畫家。實際上石谿成名甚早，十七世紀後期至十八世紀前期已獲得很高的評價，十九世紀清中葉以後，評論家以二石並論石谿與石濤，民國以後則四僧之說逐漸普遍，以四人代表清初獨創主義的畫家。

　　石谿(1612～約1673)俗姓劉，字介丘，法名大杲，號髡殘、石禿、電住道人等，湖南武陵人。二十七歲出家爲僧，一六五四年赴金陵報恩寺，入藏社校刻大明南藏，與當時碩儒錢謙益、顧亭林交往，並與程正揆論畫。一六五九年至幽棲祖堂寺爲住持以至於終，流傳作品大多在這十數年間。

　　石谿作品大致從董其昌上溯王蒙、吳鎮、黃公望，「山川渾厚、草木華滋」，若與漸江相比，一個是筆墨簡約，嚴整雅潔，一個是筆蒼墨潤，粗服亂頭，但同樣都是乞靈於自然風景，提煉古人筆墨，而表現個人內在的精神。

　　此圖布局繁複，氣勢雄渾，有巍峨的峯巒，也有秀潤細緻的點景物，是石谿盛年時期的顛峯之作，圖寫金陵名刹報恩寺全景。崖頂寺塔(即著名的琉璃塔)聳峙，梵宇依山面江。峯巒連接之處，岩深壁峭，雲嵐舒卷，其間或置水閣亭榭，或村墟錯落。石上林木翁鬱，蒼苔密布。遠處江天遼濶，山脈如帶，三艘帆船乘風航行江上。此圖採俯瞰的角度，將焦點集中在寺塔高聳的報恩寺，以寺塔爲中心，山勢由左下向右上方開展，寺之右爲懸崖峭壁，如屏障般隔開左邊的層巖疊巒和右邊空濶的雲水。此圖另一特色是題跋幾乎占了全畫之半，題跋的內容是因作畫之緣起而發抒人生哲理。石谿畫中之題跋大多如此，成爲近人研究石谿思想的重要資料。

（何傳馨）

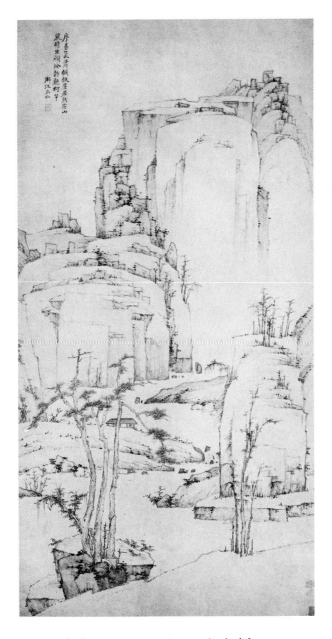

漸江　山水　無年款（西元1661年左右）
紙本　水墨　掛軸　120×62公分　美國　檀香山美術館　款：漸江弘仁

　　以漸江爲中心的新安畫派主要指十七世紀流行於安徽省東南歙縣、休寧一帶（史稱徽州）的繪畫風格，典型的新安派畫風是將山水簡化成素樸、簡單、幾何造形，跡近抽象的構圖，用筆簡略，墨色枯淡少變化，強調物體的輪廓，而忽略表現量感的皴染。這種簡淡的筆墨，穩定的構圖，和多方角的造形，論者認爲實出自倪瓚，如十八世紀的張庚即指出：「新安自漸師（漸江），以雲林（倪瓚）法見長。」此外地理、社會因素和版畫也是影響因素。安徽南部與南京是木刻版畫的中心，晚明時其技巧與美感達於最高峰，新安派的線性風格，以及幾乎無中間調、輕淡、薄淨的構圖與版畫的趣味有限大的關係。

　　漸江（1610～1664）俗姓江，名韜，又名舫，安徽歙縣人，原爲明之諸生，明亡後出家爲僧，漸江及弘仁都是他的法名。

隱於黃山，交遊多方外忘節之士。黃山特殊的景觀對漸江影響頗深，早期他有「黃山六十景」，以冊頁形式，分別記下黃山著名的景致，後期作品許多造形及構圖都源於此。

　　漸江存世畫跡最早有年款的是一六三九年，其後十餘年間作品中斷，一六五一～五二年間回歙縣，以書畫維生，作品大都在一六五五至六三年間。此圖無年款，但是典紐約私人藏，作於一六六一年的「幽谷泉聲」作風相同，當爲同時之作，圖中近乎幾何形的山石如屛風般壁立著，中景雖然有 z 字形坡脚、溪流，但是山石扁平，皴染少，形成一平面，抽象的構圖，左邊山石頂上疊疊的石塊和遠山的左側連接也混淆了前後的空間感。構圖平穩、沉靜，多稜角的山石造型雖然出自倪瓚，但是用筆大多保持中鋒，只在線條本身產生輕重的變化。　　　（何傳馨）

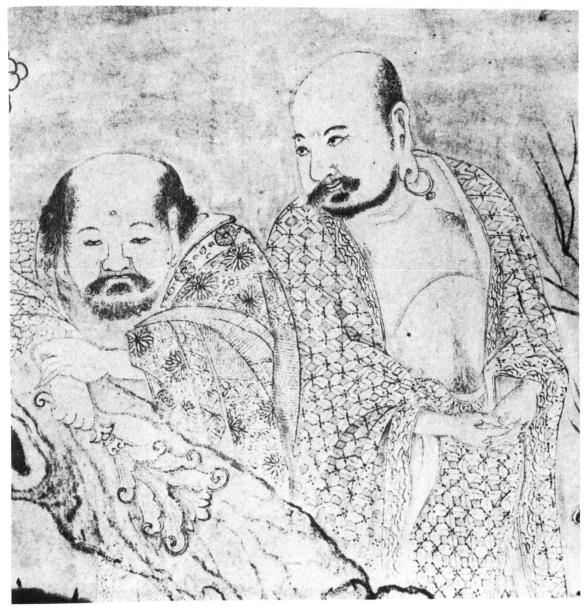

石濤　十六羅漢（局部）　西元1667年　紙本　水墨　手卷
47×599.4公分　美國　大都會博物館　款：丁未年天童忞之孫善果月之子石濤濟

石濤(1642～1707)本名朱若極，廣西桂林人，明朝靖江王朱贊儀的第十世孫，明亡後在全州投寺爲僧，後遊歷安徽宣城，隱居金陵、揚州等地。康熙二十八年(1689)奉康熙帝之召，赴北京，返揚州後，繼續雲遊各地，卒於揚州。

一七〇〇年石濤寫成「畫語錄」，倡「我用我法」，提出「畫者從於心」的一畫理論，全編十八章，其中部份文意涉於玄妙、晦澀難懂，不過這是研究石濤繪畫思想的重要資料，如「變化」章，反對食古不化之弊，主張創造精神，自我表現，在臨摹風靡之時代，是相當獨特的見解。然而石濤並非反對臨摹。他在一七〇三年的一件冊頁(波士頓美術舘藏)中題說：「古人雖善一家，不知臨摹皆備，不然何有法度淵源？豈似今之學者，如枯骨死灰，相似知此，即爲之畫畫中龍矣。」實際上他早年對繪畫的體會和他的書法一樣，都是從傳統的臨摹方式來的。當

然他的卓越之處在師古人之神，而非其外形，在臨仿時，絕不犧牲自我，如一六八二年的一幅冊頁中題說：「似董（源）非董、似米（芾）非米，雨過秋山，光生如洗，今人古人誰師誰體，但出但入，憑翻筆底。」

石濤作此卷時，正在安徽，這時期受當地畫家如程嘉燧、漸江的倪瓚體渴筆勾勒風格影響。卷末有梅清的題跋指出石濤學李公麟，而石濤在一六七〇年代的作品也大多爲線描風格。不過，石濤早年見到宋人作品的機會很少，有的學者認爲他事實上是受到晚明人物畫與版畫如吳彬、陳洪綬、丁雲鵬的影響，不同的是在這幅畫中，他不是採用僵硬的「鐵線描」和抽象平面的形式，而是以粗細多變化的書法用筆賦予人物生動的情態。

（何傳馨）

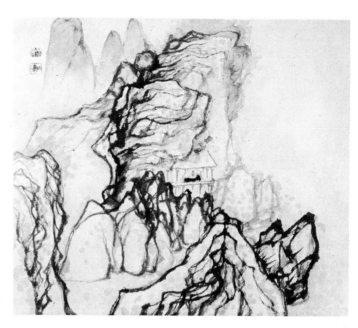

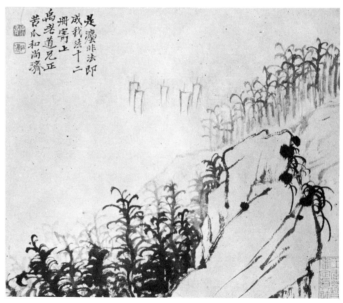

石濤　爲禹老道兄作山水册　西元1700年
紙本　淺設色　册頁　每頁各23.75×27.5公分　紐約私人藏　款：苦瓜和尚濟

從石濤生平活動地點來看，作品可分爲三期，㈠宣城時期
(1680以前)；㈡南京時期(1680～1686)；㈢揚州前後期（自16
87以後，1690～92之間曾有北京之行，直到1708年）其中揚州
期最長，傳世作品最多，也最具代表性，可以說是石濤擺脫前
人窠臼，自具面目的大成時期。

學者認爲他的畫風的發展與龔賢有某種程度的相似之處，
都是從明末以來愈趨簡化的倪黃風尚，走向平面的紙上造型途
徑。但中晚期，尤其是北京之行，與博爾都結識，並且透過博
爾都的關係，認識耿昭忠等收藏家，所見北宋大家的作品漸多
，而有轉向宋人雄偉構圖的作品。到了晚年，對山川自然的體
會愈來愈深切，復歸于平淡，所畫的都是平常所見之景，而有

一種返樸歸眞的拙趣。

不過一六九〇年代末也是石濤突破傳統法則和脫離古人畫
法的重要時期，在一幅紀年一七〇二年的畫中，他說：「此道
見地透脫，只須放筆直抒，千巖萬壑縱目一覽，望之若驚電奔
雲，屯屯自起，荊關耶，董巨耶，倪黃耶，沈趙耶，誰與安名
。余嘗見諸名家動輒仿某家，法某派。書與畫天生自有一人職
掌，一人之事從何處說起……」(大滌子題畫詩跋)

「爲禹老道兄作山水册」可說是這時期的代表。册中有幾幅
仍然多少與「某家」「某派」有關，但是大部份已經自我獨立，無
論用筆、用墨、用色都有原創性，與尋常法則相異。末頁題語
說：「是法非法即成我法」說明了他突破傳統法則的體驗。(何傳馨)

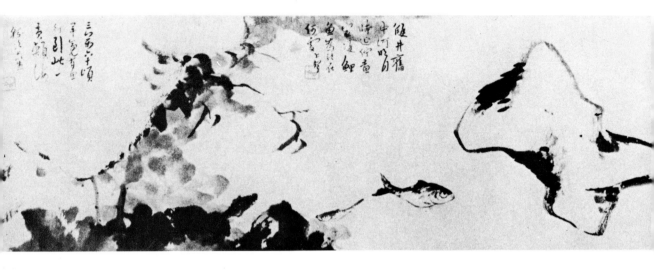

朱耷　魚石卷　無年款（約西元1690年代）
紙本　水墨　手卷　29.2×157.4公分　美國　克利夫蘭博物館

　　朱耷(1624—1705)，別號八大山人，原爲明末江西南昌弋
陽府宗室，譜名朱統鏻(另説朱中桂)。至於是否朱耷即爲青雲
譜作者朱道朗的説法，由於資料的限制，仍有待再考。明亡時
朱耷年方弱冠，匿跡奉新山禪社爲僧二十餘載，法號傳綮。年
及五十，爲臨川縣令胡亦堂延至官舍，數年間竟抑鬱日深，終
大發狂疾而奔還南昌，從此棄僧還俗，混跡於市井酒墨中，以
个山、驢、八大山人自號，如此波折不安的遭遇，深深影響著
朱耷的創作生命，在他的作品中，常藉著晦澀難解的詩句，來
表達個人對生命世事的感懷，這與他喜將畫中母題賦予擬人神
態的作法，都帶有特殊的象徵意涵，而須藝術史家去做進一步
的研究。

　　本圖爲「魚石卷」的局部，此卷起首作一橫崖，隔以一首五
言絕句，而至本圖之蝶狀巨石、一雙鯉魚，和卷末以潑墨揮灑
出的物象。此圖題詩的書法樣式，以及畫中圓轉的筆勢與層次
細膩立體的墨調，皆十分接近「安晚冊」的風格，故推測此卷的
年代大致於一六九四年的「安晚冊」相近。這類不拘形式而以潑
墨寫意的書法，主要是源自明中葉徐渭的花卉，不過朱耷更強
調了物象動勢的表現。他藉由精練的墨彩及豐富的筆勢作用，
配合構圖之虛實張力，在極簡化的物象中，呈現了結實的空間
凝聚感，帶動了朝不同向度運動的畫面動勢。諸如圖中右端巨
石的側傾方位、筆勢速度，恰好與左方潑墨筆勢的動向相互對
馳，使畫面空白處產生了一種運動張力，然後再巧妙地將二條
往不同方向的小魚放游其間，使整個空間更爲豐富靈動。朱耷
這種重視筆墨旋律及空間動勢的作法，乃是來自明末董其昌的
影響。

　　畫中的三首題詩頗不易解，而其中「雙井舊中河，明月時
延竚，黃家雙鯉魚，爲龍在何處」的詩句，有意象上似乎是充
滿了對過去的無盡懷念，也豐富了畫的内涵。又畫中游魚的母
題，常常出現在朱耷的各種作品中，可能是暗示著一種蒼茫中
對莊周生命的期待。欣賞朱耷的畫，除了觀其筆墨之外，畫中
物象所呈現的特殊表情神態，好像背負了畫家内心深處神秘的
情感，這是朱耷作品最吸引人之處，也成爲了後人與畫家間最
重要的一種了解與聯繫。

　　　　　　　　　　　　　　　　　　　　　　　　（王文宜）

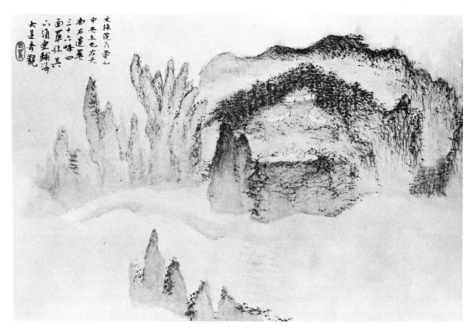

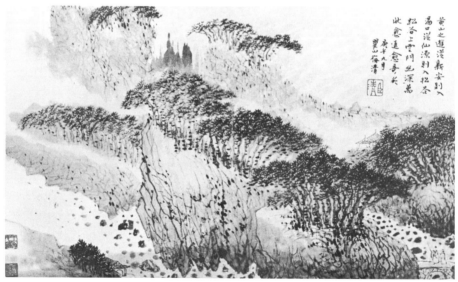

梅清　黃山圖册（文殊院、松谷）　西元1690年
紙本　淺設色　册頁　款：庚午九月瞿山梅清

　　梅清（1623～1697），字淵公，號瞿山，安徽宣城人，一六
五四年舉人。早年有詩名，但以畫名世，論者以他的山水入妙
品，畫松入神品。他家居與黃山不遠，常遊黃山，好寫黃山勝
景，與孫逸、查士標、漸江、蕭雲從同為新安派畫家。漸江、
查士標師倪瓚，蕭雲從師黃公望，但是他們更重視與自然實景
的接觸，和個人經驗的表達，梅清也具有此種傾向。尤其他的
早期作品對描繪實景與附和古人筆法很有興趣，較重細節和描
述性，晚期作品構圖簡化，集中描繪局部之景，用筆自由，形
式統一。

　　梅清是石濤的畫友，二人在宣城時常往來。他也喜用渴筆
勾勒法，有些樹石畫法、構圖意念與石濤極為相近。有的學者
認為梅清雖然長石濤一輩，但是從繪畫發展來看，可能受石濤

影響。石濤早年即以畫出名，梅清則是先擅詩，中年以後作畫
，現存最早有紀年作品是一六五七年（現藏美國普林斯頓大學）
其他作品都在一六八〇年代和九〇年代，可知其晚年。而石濤
從一六七〇至一七一〇年代有持續的發展，這也可以解釋梅清
雖為安徽派畫家，卻不同於蕭雲從、漸江、查士標，而與石濤
接近，包括戲劇化的構圖、斜角的布局、氣氛的營造、筆墨的
變化，但比較之下，石濤更複雜，梅清則較簡單而直接。

　　此册十六頁，寫黃山各勝景。末頁有一六九三年重題贈「
慕潭堉」，云：「余遊黃山後凡有筆墨大半皆黃山矣，此册雖
未能盡三十六峰之勝，然而臥展一過，亦可聊當臥遊。……因
撿案頭藏畫，復題數行寄西蜀官人……」從册中各頁題款及畫
風來看，可能不作於同時。　　　　　　　　　　　（何傳馨）

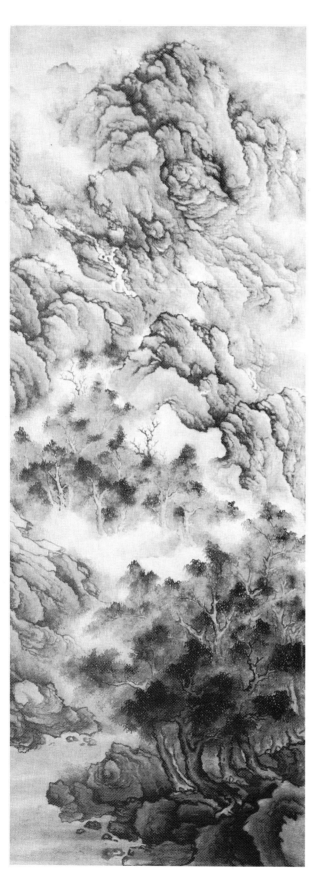

法若眞　山水　無年款（西元1692年左右）
紙本　水墨　掛軸　206.3×75.5公分
瑞典　東方美術館

　　法若眞(1613-1696)，字漢儒，號黃山、黃石等，山東膠
州人。順治三年(1646)進士，歷官五經博士、福建、安徽布
政使。他特別喜愛黃山，因以爲號，著有「黃山詩留」。

　　一般而言，肅穆的氣氛，不安定的構圖，是十七世紀遺
民畫家或退隱爲僧的個人主義畫家作品的特質，可能緣於這
些畫家對新朝的不滿，或與新的社會秩序的流離，但是這種
特質也出現在身爲清朝布政使的法若眞的作品中。

　　此圖無紀年，在畫風上與「支那名畫寶鑑」頁七九一所載
八十歲作品(1692)非常接近，當爲同時期的登峰造極之作。

　　畫中山石，樹木滿布畫面，過於誇張的明暗對比的調子
主宰山石與林木的外形、雲煙縈繞，山石漩渦般的形狀有時
造成山石層次的錯覺。用筆扭轉靈活，有時用濃墨重複勾勒
，加深石塊凸兀嶙峋之感。

　　法若眞流傳畫蹟不多，文獻記載也略於他的畫歷，由他
工詩能書，及現存作品來看，與明清之際江蘇、安徽、南京
等地的寫意畫家如楊文驄、程正揆、張風、方以智等，在氣
質上十分接近，他們兼具詩人、散文作家、政要、業餘文人
畫家的身份，寄興筆墨，畫風簡逸，具表現性，不過法若眞
的作品更加複雜而誇張，所以有學者將他列入十七世紀變形
風格的畫家。　　　　　　　　　　　　　　　　(何傳馨)

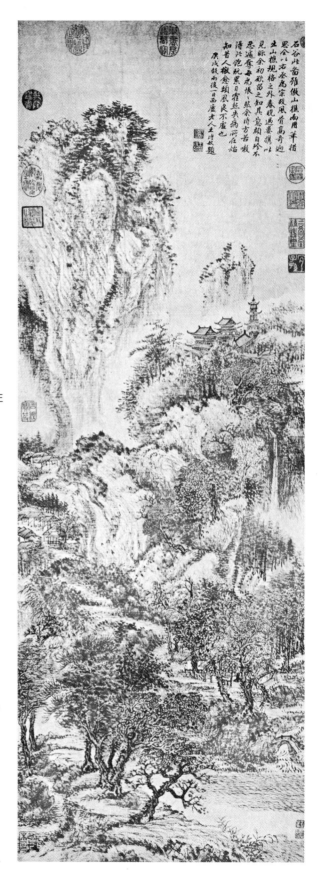

王翬　溪山紅樹　西元1670年（依西元1670年
王時敏款）　紙本　設色　掛軸
112.4×39.5公分　台北　故宮博物院

　　清初畫壇在董其昌繪畫理論的影響下，產生了代表正宗
派的「六家」──四王、吳、惲。他們繼承董氏的南北分宗論
，欲接續自王維、董、巨到元四家、文、沈一系的文人畫傳
統，努力經由仿古來重建古法正傳。這與當時積極嘗試要以
「我法」來獨創個人繪畫語言的石濤、八大等人相較，則是兩
種完全不同的創造路線，表現了董其昌之後畫壇的多樣面貌。
　　王翬（1632～1717）是清初六家中臨仿工夫最深的一位，
他早歲追隨王鑑、王時敏習畫，終生皆專注於對其繪畫理想
的實踐。他認為山水畫最完美的境界乃在於「以元人筆墨，
運宋人丘壑，而澤以唐人氣韻」，即要融合古人對每一主題
事物最理想的處理手法，以達到集大成的目標。這種期望在
傳統的領域中，萃取菁蘊而使之更新再現的觀念，主要仍是
延續了董其昌「集其大成，自出機軸」的看法。
　　由這幅王翬三十八歲所作的「溪山紅樹」，觀者可以看出
畫家如何利用筆墨來表現其理想山水的豐富內涵。基本上此
圖是追隨王蒙的風格，以芏毛似的皴筆線條，由各個方面組
合成山體塊面的湧動感，再配合構圖上主峯曲扭蜿轉的造形
，表現大自然界生氣蓬發的動勢。這是自北宋郭熙「早春圖」
中Ｓ形山體動線繼續發展而來的作法，都是要深入地傳達山
水景緻的一種內在生命力。在這幅作品中，王翬並不著意追
隨王蒙那種對實景的空間、體積和質地感仔細經營的作法，
他利用較淡的渲染和筆跡不明顯的乾皴來描寫物象，這種簡
淡的筆墨，更能有效地突出山體走向的運動氣勢，同時也接
近唐代北宋時期皴染簡拙的風格，表現獨特的古意。王時敏
曾在其題跋中稱道此圖是「雖倣山樵，而用筆措思全以右丞
為宗，風骨高奇，迴出山樵規格之外」，意即王翬在此運用
了另種筆墨效果來詮釋王蒙風格，也代表一種師古而創新的
努力。　　　　　　　　　　　　　　　　　　（王文宜）

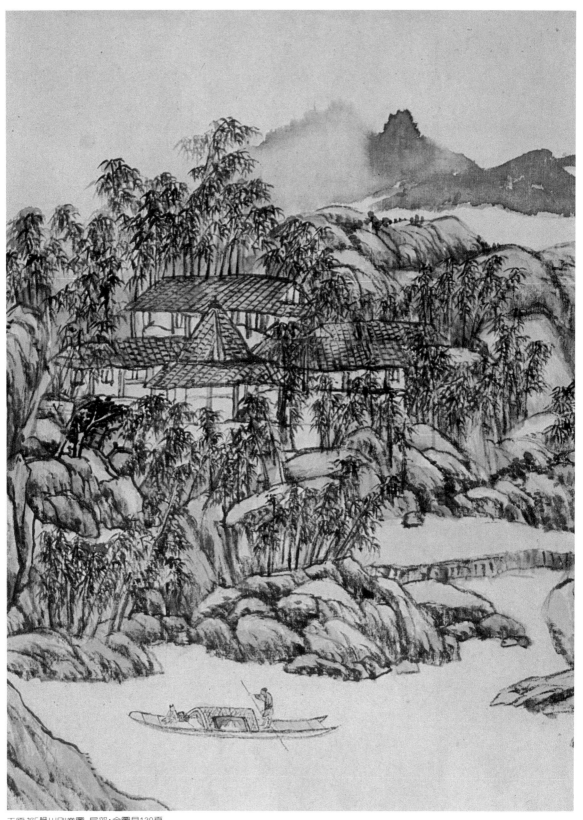

王原祁「輞川別業圖」局部，全圖見130頁

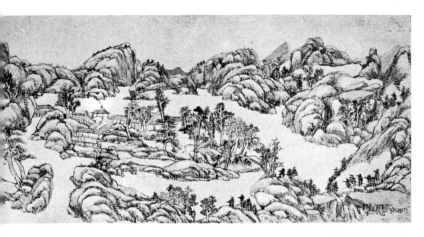

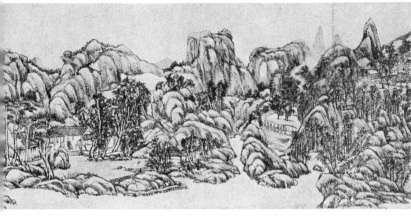

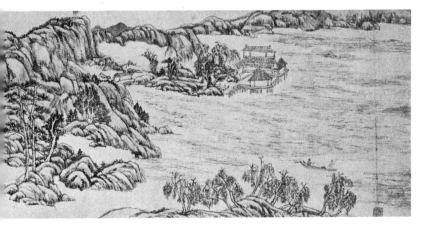

王維作品的生氣，以有別於畫工的刻劃。

　　就筆法而言，此畫融合了黃公望及王蒙的筆法，在畫面上變化出如織錦般豐富的筆墨趣味。王原祁認爲設色即如用筆用墨，須在表現整體效果的前提下，與筆墨相互補足，以達「色中有墨，墨中有色」的境界，因此在「輞川別業圖」中，他不採鈎邊塡色的方式作畫，而以青綠赭紅等色彩或點或皴，將之作爲整體結構的一部份，與筆墨、形相融合爲畫面上氣韻生動的效果。由於此畫設色異常明麗豐富，和歷來「輞川圖」的表現手法

不同，有學者認爲這主要是爲詮釋王維詩中獨特的色彩躍動之美：諸如「檻欒映空曲，青翠漾漣漪」、「結實紅且綠，復如花更開」、「清淺白石灘，綠蒲向堪把」等等，由此也可看出王原祁如何利用色彩交錯的變化，來表達他對王維「詩中有畫」特色的一種細膩了解。　　　　　　　　　　　　　（王文宜）

王原祁　輞川別業圖　西元1711年　紙本　設色　手卷
35.7×545.1公分　美國　大都會博物館　款：康熙辛卯六月十一日題　婁東王原祁

　　王原祁（1642～1715），號麓台，生長在江蘇太倉一個
顯赫的世家，其祖父王時敏是董其昌的學生，也是當時清初畫
壇正宗派的領袖，家中珍藏有許多古畫。在這樣的環境中，王
原祁被培育成典型的文人畫家，他早年學畫由倣黃公望入手，
在其「麓台題畫稿」五十三件中，倣黃氏的多達二十五幅。並
且他更嘗試融合各家畫法，對傳統作一種新詮釋，以期能「倣
古師其意，不泥其迹」。

　　「輞川別業圖」是王原祁七十歲的作品，一共花了九個月才
完成，是他晚年的顛峯之作。此畫乃依北宋郭忠恕的輞川石刻
本繪成，畫後有一段王原祁的身跋，說明是「偶見行世石刻，
並取集中之詩，參以我意自成，不落畫工形式」，表現了他獨
特的創意。由長卷的起首二段，連綿不斷的山群如雲似浪般起
伏，山體或斜或正、樹身或曲或直，皆相互呼應以配合結構上
的虛實分合，和石刻本各景自成獨立單元的作法不同，正是王
原祁「龍脈、開合、起伏」理論的具體實踐。在當時這種構圖的
連續動勢，即代表著「氣韻」的內涵，王原祁正是要以此來重現

王翬　倣趙孟頫山水　西元1673年　紙本　設色　册頁
28.5×43公分　台北　故宮博物院　款：烏目山中人王翬

　　清初六家中，以王翬、惲壽平二人交情最篤，他倆曾多次
合筆作畫，這幅圖即是選自他們的一本花卉山水合册。册中計
有十二幅作品，本圖爲其中的第七幅，是王翬四十一歲的作品
，是他青綠設色山水的代表作。

　　依畫上王翬自題句，此畫乃是依趙孟頫「桃花漁艇」圖背臨
而成，設色全師趙伯駒。就畫面構圖來看，一條長河自畫幅左
上方流瀉至右下方，將畫面分作左右兩半，其間雲氣漫行的方
向，亦與河流相逐，在氣勢上構成一整體蜿騰的效果。其間又
以數株交纏的老松、往右側橫披的密苔，連成一與河道雲氣直
交的斜線，成功地運用十字交錯的構圖法來豐富畫面效果。另
外，畫家將由遠處漸次前行的河道，以畫中左上方垂直如瀑的

留白來描繪，乃是放棄空間深度感，以追求平面構圖動勢的一
種新佈局方式，這在同時期石濤的作品中亦可見到。

　　在清初六家中，王翬是最擅長青綠設色的一位。此畫沿河
道分別以桃、綠二色點成花、苔，是以設色來強調河岸的走勢
。而畫家以草綠爲基調，用色極爲清雅，與當時一般喜以濃重
的礦物顏料入畫的作法不同，據畫家自題說，這種設色法乃是
經趙孟頫的「桃花漁艇」圖而上師北宋趙伯駒，事實上亦即是將
北宗的設色法融入了南方傳統的筆墨中，也擴大了南宗水墨畫
的表現力。王翬利用趙孟頫的漁父桃源的題材，以青綠設色及
嶄新的構圖手法，開展出文人漁隱題材的另一種表現形式，使
此畫別具意義。　　　　　　　　　　　　　　　　（王文宜）

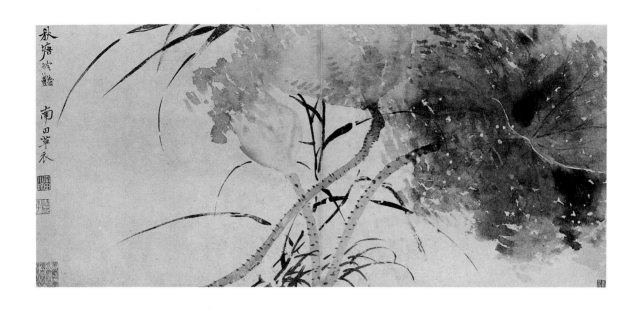

惲壽平　秋塘冷艷　西元1674年　紙本　設色
册頁　26.4×59.4公分　美國　普林斯頓大學美術館　款：秋塘冷艷　南田草衣

惲壽平(1633—1690)，號南田，江蘇武進人，父親爲明末復社遺老，乃終身追隨父志而不應科考。他初隨王時敏習畫，與王翬結爲至交，成爲清初正宗派六家之一。他雖然兼作山水、花鳥，但是以没骨花卉的成就最高，對清代花卉畫的發展有深遠之影響。

惲氏的没骨花卉是上法五代徐熙、徐崇嗣的畫風，他曾説：「没骨圖起於崇嗣，數百年畫法如廣陵散，不傳人間久矣，自予創興，覃思妍索，卻爲古人重開生面…」，可知他是以集古今花鳥畫之大成自許。而這種没骨花卉自兩宋元明以來，一直流傳於江南常州一帶地方，惲壽平早年或即受到此種地方畫風所影響，只不過他要進一步去除華靡俗艷之法，而回到宋以前的澹雅境界。

本圖爲惲氏「花卉山水蔬果册」中的第七開，畫中構圖樣式可能是取法於陳淳的「荷花」長卷，淡雅的設色以及娉婷交錯的

花葉，呈現妍麗靈秀之美感。畫家在此運用濕筆刷染而使水墨及色彩交融混成，令花葉造形具有在微風光影間晃動的效果，展現出一種象外的韻律，是花卉寫生傳統中的新表現法，突破了花卉的物態限制。而在此畫中，惲氏並未像徐渭般採自由潑墨方式，他仍注意用細膩的筆勢來經營荷花及草葉的舞姿，大體上並未超出没骨花卉的傳統之外，是要表現一種端致秀雅的氣氛。

觀畫中荷葉的周沿已伸展至畫頁之外，似乎能感覺到畫家欲利用構圖的變化，表現秋日荷塘無邊的動態生意，而烘托出粉色荷花那股清靜含蓄之美。惲壽平企圖利用筆墨或構圖的創新，去捕捉寫生花卉内在的生命神韻，這種想要在傳統形象内突出自然界動勢的作法，和正宗派一貫的目標並無二致。基於對此象外意義的掌握，惲氏的確爲歷來的没骨花卉重開了生面，而朝向其集大成的創作理想。

（王文宜）

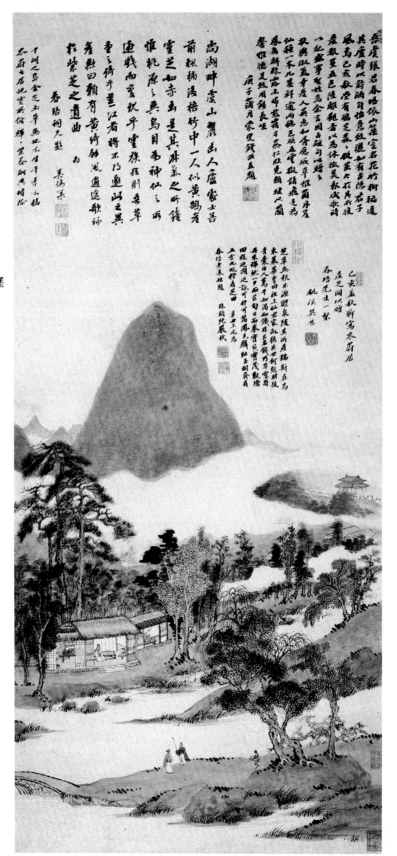

吳歷　岑蔚居產芝圖
西元1659年　紙本　設色
掛軸　124.2×60.6公分
日本　京都國立博物館
款：己亥孟秋聊寫岑蔚居產芝
圖以贈春培先生一粲　桃溪吳歷

　　吳歷（1632—1718），字漁山，江蘇常熟
人。年十五開始學畫，詩書琴藝無所不精
，及至四十一歲投入王時敏門下，為清初
正宗派「六家」之一。他早年縱情詩酒，性
高潔而不諧於俗，自號為桃溪居士，晚歲
正式皈依天主教耶穌會，棄家至澳門修道
三十餘年以終。

　　吳氏一生作畫數量不多，他認為作畫
主要是為了達心適意，並不在乎求人知賞
，所以雖是王公貴戚也無能招使之，這種
態度和當時名聞朝府而門庭若市的王翬、
王原祁頗不相同。吳歷的創作風格亦有其
獨特的面貌，他作畫並不像王翬、王原祁
那麼強調畫面上虛實分合的運動感，而比
較注重於表現自然物象質感和諧之美，他
說「畫之遊戲枯淡，乃士夫一脈，遊戲者
不遺法度，枯淡者，一樹一石無不腴潤」
，即指作畫必須依循前人既有的筆法型式
，去表現山水間豐雅秀潤的質地感。

　　此幅「岑蔚居產芝圖」是吳歷二十七歲
的作品，主要是為慶賀其友張春培住處的
靈芝生成。圖上有錢謙益、吳偉業、嚴栻
等人的題詩，以及吳歷仿蘇軾體的自跋。
全幅設色鮮麗，山石俱以沒骨法畫成，而
山前畫一開敞的茅舍，其內有一高士與桌
前靈芝對坐，為本圖主題所在。此畫的山
體造型簡明，亦不加皴筆鉤描，全以多層次
的青綠渲染來表現山岑水草滋潤之華；至
於對雲氣及河流的描寫，也不著重霧氣渲
漾的效果，而是用大片的留白來烘托山石
樹木的質感，並造成畫面橫向的動感。在
這幅畫上，看不到翻轉起伏的山勢，而充
滿著一種文人世界特有的清曠平和之美，
吳歷在此並不像元人那樣嘗試用各種筆法
呈現自然空間複雜的質地，而是使用定型
化的筆法去傳達紙上山水獨特的情調，這
也正是十七世紀中國山水畫的主要趨勢。

（王文宜）

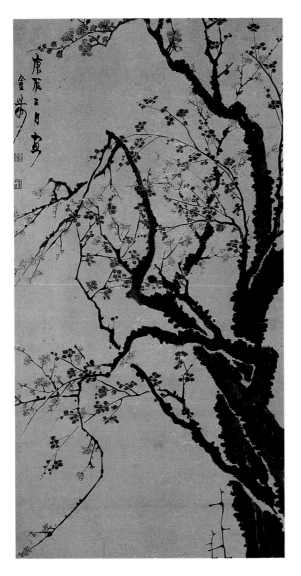

金農　梅圖　西元1760年　紙本　淺設色　掛軸　116×60.3公分
美國　克利夫蘭博物館　款：庚辰三月畫金農

　　十七世紀以降，揚州已成爲南北首要的鹽產集散地，聚集了富甲一方的各地鹽商及稅官，至清乾隆年間，其地的商業盛勢發展至頂點，而揚州的商人又多愛附庸風雅，以雄厚的財力投注於各種藝文活動，使海內文士紛紛湧至，而著名的揚州八怪即是指當時布衣流寓此地，環繞著鹽商活動的一群新興畫家。

　　至於「揚州八怪」究竟是指那幾位畫家，其說不一，有些學者遂以「揚州畫派」稱之，以囊括康、雍、乾年代代表揚州畫風的畫家們。他們受到石濤、八大的繪畫思想影響，主張「無法而法」、「自立門戶」，用筆奔放自如，依主觀興表達自我的鮮明個性，完全不同於當時畫界主流「正宗派」恪守古法的作風。他們將現實生活的各類題材帶入畫中，展現平民巧趣，並運用個人化的筆墨技巧，賦予這些題材一種活潑的新生命，這種作風受到了當時商人階級的歡迎，可以說是以一種文人畫的變格，走出了職業畫的新面貌。

　　金農（1687～1764），正是這新興揚州畫壇主要的領導人物。他字壽門，號冬心，初以詩文得名，並曾被推薦爲博學鴻詞科，直到五十歲左右才開始專心作畫。他的梅畫最能代表其畫業之精髓，另外在書法藝術上，更自創出一種漆書體，成就斐然。而他最重要的貢獻，乃在於將金石筆法應用到繪畫筆意上，筆勢折轉充滿了鐫刻風味，蟠健神氣，能傳畫外絕俗之意。

　　這幅梅圖是金農七十三歲的作品，梅幹節瘤多折，最能表現金石筆法拙勁之勢，而畫中物象結構的疏密變化，則取法寫印，講求畫面上線條和留白在空間交互作用的效果。畫中梅幹是以濃墨濕筆寫成，而周沿大筆點苔的作法，則是自石濤墨梅變化而來，特別突出水墨自然開潭的效果，這種因紙纖維作用而造成的特殊趣味，頗似拓碑或蓋印的感覺，別具古拙蒼遠的韻味。他這種以金石入畫的作法，在清末趙之謙、吳昌碩時期續有發揮。

　　揚州畫壇中，除了金農擅長寫梅，汪士慎、高翔的梅花亦相當出名，他們二人曾合作過「梅花紙帳」，風格受到金農的影響。

<div style="text-align: right">（王文宜）</div>

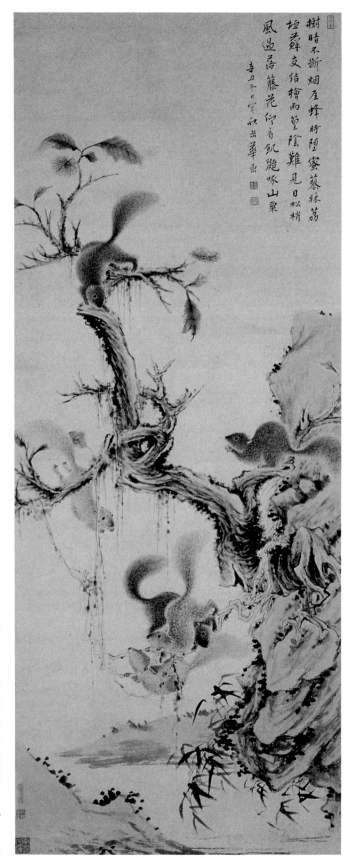

華喦　山鼯啄栗　西元1721年　紙本
設色　掛軸　145.5×57公分
款：辛丑冬日寫秋岳華喦
北平　故宮博物院

　　華喦（約1684～1763），字秋岳，自號新羅山人，
生於福建，二十歲左右至杭州定居，五十歲後曾住揚
州二十餘年，畫風閑淡清雅，和當時一般揚州畫家喜
愛追求驚人視覺效果的作風頗不相同，因此張庚在「
畫徵錄」上評其畫是「不求妍媚，誠為近日空谷之音」
，是清中葉重要的花鳥畫家。

　　在揚州畫界，華喦的筆墨細膩，花鳥、禽獸在當
日即享有盛譽。本圖畫山林間幾隻野鼯嬉戲，利用曲
轉斜行的樹身，以及如波浪款擺的鼯鼠身形，表現野
鼯在林間騰躍似飛的特徵，並且製造出一種變化豐富
而如行草流利的空間韻律，這和元代錢選、松田的「
栗鼠圖」相比較，元人那種樸素含蓄而不誇張空間線
條動勢的構圖，在此已轉換為一種欲利用物形之各式
變化以創造空間活力的裝飾性趣味，呈現揚州畫派的
風格特色。

　　此畫用色淡雅，畫家運用了粗細乾濕不等的各類
筆墨，於自由揮灑中表現一種彷彿流水行雲般飄脫的
韻致，不同於金農重視金石效果的拙勁線條，或是鄭
燮強調縱橫不馴的雜融墨趣，而展露了華喦獨特的筆
墨氣氛，這種寫物如飄的情韻，在他的各類作品中皆
可見到。華喦的沒骨花鳥，無論在設色用筆上都精雅
脫俗，若與以惲壽平為首的正宗派花鳥風格相較，惲
畫雖稱端致秀麗，但在筆墨構圖上並不強調奔放活潑
的變化趣味，而華喦則嘗試將揚州自由無拘的畫趣，
融入一種細膩典雅的筆墨中，在花鳥畫的發展上表現
了正宗派風格之外的另種突破，也對日後清末的江南
畫界產生了極重要的影響。　　　　　　　（王文宜）

羅聘　鬼趣圖　無年款　約西元1771年左右
紙本　水墨　裱作手卷的册頁　香港　霍寶材氏收藏

　　羅聘(1733—1799)，字遯夫，號兩峯，祖籍安徽而出生在揚州，年輕時得到金農賞識，而能馳名揚州藝壇。當時揚州著名的畫家，很少有如羅聘般兼擅人物、山水、花卉的，而他更詭稱自己白日能見鬼物，創作了多本「鬼趣圖」，轟動當時南北文壇，一時題者甚衆。

　　現今流傳有關鬼魅的最早畫跡，大概是元初龔開的「中山出遊圖」，主要是借鬼喻人以諷刺時事。乾隆時期，文壇流行鬼事怪談，著名如蒲松齡的「聊齋誌異」，王槭的「秋燈叢話」等，而在一七七一年羅聘北上京城後，看到文人界的這股流行，即便開始創作「鬼趣圖」的題材，因而名噪京師，結交了當代一流的學者高官，譬如在本圖卷後，即留下了錢大昕、翁方綱等數十名士的跋語。本圖卷原作八幅册頁，尺寸各異而無任何款印，經裝裱而成目前的長卷型式。在作畫的技巧上，「鬼趣圖」充份表現了水墨的暈染效果，畫家先潤濕紙張而後施墨，筆到

之處自成陰幽怪相，流散的暈痕造成一種神秘氣氛，與主題緊密相合，觀之趣味盎然。

　　此畫線條相當簡練，物象猶似取自市井人物，如圖中所示一大頭鬼追逐二逃竄小民，身形僅以簡單輪廓勾成，不作明顯之粗細變化，也未刻劃衣紋線條，唯將其造形對比加以誇大，以表現戲劇化的諷喻效果，這與水墨暈染所造成的趣味相配合，突出了視覺情緒的作用。這種表現手法，和傳統用複雜衣紋線條來暗示人物情感的作法不同，而是另以誇張簡練的平民形象，達到幽默諷譏的目的，反映商業社會的一種口味典型。

　　揚州市民對於風俗人物畫的需求甚廣，使不少職業畫家投入人物畫的市場，黃愼也算是其中具代表性的畫師之一。他畫人物多用粗狂的草書線條描繪臉孔、衣紋，雖也是追求即刻的視覺情緒反應，但卻表現出不同於羅聘的另一種風格樣式。

　　　　　　　　　　　　　　　　　　　（王文宜）

畫家筆下所求的是文人畫意，但是已經步入商業化的平民交易，故能想見當日揚州的一般風尚了。

本圖乃鄭燮六十一歲罷官回揚州後所繪，為畫家看見紙窗間「一片竹影零亂，豈非天然圖畫」，遂興起拈筆畫成。此畫墨色淨潤，抓住了淮南竹枝秀朗多汁的特質，而畫家運用水份的暈張，造成墨色雜融而天機自成的品質，也表現了竹林光影幻動之美。值得注意的，是此畫的題詩已與物象母題同成為布局的主題，並且以獨特的書體來配合畫面整體的效果，這在金農等人的作品中亦可見到，是當時揚州畫壇的一種新流風。

揚州另有李鱓、李方膺畫松竹，不過他們的墨竹類型較為固定，不似鄭燮的表現手法豐富。　　　　　　（王文宜）

鄭燮　墨竹屏風　西元1753年　紙本　水墨　屏風　119.3×235.4公分
日本　東京國立博物館　款：乾隆十八年春三月之望，板橋鄭燮畫并題

　　鄭燮(1693—1765)，字克柔，號板橋，江蘇興化人。年幼家境貧寒，及長流寓揚州，與金農、李鱓同遊，年四十四登進士第，派任山東縣令十餘載，後因抗命賑災而被免職，歸揚州賣畫終老。他本以工詩聞名，早年作畫不多，辭官歸於揚州後，人多慕其風雅之名而前往求畫，作品以蘭竹見長。

　　在揚州畫壇，鄭燮算是思想最為活脫的一人，他寫下了不少有關繪畫和文學方面的意見，有助於人們了解當時揚州畫壇

的觀念思想。在本圖的題款中，他提及自己畫竹之事乃「無所師承，多得於紙窗粉壁，日光月影中耳」，強調了北宋蘇軾以來文人以筆墨風趣為目的之創作意念，而和當時鄒一桂等重視寫生風格的作法相異。此外他又創「胸無成竹」說，講求下筆「如雷霆霹靂，草木怒生，莫知其然而然」，完全是以自由即興的態度，來創造筆墨本身自發的變化可能。鄭燮作畫曾公然在門前吊起潤例板，說明各式書畫索取的揮毫費，由此可知雖然

研究篇

中國繪畫史研究中的一些陷阱

石守謙

尋求藝術品在藝術史中的定位

人的特質之一係在於能夠自覺到人性的弱點，而且能對所產生行為上的缺失加以反省。藝術史研究者也不時地在各自的研究中體認到所犯的錯誤。但是經過一番反省與檢討的工夫後，以往的錯失可以變成日後更完善研究的墊腳石。藝術史的研究就是在此累積挫折的狀況下，逐步地追求更成熟的境界。藝術史研究因為學科本身的特質而有若干的限制。這些學科本身的限制，不論是起於資料或研究途徑，都會在研究過程中變成一些陷阱。本文之目的，即希望在中國繪畫史的研究上，舉出若干這類陷阱，提供有志於此者參考。

藝術史的研究係以藝術品為主要的材料，以繪畫史來說就是現存的古今圖畫。既是藝術品，它本身即具有引起觀者感性活動的性格。當研究者接觸到他的材料時

，很自然地會引起一連串的感覺；但研究的目的若是完全以呈示此連串感覺為依歸，問題就產生了。此問題之一即在於研究者的主觀感覺並不一定即為旁人的感覺，強把自己土觀的感覺加諸旁人，實無補於對藝術品的瞭解。再者，光以研究者主觀感覺的呈示作為研究的主體，通常又易犯上對感覺未加分析的弊病。感覺表面上看似不可以理性加以分析，實則任何一種感覺之產生，都有其內在或外在的原因。以中國的繪畫為例，這些原因或為畫中因子，或為畫外的詩詞、構圖等具象的畫中因子，這些原因或為畫外的詩詞、構圖等具象的畫中因子，研究者在面對一件材料（即其所研究的藝術作品）時，即是這些不同的因素交織來激起他的某些感覺。對此感覺若不加分析，當然造成研究者與旁人溝通上的困難，旁人也無從對研究者之所感，在其本身之經驗中加以核對。其結果必然是各說各話，使研究成果無途徑背後乃有一個形式美學的理論為背景

當作研究的差失，更在於研究者的主觀感覺並無保證就是研究對象所意圖要傳達者。雖然說每一個藝術創作都是對作品的一次再創作，但當研究者任另作品本身的主觀反應漫無限制地主宰其對藝術品的研究時，很容易失去作品在原來脈絡中的意義，從而也喪失其工作中對「史」的探究的任務。以石濤與王翬的山水畫來說，假如研究者只呈示他對石濤山水畫中筆墨、造型的讚美，而對王翬山水畫中所呈現的規矩感到刻板與無聊，其研究根本就無法理智地觀察到石濤與王翬繪畫藝術真正的區別，與其各自在畫史上所代表的意義。

兩種研究途徑的結合

與上述相對的另一種極端是以純粹的形式分析為繪畫史研究的唯一內容。這個形式分析為繪畫史研究的唯一內容。這個途徑背後乃有一個形式美學的理論為背景

藝術史中的定位

者的主觀感覺並不一定即為旁人的感覺，問題就產生了。此問題之一即在於研究者的主觀感覺並不一定即為旁人的感覺，實無補於對藝術品的瞭解。再者，光以研究者主觀感覺的呈示作為研究的主體，通常又易犯上對感覺未加分析的弊病。感覺表面上看似不可以理性加以分析，實則任何一種感覺之產生，都有其內在或外在的原因。以中國的繪畫為例，這些原因或為畫中因子，或為畫外的詩詞、構圖等具象的畫中因子，品味、傳統等文化因素。研究者在面對一件材料（即其所研究的藝術作品）時，即是這些不同的因素交織來激起他的某些感覺。對此感覺若不加分析，當然造成研究者與旁人溝通上的困難，旁人也無從對研究者之所感，在其本身之經驗中加以核對。其結果必然是各說各話，使研究成果無法得到嚴肅而合理的評估。這種誤將欣賞

，以為形式是藝術的根本，除卻形式便無

表現可言。這個理論確實也發生過不少積極的影響，使得研究者信心十足地，以其形式分析爲工具去處理許多不同藝術傳統中的問題。西方藝術史學者在此指引之下，不僅造就了以歐洲爲主體的，對西方藝術發展的整體瞭解，而且旁及東方的印度、中國、日本及非洲之原始藝術的研究。

假如一篇討論卡拉瓦喬（Caravaggio）「基督降架」（Deposition of Christ）的研究，只汲汲於分析基督頭部傾斜的角度，或是嘴唇無血的色調，這種論文不僅喪失了藝術史研究最根本的關心，而且實在令人不耐。在中國繪畫史的研究上也，經常碰到這種情形。假如一篇研究馬遠馬麟的論文，只重在分析畫中斧劈皴的淵源、作法等形式問題，讀者也就根本不能了解馬氏父子到底爲什麼那麼作，想表現些什麼，乃至於他倆在山水畫史中眞正扮演了什麼樣的承先啓後的地位。以純粹形式分析爲終結的研究者，容易忘掉創作者也是一有血肉有感覺的人；只分析表面的形式，而不推敲畫家所要創造的感覺，他要傳達的意念，他如何意識自己在歷史中的角色等等問題，無疑地會使繪畫史的研究逐漸走上僵化的道路。

光以主觀感覺爲依歸的研究缺乏的是客觀而嚴肅的分析活動；光以形式分析爲終結的研究則又缺乏對藝術品特質貼切的呈示、再創造。在研究上如果能妥善地結合這兩種途徑，似乎是一個比較穩當的方案：一方面以形式分析爲工具，一方面又不忘試圖重現原作所要表達的意念與情感，經常被學者所使用的「風格」一詞，應該就同時含有形式與表現的這兩個要素。

但是，即使從事如此的「風格分析」活動，也不免會碰到大大小小的危險。如未顧及於此，研究的成果也會大打折扣。在繪畫史研究中，許多隱存的陷阱都與「比較」有關。這或許因爲「比較」實施上確有太多的變數可以產生作用，而且在研究者在其分析風格的活動中，如何自覺到其「比較」途徑的必要性，適用性等問題，便直接牽涉到其研究的設計與結果。

「比較」的類型與研究上的陷阱

對「比較」的必要性來說，由於研究者本身使用的許許多多概念實際上都由此而來，其答案之肯定幾乎毋庸置疑。但是由於研究的對象通常是固定的人或作品，既要求精深，就容易忽略其風格分析本身，即附具的「比較」要求。以中國山水畫史的研究爲例，假如一個研究只是設計來呈示范寬山水畫中西北景物的雄壯，具有強烈的「寫實」精神，這樣子的研究不會產生太大的意義。其原因不止是因爲還有好多的宋畫可見到相似的情形，我們因此也無法眞正掌握范寬的特質；另外，在這樣的研究關心中，研究者實已經不知覺地包括了「比較」性的概念。比如說此地的「寫實」即是相對於「抽象」來的，但是兩者之間實際上並無截然的劃分。在繪畫作品中基本上並無所謂絕對的客觀「寫實」，而且宋代山水畫中各自所謂的「寫實」在性格上也各有不同。假如在對范寬山水的研究中，不能先意識到其他的「寫實」的概念，未將其與其他的畫家，如荊浩、李成或董源等作比較，根本就無法看到范寬創作山水的獨特用心。又假如研究者在分析宋代米家山水之後得到一個風格「簡淡」的結論，實際上這「簡淡」乃是出於與南北宋之際畫院山水的「奇巧」的比較，如果忽略了這個對照，米家山水「簡淡」的實質內容便不容易掌握，從而學者也沒有辦法清晰地分別米氏父子與後來元代高克恭或明代陳淳等人在風格上意義的差別。脫離了比較的脈絡，只可能讓一個風格分析淪於無謂的智力遊戲。

「比較」也有幾種不同的型式。上述米家山水的例子就有使用與之不同表現的現象作比較。另有與較早的傳統作比較者。李公麟畫馬在畫史上都說是出自韓幹，因此對李公麟的名作「五馬圖」的切實瞭解，只有經過與傳稱韓幹所作的馬圖相較，才能較全面地認識李公麟畫馬風格的特殊意念以及其表現出來的，屬於其個人的特殊貢獻。除上二者之外，古代的作品有時亦可與現代者作一比較，以求突出其

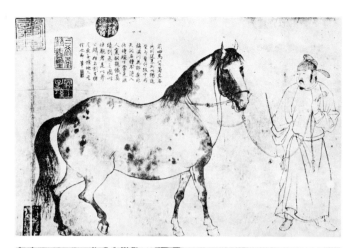

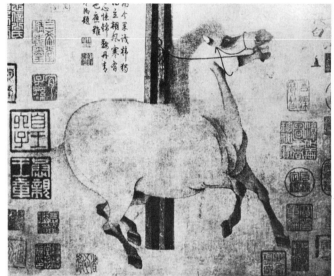

▲與較早的傳統作比較，是瞭解畫家風格及其在畫史上所具有之意義的有效方式之一。如畫史都說李公麟畫馬出自韓幹，因此只有將二人馬圖相較（上為李公麟「五馬圖」，下為韓幹「照夜白」），才可尋到其中脈絡。

中若干重要素。南宋高宗時繪製了許多歷史故實畫，作為應付女眞人的金朝與其傀儡政權劉齊威脅之下的政治宣傳。這些畫的性質與近代以來具有現實政治目的的宣傳畫頗為類似。既然設定的目標雷同，比較其二者畫家的創作理念以及處理手法的異同，可望得到一些對南宋早期畫院活動更貼切的認識。但是，上述三種比較分析的型式，通常並不同時適用於每一個特定的研究對象的特質。由於研究對象的特質不同，研究者依著呈示此特質的要求，只能在三者之中選擇一個最恰當的比較型式。換句話說，研究者必須對其對象有最充分的掌握，才能據之作一個最恰當的比較，否則比較不僅不當，而且會產生誤導的弊害。

不當的風格比較分析首先因於對研究對象的瞭解不足，而以一個散亂的形式表現出來。一般說來，被拿來不當比較的兩者在時空中的距離愈大，造成不當比較的機率也愈大。因為二者所具有的共同的，研究者可據以作比較的基礎的性質，在這情況下就比較模糊而不易控制。這個原則看來似乎簡單，不該有踏入陷阱的危險。例如絕對沒有人會想拿米開蘭基羅所作西士汀教堂的圓頂壁畫，來與相當時候完成的文徵明的「松下聽泉」作個比較。道理很清楚，雖然兩者年代相若，但在各方面都風馬牛不相及，實在無從比起，縱使強比，也不會產生任何有意義的結論。

可是在時空條件的另外一個狀況下，研究者對這種陷阱卻不夠警覺。最常見的情形是不自覺地以一些現代的藝術觀念來與以前者作比較。再以中國繪畫中的「寫實」為例。較早期的研究者熱衷於在中國古代作品中尋找合於現代美術標準的證據。其中對光線的注意是他們認為最關鍵的一點，因為那正是當時認為「健康」而「寫實」的繪畫創作必備的一個要素。有些學者便找到宋代沈括說董源「畫落照圖，近視無功，遠視村落杳然深遠，悉是晚景，遠峯之頂宛有反照之色」來作一個依據，以為那裡敍述一幅西洋油畫，似乎也很確當」，因此也「證明」了中國古代也有現實主義的大師，已經能表現夕陽返照的光影。其實五代董源所為與廿世紀初中國畫壇所重視的光的表現根本不同。

由他的「寒林重汀」等畫看來，董源把光作印象式的處理，希望透過它來顯示江南景色特有的水霧朦朧；廿世紀中國畫家則把光當成創造物體與空間的立體幻覺效果的工具。兩者不僅技法不同，意圖也有天壤之別。強把二者比附在一起，不僅對董源的藝術產生誤解，也連帶地模糊了整個畫史的發展。相似的例子也在對影子的追尋中可以

見到。美國納爾遜美術館藏的北宋末喬仲常所繪的「後赤壁賦」，就曾「令人驚喜」地畫了人影。這豈不又是宋代畫家已經注意光源的明證?!於是便大大地來表彰此畫爲中國畫史中出現第一個人影的作品。把喬仲常所畫的人影放在這種比較脈絡中，雖然爲中國畫史找到一個「影子」，卻

落入另一個陷阱，失掉了探討此畫真正意義的機會。其實喬仲常所作的人影係來自《後赤壁賦》文字中「霜露既降，木葉盡脫，人影在地，仰見明月，顧而樂之」，是對此段文字作圖畫的解釋，根本無關乎光的表現。以中國畫史的立場來說，此畫的重要問題在於如何以圖解文，在於細膩的詩畫互動有如何的運作，而非汲汲於探究是否爲「寫實主義」的表徵。

文獻資料所帶來的困擾

比較研究也經常牽涉到文獻的使用。

風格的比較分析活動原本似乎並不須文獻的輔助。在方法上來說，既然比較研究的對象是藝術作品，而作品本身即含有形式與表現的內容，風格分析即能有效地成立某些結論。但是比較分析本身也具有解釋的性格，遂使研究者在心理上產生以文獻來相印證的需求。在中國畫史的研究上，研究者所彀中前人對某一畫家或其作品的評論，希望這些文獻的出現，能夠與其比較分析所得者互相印證，以前人的卓見來保證自己比較分析活動並非無的放矢。

文獻的使用，不可否認地，確能與風格分析產生相得益彰的效果。但是如果使用不當，卻也會造成不必要的困擾。這種困擾之一即起於引用語意不清的文獻。此情形在中國畫史研究上尤爲常見。其根本原因是中國較早的文獻經常使用簡潔的文字表達，而因爲這個簡潔，使用時便帶有被任意曲解的潛在危險。例如文獻上講某家的「筆法蒼古」，其所用的「蒼古」與「蕭疏」、「氣象蕭疏」屬於文獻作者的反應，但因其並未對造成此反應的物象提供描述，研究者實則不易掌握這些字眼真正的意思。使用這種語意不清的文獻資料來比附風格分析之所得，研究者可以極爲方便地選擇有利於己的解釋。然而，如此解釋不僅無法產生效力，而且可能產生曲解文獻的惡果。

使用文獻另一個更大的麻煩在於迷信文獻的力量，以爲文獻可以補足作品數量上的不足。因爲古代作品經過一段長時間中各種自然或人爲力量的選擇淘汰，能夠留到今日的已是其中的一小部分而已。在畫史的研究上便因作品數量的不足，留下了許多空白。以文獻的研究來填充這些空白，作一些猜測，也並非不可以，只是文獻既有語意模擬兩可的時候，有時也有對錯的問題，應用上要拿捏得準頗爲困難。研究者如果過分樂觀，有時不免未加思索地造成空有文獻而無任何作品作準的情形，其結果是可慮的。例如談中國的「寫實」，許多人常引《韓非子》中「犬馬最難」，「鬼魅最易」想來證明「寫實」傳統的源遠流長，但卻都不提任何具體作品作爲實際論證的基準。秦漢以前實際畫作得以留至今日的還有兩件在長沙楚墓所出的戰國帛畫。如果僅依賴韓非子的話，而不參照

▲喬仲常所繪「後赤壁賦」圖中的人影，曾被較早期研究者視爲古代作品中留意光線問題的證據，但這是喬仲常對賦文「人影在地，仰見明月」的圖畫解釋，無關乎對光線的表現問題。

這兩件作品的實際分析，作任何推測都會有問題。出問題的也不只是秦漢以前的上古，連宋代的繪畫也會有類似的困擾。畫史上就曾記十一世紀時江南陳常「以飛白筆作樹石」。這樣一個文獻是否就能讓研究者將書法入畫的歷史由元代上推到宋代呢？或者說趙孟頫的飛白樹石只是出自陳常以來的傳統。而該對趙孟頫在這方面的貢獻有重估的必要？由於今日根本也沒有陳常的作品可以比對，因而此文獻所下的意思也不能肯定。它到底是說陳常有意識地以書法的飛白來畫樹石，把樹石看起來有書法中飛白的效果？還是說陳常所作的樹石看起來像是，何者為是，因此也無法肯定由此文獻所下的任何結論。

文獻資料應用得當，可以提供風格分析的一個「參考脈絡」，讓分析所得能在一個當時藝術，乃至文化的理念網絡中呈現其意義。這個「參考脈絡」的編織成立，有時牽涉到與研究對象有直接關係的文獻，有時則來自間接相關的藝術、文化環境的材料。其中各自的比重如何，端賴研究者依其目的需要如何的「參考脈絡」而定，可說完全沒有規律可循。但是，一個風格分析如果完全沒有「參考脈絡」的配合，其結果就常有誤導的偏差出現。風格分析的重點之一既在於逆推作品背後的意念，創作者所面對的問題，以及所孕育出來的解決途徑，除卻一個安善的「參考脈絡」，這些探討幾乎無法入手，縱有結論，也無法檢驗其可信度。換句話說，風格分析的結果需要在一個正確的脈絡中加以解釋，而賦予其意義。如果缺少了這個脈絡，其解釋總會有海市蜃樓的隱憂。以現存波士頓美術館，董其昌「山水素描冊」的分析來說，就有這種情形。此冊中山水的形象都作右高左低的傾斜排列，筆墨皴法的走勢亦復如此，看起來非常奇怪，其中包括一種「傾斜式」的分析。光以形式分析的立場看來，這個奇怪的傾斜現象可以有若干不同的解釋，其中包括一種「傾斜眼疾說」——以董氏因眼疾以致視物皆傾斜，來了解此冊山水的特質。當然，董氏是否真有此疾，無處可考，但縱確是如此，董氏也當將山水繪成正常的樣子，以使其網膜能得到一個正常的影像。其實，對此傾斜山水的出現可由其「取勢」的理論脈絡裏得到一個解釋。董氏既反對吳派末期風格所現細碎與止寂的單調，故要在其畫面經由筆墨、形象與構圖的設計來取得畫面上的「動勢」。波士頓「素描山水冊」中的傾斜山水正可看成董氏對此「取勢」理論的實驗。

繪畫史研究的本質

風格分析在取得一個恰當的「參考脈絡」的配合之後，可以說基本上具備了瞭解作品後面創作者「意圖」的必要條件。在此基礎之上，要對其「意圖」作更進一步的掌握，還得將之置於一個史的演變脈絡中加以觀察比較。所謂「史的演變脈絡」，換個角度來說就是歷史中風格的演變發展理論。而這個理論則又是研究者將各時代畫家的創作「意圖」加以串聯而來的。如此，個案對象的創作「意圖」與由若干「意圖」串聯成的風格發展理論，兩者就形成一種良性循環的交錯關係。對一個創作者意圖之瞭解可以豐富或修正某一個風格發展理論，而此理論又轉過頭來幫助研究者處理下一個「意圖」問題的探索。這使者處理下一個「意圖」問題的探索。這使是波諾夫斯基（Panofsky）所說的「有機情境」（organic situation）。繪畫史的研究便在如此的「有機情境」中逐漸充實、豐富起來。這可以說是繪畫史乃至整個藝術史研究的本質之一。

由這個繪畫史研究的本質來看，任何一個理論關懷的個別風格分析都當算是栽入了陷阱而不自知。這種陷阱表面上看似乎較不易發生在以名家為研究的時候。到底名家的地位與其在繪畫史上的重要性早已大致有一個認定，研究者似乎會很自然地在一個清晰的理論脈絡裏從事其分析。但是，問題也常出在這裏。假如一個風格分析的結果只停留在原有的理論脈絡之中，未解決任何一個瞭解，未產生任何修正，這個分析活動，除了自我教育的功用之外，幾乎等於白費力氣。假設一個研究者下了最細的功夫對一張南宋夏圭的這冊頁山水作了最細密的研究，結果所得並不能超出旁人對夏圭「溪山清遠」長卷所得的論斷，對夏圭在畫史上的意義也無法提供新的瞭解，那麼也不禁讓人懷疑

此研究的目的。對名家的研究最易入手，但也最不易有突破性的建樹。研究者如未意識到其分析當有理論的關懷，縱使機緣湊巧，造成一些貢獻，也未免有所遺憾。

　無理論關懷的研究陷阱更易發生在對小問題的研究。在畫史研究中，對小畫家的探討分析就常碰到此不如意的情況。許多時候這些研究的動機都在於因為前人未曾著意。以明代浙派的蔣嵩為例，這個小畫家確實未被傳統學者所看重，因而也沒有人關心此人的生平或藝術。蔣嵩之不受重視確實是因為傳統研究認為其藝術無關緊要，而這種感想確在傳統以筆墨氣韻為主的理論脈絡裏有所根據。研究者如果僅為了蔣嵩無人研究而著手，並不企圖提供對其風格意義的另外解釋，甚至基本上也不否認傳統所予他的評估，那麼研究結果必然無關大局，真變成張彥遠所說的「無益之事」了！

　但是，這也不是說小畫家就沒有研究的價值。以整個浙派來說，假如能將浙派視為一個反文人品味的藝術活動，就可以大有意義。浙派可以被看成明代繪畫發展除了文人畫之外的另一個選擇，探討其對傳統不同的態度，對藝術理念認識上的差異，從而詳究其興起與沒落的原因。如此研究之能否奏功，端賴研究者如何為自己的研究對象架構一個最有意義的理論脈絡而已。

而來的瞭解，不僅可有助於宋以來畫院與職業畫工匠風格傳統的分析，也可與明代文人繪畫藝術傳統比照，提供對文人藝術傳統再檢討的一些論點。假使研究者不能以一個新的、具有意義的理論關懷來架構、處理浙派的問題，而只為了證明浙派的弱點，他們因受商業化的污染而逐漸僵化的事實，這在三百多年前董其昌已經有深刻而精要的批評，研究者於此實可束手！我們可以說，畫史中絕沒有問題大小輕重之分

▲董其昌「山水素描冊」中的山水形象都作右高左低的傾斜排列，光以形式分析立場來看，這個現象遂產生若干不同的猜臆解釋，「眼疾說」為其中之一。然若將此傾斜山水置於董氏「取勢」的理論脈絡中，自可覓得一合理的解釋

理論架構與
風格分析的相輔相成

假使沒有理論關懷的風格分析可以說是見樹不見林，空有理論架構而忽視具體風格分析的情況便是見林不見樹。各自的缺失雖有不同，卻同為研究者當防的陷阱。這種見林不見樹的情形，最顯著的例子就是上面已稍提及的，廿世紀早期吾國學者所致力的國畫「寫實主義」發展理論的出現，自有其時代心理的背景。當時因受西方文化的衝擊，一般確以為「寫實」是健康而進步的文化表徵，而與國力的強盛有因果的關係。中國國力的衰弱既是不爭的事實，連帶地便使明清以來的藝術受到嚴厲的批判。但是，誰也不想全盤否定中國的繪畫藝術，於是便找到了較具「描繪性」的唐宋作品，認為那是中國「寫實主義」的高峯，「證明」了中國非無「寫實」，只是子孫不肖，在明清以來逐漸喪失罷了。既然有了成熟的高峯，在唐宋之前者則必然是達到成熟期之前的幼稚階段，於是便有由幼稚經成熟至衰老的發展理論的成立。這「寫實」傳統的發展理論本身即有很強的純推論性質；可是問題並不在理論是否全由推論而來，倒在於此理論並無充實的風格分析來配合。唐宋繪畫之是否為「寫實」的高峯，須有由作品而來的具體分析，結構所謂「寫實」的幾個內容要點；而此工作絕非經由文獻的排比可以取代的。

唐宋畫比起明清者來說，前者的描繪性較強，與人的視覺經驗較接近，但實則兩者都未脫「外師造化，中得心源」的大範疇，都不在單純的模仿自然。兩者的差異係在於創作者與自然、傳統三者之間交叉關係的理解與呈示方式的不同。對唐宋之前的繪畫來說也是如此。如果先由文獻來「證明」有「寫實」的存在，再以邏輯推論其為成熟之前的幼稚階段，最後再以如四川漢磚等材料中的風俗性圖像比附所謂幼稚寫實的說法，這種作法實是依理論的需要而強置早期藝術於一個錯誤的脈絡中。根本上說，此期與唐宋在所謂的「寫實」上實具有本質的差異。兩者之間的連續並不在對物象忠實的描寫，倒在於「寫實」所反對的「象外之韻」的追求。

如此一個架空的寫實傳統發展理論，不僅會曲解畫中若干重要現象，而且必定使各時代特具的豐富內容，在枯燥而單調的一個蛻化演變觀中喪失殆盡。

過分強調一個架空理論的重要，而忽略了理論與個案風格分析之間「有機情境」的關係，也可能造成理論功能無理的擴張，而致有濫用的現象。其中最嚴重的一種情形便是將一個風格發展理論用來預測未發生過或向未發生的事物。任何一個風格發展理論都只是在解釋已發生過的現象，本身並未具備預測的能力。其之所以如此，乃是因為風格本身並沒有所謂自己的生命軌迹，並不就依照一定不變的途徑演變。風格的製造者是人類中一羣最不可預測的，最具創造力的靈魂，這羣天才對某類事物的反應經常也就超出常人的想像力之外。如果要勉強去作個預測，縱有相合的時候，恐怕也是巧合，而且設想的理由可能與創作者心中所思毫無關係。在畢卡索未死之時，縱有人對其已有的風格發展有最正確的瞭解，沒有人能在當時預測他下一步會出什麼新意。在古代畫史研究上也是如此。一個對十七世紀畫壇發展有最深刻認識的研究者，對石濤在筆墨與造型上驚人的創發性貢獻能有清楚的評量，但他絕對無法回答：如果石濤受到當時傳入的西洋畫的影響，他的風格會呈示什麼樣的改變？原因極簡單，只是因為那根本不存在！任何精彩的風格理論都是在解釋已有的事實，而讓不存在的留給上帝創造。

風格理論既是一連串由天才「意圖」的連結，將來有何天才降生大約只有上帝知道，研究者又如何憑藉任何風格理論來預測繪畫將來的發展？！

上文所述，也不在「預測」經由某些既定步驟就可以成就一個理想的繪畫史研究，更不在為將來的研究發展趨勢作任何自以為是的「預測」。究竟繪畫史研究本身不也牽涉到研究者的創造力嗎？本文只意在提供意識所及與研究有關的一些陷阱，給有興趣踏入繪畫史研究之林的學者參考。其中所談不完備的各點，不見得就是研究上的禁忌，但卻是最可能變成障礙的。對這些陷阱的自覺，或許是有志於繪畫史研究工作者值得培養的一個條件。

■

古代史籍中的畫史與著錄

石守謙

在研究中國古代畫史時，學者所使用的材料除了現存的繪畫作品之外，古人所成之論畫文字通常也受到相當的重視。使用這種文字資料如能確實、妥當，當然對研究者的論辯過程可以起積極的輔助作用；它甚至可以引而申之，在美學、文化的問題層面上提供一些啓示。但是，如果運用不當，不止所有徵引的工夫都將白費，而且易導出錯誤的了解。所有關於運用文字資料所造成的困擾，基本上都起因於傳統這些論畫文字本身的一些特質。這些特質原來都是因其本身的需要而來，不論是因意見形成的場合，或是形諸文字的目的，在當時的環境脈絡裏並無缺失，可是由於今天學者所思索的問題架構，並不一定與這些文獻之作者所關心者互相一致，這些文字資料在今日運用上便產生一些力有未逮的現象。從事研究工作時，如能對這些文獻資料因本身特質而有的限制有所瞭解，不僅能避免困擾的產生，而且能更有效地使文獻資料發揮其力量。本文即基於此，希望對傳統論中國之畫史中的幾個類型，用一兩個具體的例子來說明其特質。

張彥遠與《歷代名畫記》

國人一向重視撰史，對繪畫一道亦是如此。畫史的出現起源也早，而在早期的作品中尤以唐張彥遠的《歷代名畫記》最為重要。此書成於西元八四七年，作者張彥遠出身名門，他的前三代都位居要津，家中原有旣精且富的書畫收藏，包括鍾繇、索靖、王羲之父子及顧愷之、陸探微、張僧繇等名家的真迹。大約到了唐穆宗長慶年間（八二一～八二三年）張氏家道中落，收藏也隨之流散了一大部分，到張彥遠時，已經是「其進奉之外，失墜之餘，存者纔二三軸而已。」彥遠在慨嘆之餘，便興撰史之念，希望整個畫史不致像張家收藏甚或其他收藏一般，最後落到湮滅無蹤的命運。這種爲歷史存證的意念，不僅促成了一部重要的畫史書，而且也是後來中國之重畫史及著錄等文獻的根本理由。

張彥遠的《歷代名畫記》共分十卷，依內容大概可以分為兩大部分。由卷一到卷三為畫學理論部分，包括畫之源流、興廢、六法、山水樹石、師資傳授、顧陸張吳四家用筆、搨寫、品第、鑑藏、跋尾押署、公私印記、裝褾、寺觀壁畫以及古之秘圖珍畫。自卷四到卷十則為畫人之傳記，共計三百七十二人，時間則包括黃帝到唐武宗會昌元年（八四一年）為止的一大段。由此規模看來，張彥遠確是有心修一個繪畫全史，而非只如書名所說的著錄名畫之書而已。他的體例、筆法也備受後來畫學研究者的推崇；余紹宋就在其《書畫書錄解題》中稱讚它：「畫史之有是書，猶之正史之有史記。」

由於張彥遠撰史有其特定的動機與環境，《歷代名畫記》中也在史料之保存及畫家之評傳上有突出的表現。在史料之保存方面，以第三卷的「記兩京外州寺觀畫

壁」最有價值。此處所謂兩京即指長安與洛陽，外州則實僅及浙西的甘露寺一所而已。其中所記大部分是張彥遠所親見；另外也參考了貞觀年間裴孝源所撰之《貞觀公私畫史》，將裴錄中所有，但在唐武宗會昌廢佛行動中毀拆者也都列了進去，提供了一份相當詳盡的壁畫清單。張彥遠對這些壁畫的確實記錄頗為詳細，不僅指明其在寺院中之確實處所，題材內容，畫家姓名，並且記明修整改動的資料。有時連作品經過人爲之搬移情形亦加注記，如對長安定水寺之紀錄，就指出其王義之的題額乃由荊州將來，而其殿內張僧繇的壁畫則由上元縣移來。張氏此種力求詳備的態度應即發自其自身爲史存證的要求。《歷代名畫記》既緊接八四五年的會昌廢佛之後而成，張氏身歷此事，眼見許多寺院中的名筆壁畫毀於政府的廢佛行動之中，懼怕唯存的少數壁畫將來亦不免於湮滅的命運，所以不厭其煩地登錄了他所能搜得的各種資料。而張氏之所以有如此深刻的感受，又與他本身作爲一個家道中落的世家子弟，「恨不見家中所寶」的親身體驗有關。

與張彥遠差不多時候的段成式也寫過《寺塔記》（收在其《西陽雜組續集》中），同樣地記錄了頗多寺院壁畫，但在資料詳盡的程度上就與《歷代名畫記》的「記兩京外州寺觀畫壁」相去頗多；由此比較很能讓人體會張彥遠爲史存證的苦心。

張氏此種苦心也反應在他所撰寫畫家傳記之中。他不僅博采史傳，記列了許多他

另外今日廣受學者注目的中國首篇山水畫論——劉宋時宗炳的「畫山水序」及王微的「敍畫」，也都因張彥遠錄之于《歷代名畫記》的宗、王二傳而得以流傳至今。由於張彥遠之編寫傳記多少含有這種保存史料的態度，有時也不免因想搜羅前代畫家入內，在使用早期文獻時有所疏忽。明末的朱謀垔就在其《畫史會要》中指出：《歷代名畫記》卷四周代的封膜根本就是張彥遠因誤讀《穆天子傳》，而憑空添上的一個古畫師。這種錯誤雖有余紹宋爲之辯解，稱只是小疵，然實值學者對張氏書中採用史傳而成部分的有效性加以慎重地判讀。

張氏既重存史，著力於史料搜羅之詳備，故也使其在畫理上的陳述能言之有物，發前人所未發。他對六法中「氣韻生動」的見解是個最好的例子（請參閱拙著「傳統美學思想與藝術批評」，臺北，一九八二）。對古來圖畫的美感與造型的關心，另外也使他提出一些極精彩的史論。他在卷一的「論畫山水樹石」中即云：

「魏晉以降名迹在人間者，皆見之矣。其畫山水，則群峯之勢若鈿飾犀櫛，或水不容泛，或人大於山，率皆附以樹石，暎帶其地，列植之狀，則若伸臂布指。……國初二閻擅美匠學、楊展精意宮觀，漸變所附，尚猶狀石則務於雕透，如冰澌斧刃，繪樹則刷脉鏤葉，多栖梧菀柳，功倍愈拙，不勝其色。吳道玄者天付勁毫，幼抱神奧，往往於佛寺畫壁，縱以怪石崩灘，若可捫狀。……」

此論之具體、精到即因其奠基於遍觀「魏晉以降名迹在人間者」，故能通「山水之變」，提出了中國第一個對山水畫發展史的了解。在人物畫的演進上，張彥遠則於第二卷的「論顧陸張吳用筆」中，提出一個由「筆蹟周密」的「密體」到「筆不周而意周」的「疏體」之風格變化論。由《歷代名畫記》對顧、陸、張、吳四家作品詳細的登錄，可知此論之發實亦得力於存史的終極關懷。

《歷代名畫記》以後的畫史

《歷代名畫記》在後代起了極大的影響。十一世紀末郭若虛的《圖畫見聞誌》即明以接續張氏工作爲職志。全書體例亦做張氏者，唯在後段增加兩卷「故事拾遺」，記五十九條與繪事有關之故事，其中包括了相當多畫跡的記錄，頗有張彥遠存史的遺意。然細究起來，郭若虛似更重於史論，經由其見聞的實錄，來提昇畫道之地位。他所說「人品既已高矣，氣韻不得不高；氣韻既已高矣，生動不得不至。所謂神之

又神而能精焉。凡畫必周氣韻方號世珍；不爾，雖竭巧思，止同衆工之事，雖曰畫而非畫。」代表了當時對「氣韻生動」的新解，也是爲繪畫之道加以肯定的宣言。然而也正因爲此，郭氏在撰寫畫家傳記時，常以人格氣韻爲主幹，比起約與他同時的沈括在《夢溪筆談》中對具體觀察的陳述，郭氏所論在今日嘗試重建古代風格的研究工作中不免有失之籠統之憾。後來續郭氏之作者有鄧椿之《畫繼》，記述一〇七四至一一六七年間的畫史。此書雖在畫理及畫史論述上無清晰的個人見解，但提供了北宋末到南宋前半期畫院活動的許多基本資料。

除《圖畫見聞誌》、《畫繼》之系統外，還有序於一一二〇年的《宣和畫譜》，算是史上由皇室修成的繪畫「官史」的代表。這類具有「正統」意味的官史如能與私人所修者參讀，可以得到一些頗有意義的結果。畫史中除這些「全史」類的作品外，尚有一類以區域爲主者，例如北宋黃休復的《益州名畫錄》即以蜀地爲範圍，述其發展與成就。後來如明代王穉登的《國朝吳郡丹青志》，近代如汪兆鏞的《嶺南畫徵略》等，都屬此系統。這類作品因以區域爲主，可提供當地畫史相當詳盡的記錄。但有時也因地方性太重，反而容易在研究者使用時導至偏差，產生喪失整體脈絡的情形。

不論是官修的《益州名畫錄》也好，區域性爲主的《宣和畫譜》也好，這些畫史基本上都以記載畫實爲出發點。雖有時必須由抄錄史傳來補足作者在見聞上的時空限制，但都不以抄錄諸書，提供學者參考爲首要之目的。即如卷帙浩大的《宣和畫譜》在畫家傳記上雖上及三國時代，看似有作爲一部歷代畫家傳的意圖，實則整部《宣和畫譜》的成立，根本是依於宣和御府收藏中的六千三百九十六幅畫而來的。換句話說，它是因畫跡而成書，性質上有點類似現代展覽目錄的解說。這種性質與純以採錄畫史傳而成畫史者頗有差異。後者的輯錄性畫史中最受注目的當推元代夏文彥的《圖繪寶鑑》。

《圖繪寶鑑》的作者夏文彥出生於華亭的豪紳之家。由他的父親夏澍起，夏家就以富於收藏出名，據夏文彥的朋友陶宗儀說，夏氏收藏在當時「鮮有比者」。但是夏文彥倒不像張彥遠那樣，在慨嘆己家收藏的散盡之後才來撰寫畫史。雖然夏家在一三五六年松江的動亂中，其城內的住宅也被燒燬，但在城外泗水旁另有別業，夏文彥的《圖繪寶鑑》就是在其移居泗上時完成的，據其自序上的紀年，那是在元代將亡的一三六五年。而其編寫的動機則是因爲古來畫學文字卷帙浩繁，搜檢費時，於是有將之滙集刪節，俾便使用參考的想法。由夏氏這個特定的動機與目標看來，《圖繪寶鑑》的性格相當接近現代所謂的「畫家人名辭典」之類的工具書。

由於其本身不同的動機，《圖繪寶鑑》的內容也呈現出一些前述諸種畫史所未見的現象。首先可注意的是此書大量轉錄他書的情形極多，如唐以前十一個畫家傳完全出自《宣和畫譜》，不過加了一些刪節而已，唐宋二代的畫家傳也大部分以《宣和畫譜》、《圖畫見聞誌》、《畫繼》等書的資料而成，另外一部分則可能係錄自現已亡佚的《南渡七朝畫史》等書。又因既爲輯錄以供參考，因而在畫家時代的編次上也未作詳密的考訂。余紹宋的《解題》就批評此書云：「其最疏失者，即僅分朝代，而不按畫人時代，重爲編次，蓋先就一書所載，依次抄錄，然後更及他書。……所錄之書愈多，則其間分類愈複，則時代錯雜愈甚，故編中每一朝代，道人、釋子、王侯、閨閣、紛雜其間，無復倫次，此但求省事，苟且成書之弊也。」

余氏此種「苟且成書」的批評，似乎也適用於夏文彥所自輯的元代畫家部分。關於這些元代畫家的介紹，其資料雖多從各種詩文集、筆記中摘錄，或者取自一些傳聞，但編排也有雜亂之處。這也是因爲全書原只設計來作爲手頭翻閱參考之用，全部只有五卷並補遺一卷，檢索並不困難，故也未顧及於此些條理上的缺點；而依書摘錄，採擷傳聞，也具頗高的機遇性，接近於一種筆記式的滙集，遺漏、錯誤亦易產生。《圖繪寶鑑》的成書雖因其特定目標

在於滙編成一簡便的畫史參考書，而有若干的缺點產生，但正因其簡便，也受到相當的歡迎，流傳頗廣，大概眞能符合傳統社會中知識份子欲稍解文獻資料卷帙浩繁，不能偏學之苦的需要。以今日研究畫史的立場看來，《圖繪寶鑑》仍不失其價值，尤其在提供宋末及元代畫家的資料上，確有其貢獻。但在使用這些資料時，也不能忽視其所含之缺失，隨時檢索相關之詩文集、筆記，各自加以具體的分析，方能更有效地掌握眞相。

大致說來，《歷代名畫記》裏對畫家評傳的用心，在後代畫史的著作中被繼承得最多，使得中國歷代畫史類的書中幾乎只是對畫家介紹文字的堆集。對張彥遠另外也關心的繪畫理論方面，後代畫史中雖也多少有所著墨，但卻未十分重視，像《圖繪寶鑑》只是輯錄前人所論，聊備參考而已。至於《歷代名畫記》中顯現的，對風格演變發展的觀察，在後來的畫史書中幾乎完全受到忽視。連素稱立論精闢的《圖畫見聞誌》，在談「論古今優劣」時也只是陳述了古不及今或近不及古的評價而已。但是，這也不是就表示了傳統學者不重視在畫學中「通古今之變」。原來這些對古今之變的考察與認識，在《歷代名畫記》以後，都以條文式的札記出現在卷數頗小的著作裏。其中最有見地的一些理論，見之於宋代米芾的《畫史》，元代湯垕的《畫鑑》以及明代王世貞的《藝苑巵言》，董其昌的《畫禪室隨筆》、《畫說》等作品中。當時此類論史變的文字不被編入書中，將畫時正式列入書中，確是傳統「畫史」書發展中一個很有趣的現象。

著錄與對畫蹟的記錄

傳統史籍中對畫蹟記錄所採取的形式頗多，有像《歷代名畫記》及《宣和畫譜》只錄畫名的，也有以題跋形式出現在文人的詩文集裏的，如今日流傳的「東坡題跋」、「山谷題跋」等，都可包納在畫蹟紀錄的範圍裏來。題跋式的紀錄並沒有一定的規格，有的只是跋者的感想，或隨之而賦的詩詞，並不一定會對畫上資料有所記錄，蘇軾、黃庭堅等人的題跋大都屬於此類。另外也有題跋文字偏重於對畫作的考據及議論，如宋代董逌的《廣川畫跋》即是此類之代表。當然，最具史料價值的還是那些對畫作上資料作了詳盡記錄的著錄書了。

較早完成的著錄性質的書都帶有頗強的備忘錄的味道。所謂備忘，也就是在看過一張畫後，隨手記錄一些資料下來，以備日後提醒印象之用。一幅畫作的重要資料自以畫本身爲首，次及題識、印章甚至裝裱形式等外緣資料。在未有照相術之前，要完全把這些資料記錄下來確實不易，以畫本身來說，只有臨摹存眞一途，而這不僅須有畫主慷慨的恩准，還須費上相當多的時間；至於外緣資料的抄錄，時間上也通常不夠充裕，無法一一記錄。因此，通常的著錄書都是以觀畫時或觀畫後所記下來的簡短札記爲主，將畫之內容、風格、重要題跋及印章等作一交代。這種著錄資料雖然簡短，但如果記者具有不錯的鑑賞水準，記錄雖簡卻都能提供重要的訊息，對今日的畫史研究工作來說，這種著錄就是最寶貴的材料。元初周密的《雲烟過眼錄》就可算是一部如此的著錄。其書中所記乃以藏家而分若干節，每節內各條文字長短不一，有些甚至只有作品名稱，但遇有關係重大者則又有考據之短文。周密的記錄不僅及於重要的題識、印章，有時甚至還提供作品收藏的來龍去脈，這對今日的研究者來說，又無異於貢獻了一個當時收藏界的最佳描述，對了解當時繪畫發展與古畫收藏兩者之間的微妙關係有極大的幫助。

周密本身並不是個收藏家，他的《雲烟過眼錄》只是當時他在江南地區諸收藏家觀賞所記的筆記札鈔。與他的情形相類似的，在後來明代還有如張丑的《眞蹟日錄》，郁逢慶的《郁氏書畫題跋記》等，在清有顧復的《平生壯觀》，吳升的《大觀錄》等。此中《大觀錄》尤可注意。此書不但收錄名蹟數量頗多，而且記錄頗詳，其評論尤有見地。吳升，言人所未言，足資今日研究者參考。吳升《大觀錄》之作爲一個著錄，能有如此的成就，除了因爲吳升本人慧眼獨具之外，部分原因也在於他能維持一個超然的立場來做他的評鑑工作。吳升在當時似乎已牢牢地建立了他在鑑賞上

的聲望與地位，連前輩名家孫承澤、梁清標都願引重相交。這種有利的客觀條件必然使其更具信心，而且得免於受藏家私見的困擾，甚或左右。與吳升的情形比較起來，阮元的《石渠隨筆》雖亦是記錄他人的收藏，但因藏家是君臨天下的乾隆，而阮元當時還不滿三十，形式表面上，雖屬最自由的隨筆，但在評論上不免橫生許多心理障礙。

記皇家收藏的私人著錄不易客觀，那是因為著錄者不免在心理上受到皇權的威脅。至於著錄的對象是自身收藏時，其產生的誤謬就更多，或更不易自覺。有時甚至還牽涉到不光明的詐欺行為。明代張泰階的《寶繪錄》就是這麼一個例子。此書充斥著自三國晉唐以來的名家作品，許多根本都為畫史上所未見者，而且多具有趙孟頫、柯九思、黃公望等名家題跋，其偽可想而知。之所以會有如此的著錄書，一個可能是張泰階根本沒有鑒賞能力，也無法較客觀地來評估本身的收藏；另一個可能則像清人吳修在其《青霞館論畫絕句》中所說的，張氏自己偽造了晉唐以來的假畫二百件，而更刻印了二十卷的《寶繪錄》以廣流傳，欲達其欺世的目的。當然，著錄本身收藏者並不見得必然有自欺欺人的情況。清代安岐的《墨緣彙觀》雖以本家收藏為主，立論則頗精實，算是一個與《寶繪錄》相反的例子。著錄中規模最大者當舉清代為其皇室收藏所編的《秘殿珠林》、《石渠寶笈》、《石渠寶笈續編》及《石渠寶笈三編》。這幾部著錄顯然動用了相當大的人力，將清氏龐大的收藏加以分類登錄。以乾隆九年奉旨編的《石渠寶笈》來說，其著錄的方式頗為完備，不僅及於箋素紙之質材，對尺寸、款識、印記及藏家題詠跋尾、御題、御璽、奉敕題等也都詳加記錄。而為了控制卷帙，不使過於龐大，又區分上等次等的品第，對上等者記錄極詳，次等者則簡，考慮亦頗得當。這個體例後來亦由《故宮書畫錄》所承續，此書亦分正目、簡目，著錄詳略之依據亦同於《石渠寶笈》。與較早的著錄書，如《雲烟過眼錄》等比較起來，這類皇室收藏的著錄，在性質上已完全脫離那種備忘錄的型態，而具有詳實完備、便於清點核對的清冊的性格。

著錄的種類實質遠多於以上所舉之數，每部著錄之特質也頗為複雜，很難說可以就化約成以上所說之數項。不過，以史料的性質來說，這些著錄因原來的目的不同，或用以備忘、或用以自我宣傳，或作為收藏的登錄清帳，都會使其史料性質有某種程度上的不同。研究者在從事具體的畫史研究時，或許更能發揮這些資料的潛力。

使用這批豐富的著錄史料也得有門徑，否則卷帙浩繁，真不知從何著手，縱使有心不憚辛勞，卷卷翻尋，終究難免遺漏之虞。對此入手階段，福開森的《歷代著錄畫目》算是一本不可或缺的工具書。此書由美籍學者福開森主持，糾集了若干中國學者，在一百三十種著錄中，輯出所有畫目依畫家姓氏筆劃，依次編列，指明出處；使用者可依畫家姓氏、所求畫目，找到其在不同著錄中出現的卷頁。當然，著錄檢索的工作並不止於此。有時如研究者碰到一畫多目的情況，在使用《歷代著錄畫目》時，將不得不多嘗試幾個畫目，以免遺漏。另外，如上所言，許多畫作的記錄乃是保存在諸文集的題跋，而這些詩文集則多不在福開森所收的一百三十種著錄中，為求免除遺珠之憾，也只有勤加查索各式「文集分類索引」之類的工具書，或者直接到文集中尋找的辦法了。

小結

以今日研究者所能使用的資料來說，不僅有公開的博物館的收藏可供研究，又有照相、印刷等現代科技，使圖片資料大為擴充，傳統所留下來的著錄史料又是垂手可得，條件比起張彥遠、郭若虛等人所擁有者要好上千萬倍。當今日的研究者看到古人所寫的「畫史」時，除了經由了解其限制來吸取其中最大的智慧外，似乎也促使自我作一個反省：在這樣一個豐富的史料基礎上，今日當撰寫一部什麼樣子的「畫史」？而如以整個史的立場來看，今日所撰的畫史會隱含著什麼限制？在畫史撰寫傳統中又將扮演什麼角色？對這些問題，我們可能不會得到一個標準的答案，但卻也值得大家深思。■

原迹、複本與畫史研究

——中國畫史研究的回顧

石守謙

畫史的研究無法完全依賴少數研究者的天份或努力而得到蓬勃的發展。畫史研究者也不能像苦行僧一般隱遁山林、面壁冥思而完成任何有意義的工作。研究者須要有足夠的資料以資立論，而整個畫史的研究發展也不能缺乏研究環境的配合。這裏所謂的研究環境，除了文獻資料之外，與發展進度最有關係的還是繪畫作品的資料，包括了原迹與各種形式製作成的複本，如圖畫摹本、印刷刊本及相片資料等。傳統學術中畫史研究所遭遇的障礙，根本上便是起因於圖畫資料設備內在的缺陷。

傳統社會中
畫史研究發展的瓶頸

十六世紀末董其昌的一個經歷很可以說明傳統社會中畫史研究者所面臨的苦惱

，董其昌一直努力地想瞭解王維的山水畫風格。他曾經研究過項元汴所藏的一幅「雪江圖」，歸納其風格是「都不皴染，但有輪廓」。但他又另外見到王蒙所臨的「劍閣圖」，則又接近李成。他看到趙令穰所臨的「林塘清夏」，雖也是「不細皴」的風格，但他懷疑那是因趙氏不耐多皴所致。至於郭忠恕所摹的「輞川」粉本，董其昌也有一本，但仍以為是庸手所摹，不足以用來定王維的筆法風格。到了一五九五年，董其昌在北京打聽到武林的馮開之還藏有一卷王維的「江山霽雪」（現為日本小川家收藏），便託陳懿卜千里迢迢地追到馮家，在馮氏萬分勉強的情況下將此卷王維畫借到了北京研究。這個借期還展緩了一次，直到隔年的農曆七月才送還馮家，算起來董其昌這次研究此畫大概有九、十個月之久。隔了八年之後，董氏又在路

經杭州時再度將此畫借去研究一次。雖有前後兩次的研究，但董其昌似乎還是無法經由這「江山霽雪」的研究，而來掌握王維畫的風格，尤其是無法解釋王維那種只重鉤勒而皴染不顯的風格與後來董巨風格的關係。但是，後來他在題王維的「江干雪意」時，反而逕以王維首創皴染結合來歸結王維的山水風格，試圖直接建立他理論中南宗由王維而董巨的傳承，這個前後之間的矛盾實際上即透露出董氏於此的困擾。

董其昌的困擾在根本上無關乎王維真正風格之是否得以掌握。我們甚至可以說，今日的研究者也無法真正清晰地說王維的山水風格究竟如何。實質上，董氏的困境乃植因於傳統研究本身的限制。我們首先可以覺察到的是董氏基本上並不信賴若干他所使用的摹本資料。摹本多少會有失

真的情況，有時甚至隱伏著摹者任意竄改的危險，這是極易瞭解的。但當原迹的數量極少，而中間又頗有歧異之時，研究者對摹本的全盤否定便會使研究推展不得。

更者，對原迹的直接考察也通常不怎麼容易。董其昌雖憑藉其地位與聲望，兩次借了「江山霽雪」，但是中間還是隔了八年之久，在他自承尚未掌握王維風格的情況下，這八年的間隔實在無法產生任何積極的作用。對單件原迹作直接的研究已有如此的困難，至於將數件不同收藏中的原迹並而觀之，在傳統社會裏更加機會渺茫。董其昌研究王維時，顯然就無法直接將「江山霽雪」與他所知的項家所藏「雪江圖」互相比較研究。人的記憶終究有個限制，而且在一段時間後又常要受心理某些因素的影響而「不知覺」地改變記憶的內容，董其昌後來題「江干雪意」時，他對「江山霽雪」的記憶，顯然因其對南北分宗論的熱衷而有所變質。

在傳統社會裏，造成類似於董其昌所遭遇的障礙的，除了主觀的人為因素之外，還有若干客觀的限制。其中之一是研究者與研究資料之間的地理阻隔。以董其昌超人的熱誠與能力，千里追借也只能偶一為之。在這種情況之下，研究者能掌握的作品資料數量就難得令人滿意。在某些幸運的時段裏，研究者本身或其所在附近會有豐富的收藏，但通常也難得圓滿。中國繪畫私人收藏的一個特質，在於其內容全為易流通的卷軸，它們由聚至散的期間又相當短促，而這個短促又很不幸地經常不能配合有心有為的研究者的出現。

研究者與繪畫作品間的距離，有時除了地理性者之外，還牽涉到政治體制上去。中國史中的收藏家總以幾個皇帝居首，宋徽宗、宋高宗、清高宗等都是耳熟能詳的名字。皇帝如有興趣參預繪畫之收藏，自然很容易搜羅到大量的名迹；而以今天的觀點看，這些皇帝都是難得的大收藏家。但是皇室收藏對畫史研究發展卻有個最不利的因素，此即其與外界的隔絕。縱使研究者在朝廷任職，也少有機會任其所需對皇家的藏品從事研究。大致說來，宋朝在徽宗、高宗的收藏成立之後，在畫史的研究上就少有精闢的見解出現；十六世紀末、十七世紀時以董其昌為代表的那種對畫史強烈的關懷與蓬勃的討論，也在十八世紀乾隆皇帝龐大的收藏建立之後又逐漸消聲匿迹。

新時代的來臨
與舊瓶頸的初步突破

舊社會中研究者所碰到的困境，在二十世紀初，隨著中華民國的新政體的成立，逐漸地有所改善。其原因是多方面的，其中包括了西方科技的引入，社會上對傳統美術文化的興趣，乃至於古物美術市場在逐漸商業化的社會中的蓬勃發展等等。以複本傳佈一點來看，德人在十九世紀中葉所發明的珂羅版印刷，在此時的中國產生了頗有意義的作用。當時上海的神州國光社就以傳統的繪畫作品為主，自一九○八年起發行了《神州國光集》、《神州大觀》、《神州大觀續編》，這個工作除了在一九二二至一九二八年間稍有間斷之外，一直延續到一九三一年。在這期間神州國光社另外出版了由黃賓虹、鄧實所編的《美術叢書》(一九二八年)，搜羅了許多有關中國美術的重要圖書，其影響一直持續至今。除了神州國光社之外，上海的有正書局也扮演著相當重要的角色，除了印行許多單件作品的畫冊，在一九○九年還有《中國名畫集》出版。這些出版物的印刷水準雖然距理想還遠，而且免不了受到藏家宣傳自身藏品的「污染」，但是與傳統摹本有限的準確度和流通性比較之下，已經進步許多，提供了研究者前所未有的方便。

然而，這個時期內最重要的突破，要算是故宮博物院的成立。清室遜帝溥儀在民國十三年出宮，留下了清朝皇室的一大部份收藏。清室善後委員會便在民國十四年的十月十日正式成立故宮博物院，對外開放。雖然這個吾國第一次的大型美術館的公開展覽，因籌備時間只有短短的十幾天，未免失之匆促，但將原來與外界隔離的皇室收藏向全體民眾公開，在美術研究史上卻具有重大的象徵意義。原來皇帝壟斷美術研究資料所生的障礙，到此總算有了第一步的掃除。

新成立的故宮博物院，由於當時政局的不穩定，並沒有立即產生作用。直到民國十七年北伐完成後，許多工作才積極推行。在繪畫的展覽方面，鍾粹宮的前後殿即有宋元明三代作品的陳列，另有一間清畫陳列室，專門陳列清代的名畫。像這樣子把一整段時間內的繪畫作品原迹一起展出，不僅可提供入門者對各時代繪畫表現建立一個概略的瞭解，對研究者來說，更是提供了絕佳的以原迹比對爲基礎的研究機會；這種機會又是傳統社會中的研究者所不能想像的。

故宮博物院在開創的這段時間內，不僅在原迹的公開上有所貢獻，在複本傳佈的工作上也締造了比上海神州國光社或有正書局更令人注目的成就。除了印行各種單行專刊外，自民國十八年起有《故宮月刊》的發行，接著在民國十九年又有《故宮週刊》的加入發行，兩者都爲綜合性的文物刊物，其中也都有古代繪畫作品的介紹。另有全以書畫爲主的《故宮書畫集》，也自民國十九年開始出版。這些刊物都一直印行到抗日戰爭爆發之前，對這個畫史研究中最佳資料庫中的藏品，盡了當時環境條件所許可的最大的傳佈努力。

故宮博物院藏品的公開，也刺激了外國學者的注意，遂有「倫敦中國藝術國際展覽會」之舉辦，時間是在民國二十四年十一月二十八日至二十五年三月七日止。展出的項目相當多，由銅器、瓷器直到珍本古書，像俱文具都有，其中書畫有一七五件，是僅次於瓷器的大宗。展覽期間還舉行多次的學術演講，有關繪畫方面乃由當時頗負盛名的Pelliot、Binyon及矢代幸雄等學者擔任。這些演講雖只是介紹性質爲主的淺嘗即止，但配合著原件作品的展覽，卻收到相當好的效果。據Binyon本人的回憶，原來歐美人民多只知日本繪畫，或者以爲中國繪畫乃得自於日本，而此次大規模的展覽之後，歐美方修正此看法，而開始認眞地研究中國的繪畫藝術。由此看來，這一次的倫敦藝展，因大量原迹的同時公開，關鍵性地造成了中國畫史在西方學術世界中發展的開端。

由民國十七年至抗日戰爭發生的這一段時間，對中國繪畫的興趣幾乎是世界性的。中國東鄰的日本，本身即有相當豐富的中國古畫的收藏，其中宋元禪宗畫家的水墨畫以及衆多的佛畫，甚至是在中國本土早就消失了的。對其藏品的展覽與發表日本也早就開始；著名的美術史期刊《國華》，創刊的時間便早在一八八九年，而在此刊物內中國古代繪畫作品的介紹與討論也一直佔著相當重要的地位。在民國十七年至戰前的這段日子裏，故宮博物院之外的珍藏雖沒有進入這段日本展覽，但故宮之外的衆多私人收藏則參預了兩次大型展覽。第一次是在一九二八年，爲慶祝日皇即位而辦的「唐宋元明清名畫展」，第二次則是一九三一年續辦的「宋元明清名畫展」。這兩次展覽都印行了大型的畫册，分別冠以「唐宋元明名畫大觀」、「宋元明清名畫大觀」的名字。由當時參展的許多中國藏家的藏品後來都入了日人收藏一點來看，這種展覽的藏品似乎有商業買賣成分雜入的可能。不過這些原迹的陳列，不論如何都對日本的美術史學界有相當積極的意義。日本在這種氣氛下的培育下，此期也出版了許多重要的繪畫史圖片集，其中包括一九三五至一九三七年出版的《支那南畫大成》，一九三五年的《中國名畫寶鑑》以及一九三六年的《中國名畫集》等等。如果把這個時期內在日本與中國本土出版的圖册、圖集集合起來，我們可以發現這個時期在複本的傳佈上確有一個非常驚人的進展。

但是，展覽所造成的原迹的公開與圖册印行而有的複本傳佈，雖至此時已有相當可觀的成績，但在畫史研究的著作上卻沒有等量的、如人期望的突破出現。例如滕固著名的《唐宋繪畫史》，雖寫成於這個蓬勃的三〇年代，但仍以文獻之引述爲主，實例分析不多，且僅及少數之日本、歐洲藏品及中國私人藏品，對故宮之畫作未曾充分利用。而在引用畫作立論之時又多有失察之處。他書中曾引用關晃鈞「三秋閣」中的黃荃「蜀江秋淨」與王詵「萬壑秋雲」，這兩者實都屬張泰階《寶繪錄》中所僞造的贗品。像滕固的例子顯示出此期的研究著作中雖長於論理，但在基本畫作資料的品鑑及運用上仍有疏漏之處。這種現象，實則可望在原迹公開及複本傳佈的成效有所累積之後，得到本質上的突破。可惜在這個成績尚未充實之時，在中

動亂後畫史研究的開展

畫史研究的冬眠期，一直到民國三十八年動亂結束之後才告一段落。以原迹的公開來說，故宮博物院遷臺之後在北溝的發展與後來在臺北外雙溪的正式成立，對自由世界中中國畫史的研究發展產生了極具意義的作用。雖然隨故宮遷臺的文物數量並非原有收藏的全部，然因品質優秀，再加上大陸對外的封鎖，許多重要的私人收藏也因歷經動亂而流散、遷動、難於追蹤，故宮博物院的收藏此時仍然是開展畫史關鍵之所繫。因此，在文物遷臺的最初階段原只注意於保管工作，接著便感到陳列的須要，而在民國四十六年於臺中北溝庫房旁成立了一座陳列室。規模雖小，但因係在艱難的時局中，承續了故宮將清宮所藏原迹公諸於世的使命傳統，顯示出不凡的象徵意義。這個具有象徵意義的工作，到了民國五十四年底故宮遷到士林外雙溪的現址之後，才算真正得到機會作全面的發展。

故宮在北溝時期除了協助學者之研究，開闢陳列室之外，還舉辦了一次赴美的展覽會，時間是在民國五十年五月至五十一年六月。展覽的地點分別為華盛頓、紐約、波士頓、芝加哥與舊金山五大城。參展的內容則以繪畫最多，計一一二件，其他除瓷器外都只有少數幾件點綴。由各方面看，此次文物赴美的展覽與民國二十四年的倫敦藝展相當類似，但在影響上則遠超過倫敦藝展；當時倫敦藝展所當起而未起的作用，果然在四分之一個世紀後由赴美展所完成。

▲故宮博物院遷台後，於民國五十四年在台北外雙溪正式成立，承續早期將所藏原迹公諸於世的傳統，對自由世界中國畫史的研究發展產生極具意義的作用

與文物赴美展有同等重要性的事則屬複本的傳佈。故宮在北溝時期除了出版了重要的《故宮名畫三百種》、《中華美術圖集》之外，對世界性的中國畫史研究圈最有貢獻的是密西根大學照片檔案的攝製。此事為當時服務於美京弗瑞爾美術館的 James Cahill 所助成，於民國五十二年底到五十三年四月，共攝照了三千二百二十二件文物，《故宮書畫錄》正目中所著錄的繪畫大概都留了底片。後來世界上其他幾個研究中國繪畫的中心，都由此套底片所出的照片，得到故宮收藏名畫的「最佳複本」。此檔案的設立，在複本的存真及傳佈上來看，可以說又締造了前所未聞的佳績。

文物赴美展的舉行及故宮照片檔的成立，帶給了美國學界研究中國畫史的一個新的高峯。現今活躍於中國美術史學界的 James Cahill、方聞、李鑄晉等先生當時都是年輕的新銳，正好趕上在原迹與複本兩個要素的最佳配合情況，開拓了他們前一代學者所未能想像的領域。就是以研究者向來所重視的風格發展理論的探討來說，一九六〇年代在美國的學者的成績就要比前代的研究者，如瑞典的 Osvald Sirén（其代表作為七巨冊的 Chinese Painting: Leading Masters and Principles）或者美國的 Benjamin Rawley（其代表作為 Principles of Chinese Painting），來得周密而深刻。例如 Cahill 在一九六〇年出版的

Chinese Painting（現有李渝中譯本），就是以故宮藏畫為主要討論對象，「嘗試了尋找一些新方法，想把繪畫風格和畫家的生活與時代連在一起」（中譯本「序文」）。他後來所寫的Hills Beyond a River、Parting at the Shore及Distant Mountains等書，大致也都出於此基本關懷。方聞先生的研究則以「結構分析」為主導，試圖闡明山水畫在各時代的結構演變。這個工作由一九六六年修改出版的Streams and Mountains Without End到一九七五年的Summer Mountains，最後至一九八四年的Images of the Mind，日益周密而穩固。李鑄晉先生則對元畫在中國畫史中的變革地位用力最深。除了若干重要的論文之外，他在一九六四年出版的：The Autumn Colors on the Chhao and Hua Mountains可說是研究元畫，乃至整個畫史風格變遷的經典之作。

除了向來學者所關心的風格發展問題外，此期研究者也開闢了一些新領域。其中最引人注目的是對金朝繪畫的追索。它的開端實則還因於故宮博物院將原來題為「北宋朱銳赤壁圖」的山水手卷，改定為金朝畫家武元直的作品。於是Susan Bush在一九六五年發表了"Clearing after Snow in the Min Mountains and Chin Landscape Painting"，嘗試勾勒出李郭派山水在金朝時的發展情形。後來Richard Barnhart在《文人畫萃編》第二冊《董源、巨然》中亦以日文發表了他對金代山水畫風格的看法。原來研究者從未注意過金代的繪畫表現，經這些研究之探討後，不僅使金畫大有重見天日的可能，而且使向來對李郭山水風格在北宋之後的發展得以有個全新的了解。附帶地，它也間接提昇了研究者對金代文化的興趣，稍補傳統史學以漢族文化為唯一重心的缺憾。

中國本身在畫史的研究上也因原迹之公開與複本的流佈兩條件的配合，在戰亂過後，研究者立於前人累積的基礎上，也產生了相當不錯的成果。在大陸方面，一九五八年到一九六三年間出版的《名畫家叢書》不僅在方法上、資料的運用分析上都有一定的水準，算是「紀傳體」畫史研究中的佳作。可惜這個發展後來受到文化大革命的浩劫，也就又沈寂下去。以臺北故宮為主的畫史研究，一方面有自己展覽的刺激、出版品等資料的方便，另外又有與歐美日諸國學界的交通，開始超越戰前以介紹為主的工作，而有嚴肅而重要的研究成果呈現出來。這個現象可以民國五十五年《故宮季刊》的創刊作為一個指標。《故宮季刊》內的論文大都以單位畫家作品的考訂為主，如李霖燦、王季遷兩氏合作之王蒙「花谿漁隱」圖的研究，傅申的巨然存世畫蹟之比較研究等等。這些研究之成就除可歸因於研究者本人之識見及功力外，實則也與原迹及複本資料之能充分配合有關，深入而有成就的畫史研究也回過頭來影響到原迹展覽的型態與實質的內容。此

即有專題展覽之舉行。民國六十二年至六十三年舉行的「吳派畫九十年展」，實際上即奠基於江兆申先生自五十七年春季發表對唐寅之研究起，至六十二年秋季結束其對文徵明及當時蘇州畫壇的一系列考察而來的。此時在美國也盪起一波波對文徵明及以他為主的吳派繪畫藝術的注意。首先有一九七四年Marc Wilson及K. S. Wong合作的Friends of Wen Cheng-ming，接著有一九七五年Anne Clapp的Wen Cheng-ming：The Ming Artist and Antiquity，再來還有一九七六年Richard Edwards的The Art of Wen Cheng-ming。由此可見畫史研究之互通，其成果互相累積之可觀，以及專題展於推動畫史研究上之能力。故宮博物院緊接著「吳派畫九十年展」之後，又舉辦了「元四大家」展。這個專題展則賴張光賓先生多年在元四家身上所作的研究為依據，展後也都留下了厚重的目錄，其中除展品圖片之外，也納入了研究的論述。如此將原迹的公開、複本的傳佈與畫史研究三者緊密地結合為一，「吳派畫九十年展」「元四大家」這兩個專題展可以說是成就了吾國畫史研究的一種典範。

資料的有效掌握與研究的再思和開拓

自從一九七〇年代的後半期，畫史研

究的環境起了一些變化。首先是原來所累積下來的複本資料數量逐漸龐大，處理搜索不易。再者是國外散在私人手中的藏品逐漸經過各種管道流入較有規模的美術館中。再加上大陸所存資料對美日學者的開放，許多作品的現在地點，作品內在資料都有重加修正的需要。而大陸本身也大量出版其藏品，希望彌補其在文革中因政治紛亂所造成的累積上的斷層。在這個情況之下便產生了掌握資料的效率問題。Cahill在一九八〇年出版的An Index of Early Chinese Painters and Paintings: Tang, Sung, and Yüan（又名《中國古畫索引》）就是一種大型索引，依畫家姓氏順序，將其名下的作品條條編列起來。除了包括藏地、簡單的介紹之外，還包括了以往的刊行資料，讓使用者可以按此在以往的出版品中找到其複本。使用起來頗有效率。可惜此部索引現今還只編至元代，以下的明清兩代，資料極多，也向有流動的可能，確實不易編成類似唐宋元畫的索引。

對於中國繪畫在各地公私收藏的重新整理亦是因應著效率問題而來。日本東京大學東洋文化研究所在鈴木敬的主持下於一九八二到八三年，出版了五巨冊的《中國繪畫總合圖錄》，其涵蓋的範圍是臺北故宮及大陸收藏以外，世界各地的公私及寺院收藏。書中依地點編列大小的照相圖片，提供研究者一個大概的形象。此舉對研究者瞭解若干不輕易對外開放的收藏，如

日本之寺院，以及離研究較遠者，如東南亞及歐洲收藏，提供了很大的助力。東洋文化研究所也因從事此計劃，發展成全世界中國畫史研究最大的資料中心。鈴木敬本人近年傾力於此完備的鉅著《中國繪畫史》，基本上即得以與研究資料配合。使畫史研究在本質上發展得更為深刻。最對研究資料更有效率的掌握，已經促使畫史研究更有效率的掌握，已經促多早期作品有一畫多本的問題（如顧愷之「洛神賦」），現在可因資料的漸趨完整，而得細加比較各本之間的先後或傳承關係，而建立起本身傳變的系譜，以與整體的風格發展理論相對勘。對原來研究所得的暫時性的風格發展理論，近年也因得以使用新資料，如人物畫中的北齊婁叡墓壁畫（五七〇年），山水畫中的遼寧葉茂臺遼墓山水軸「深山棋會」（約九八〇年）等，而得填補較早時段的空白。更重要的現象是：由於大量資料的掌握較有把握，隨之也刺激研究者重新再思考一些舊的問題。例如方聞先生在其Images of the Mind中對「復古」理念的探討就比他在Artists and Traditions一書中所論要精緻得多。

以這個階段的畫史研究情形看來，資

活動有關的社會經濟現象。而這兩者之間的相關性與互動的情形，又可以落實到畫家與其保有者之間的關係上來。保有者這方又可因是皇室、個人、商業集團或宗教集團而在表現上有所不同，畫家的風格也在各種不同表現情況下有不同的反應模式。從事這種途徑的研究，不僅須在大量的資料中求取歸納，同時也得對原迹作更深入的比對研究，以求避開表相，直揭原義。一九八〇年十一月起開辦的「八代遺珍」畫展，結合陳列了美國兩大中國繪畫收藏——納爾遜美術館與克利夫蘭美術館的藏品，就是配合著以畫家和其保有者之間關係為主題的國際會議與研習會而成的。這幾年來，對社會經濟因素與繪畫風格表現之間相關性的研究日趨蓬勃，時代上又以十七、八世紀為多，而徽州、揚州等地區因其社會經濟史方面資料的豐富，亦受到特殊的注目。這個發展雖尚未有具體的研究成果發表，不過它將來的貢獻定當為深與廣兩種處理資料途徑的結合，此點似乎是可以預見的。

料的搜羅累積、處理途徑等等，都是追求發劃、有規模的原迹展覽等等。畫史研究的發展時所不可或缺的。畫史研究的發展既需有原迹、複本條件的配合才奏功，有時畫史研究又會對此二條件有所回饋。如此，畫史研究、原迹公開、複本傳佈三者交互提攜，這或許是將來在美術史發展上比較可以令人滿意的一個情況。■

繪畫與觀衆之間的帶路人
中國繪畫史
《國際中文版》

● 《中國繪畫史》一書英文、法文及德文本於1960年首度由瑞士著名美術書籍出版家史基拉（Albert Skira）出版以來，曾多次再版，頗受好評。

● 本書融合了德國藝術史和漢學治學方法，乃以各斷代最具代表性的繪畫作品爲中心，討論及分析繪畫風格如何銜接與轉變，兼論畫家創作時代的社會背景及文化型態。

● 李渝徵得原作者同意後，費時多年完成中文譯作、譯文忠實而精彩。在譯者序中，李渝認爲此書以「實在的例子、具體的詞彙、漸進的敍述、專業的語法」組成了畫與看畫者之間的對話元素，「認清了美術史工作者的作用，在繪畫和觀衆之間做一個帶路人；把個人的感受緩慢而秩序地轉變成能和大多數人交流的知識；使讀者不覺障礙，順利地與作者一同進入歷史的軌道。」

● 李渝的譯著爲《中國繪畫史》一書首次以中文版本問世。

作者／James Cahill（高居翰教授）
　● 中國繪畫史研究方面的國際著名學者
　● 1965年以來任教於柏克萊加州大學中國美術史系及研究所
　● 曾協助台灣故宮博物院建立圖片檔案
　● 目前正致力於有關中國後期繪畫的五本鉅著（其中三本已出版），及中國早期畫家、作品索引

譯者／李　渝
　● 台大外文系畢
　● 以「任伯年——十九世紀末期平民風格的興起」爲論文題材，獲柏克萊加大博士學位
　● 現任教紐約大學近東語系
　● 其小說創作「江行初雪」曾獲中國時報1983年小說甄選獎

十六開本・編印精良
全 書 總 頁 數／184頁
譯 文 總 字 數／約86,000字
章　　　　　數／十七章
彩 色 圖 片／五十八幀
圖 片 總 數／九十九幀
文 末 附 有／中國朝代紀年表
　　　　　　　英文參考書目
　　　　　　　索引・圖序
內 頁 用 紙／120磅雪面銅版紙
封 面 用 紙／250磅銅西卡

雄獅圖書公司
北市忠孝東路四段216巷33弄16號
TEL／(02)772-6311～3　郵政劃撥／0101037-3

中國古代繪畫名品

作　　者　石守謙、何傳馨、李慧淑、王文宜、宋偉航
發 行 人　李賢文
編　　輯　李復興
美術設計　林純敏
出 版 者　雄獅圖書股份有限公司
地　　址　台北市忠孝東路四段 216 巷 33 弄 16 號
電　　話　（02）772-6311～3
郵撥帳號　0101037-3
打　　字　華美照相排版有限公司
　　　　　正豐電腦排版有限公司
製　　版　立全彩色製版公司
印　　刷　沈氏藝術印刷股份有限公司
定　　價　280 元
初　　版　民國 75 年 6 月
三版一刷　民國85年5月
ISBN957-9420-81-5
行政院新聞局登記局版台業字第 0005 號